당신의 {도쿄R부동산}
라이프스타일을
중개합니다

TOKYO R FUDOUSAN 2

Copyright© real tokyo estate 2010

Korean translation rights arranged with OHTA PUBLISHING COMPANY
through Japan UNI Agency, Inc., Tokyo and Korea Copyright Center, Inc., Seoul

당신의 라이프스타일을 중개합니다
{도쿄R부동산}

초판1쇄 펴낸날 2017년 11월 25일
 3쇄 펴낸날 2021년 8월 18일

지은이 도쿄R부동산
옮긴이 정문주
펴낸이 강정예

펴낸곳 정예씨 출판사
주소 서울시 마포구 월드컵로29길 97
전화 070-4067-8952
팩스 02-6499-3373
이메일 book.jeongye@gmail.com
홈페이지 jeongye-c-publishers.com

편집디자인 김준형
인쇄·제작 서울문화인쇄 ㈜

ISBN 979-11-86058-14-5 03600

※ 이 도서의 국립중앙도서관 출판예정도서목록(CIP)은 서지정보유통지원시스템
 홈페이지(http://seoji.nl.go.kr)와 국가자료공동목록시스템(http://www.nl.go.kr/kolisnet)에서
 이용하실 수 있습니다. (CIP제어번호 : CIP2017029184)

자기 삶과 공간을 스스로 선택하려는 이들에게

당신의 {도쿄R부동산}
라이프스타일을
중개합니다

도쿄R부동산 지음 · 정문주 옮김

jeongye-c-publishers

삶의 가치관을
역전시킨 미디어

바바 마사타카(馬場正尊)
건축가, 도쿄R부동산·주식회사 Open A 대표

　　도쿄R부동산은 2003년에 탄생했다. 일본 인구가 감소세로 돌아
서고, 도시에 빈 건물이 눈에 띄기 시작했으며, 경제침체에서 벗어나
지 못하는 상황이었다. 그때만 해도 일본에서는 신축을 최고로 쳤
다. 중고 임대물건은 신축에 살 형편이 안 되는 사람들의 어쩔 수 없
는 선택이었다. 부정적인 이미지가 강했던 것이다. 도쿄R부동산은
그런 가치관을 역전시킨 미디어다.

우리가 도시에서 발견한 물건은 기존 부동산 시장이 무시하던 '헌 물건'이었다. 거기에는 축적된 시간과 그 시간이 만들어낸 멋이 있었고, 매력을 느끼는 사람이 분명 존재했다.

도쿄R부동산은 사람들의 니즈를 표출시켜 임대물건의 가능성을 개척한 미디어였다. 때마침 리노베이션 문화가 조금씩 확산되면서 자신들의 주거 공간을 스스로 디자인해 살아가려는 사람들이 늘어났다.

그리고 7년째 되는 해에 이 책이 나왔다. 취재에 응해준 이들은 R부동산에서 발견한 물건을 보란 듯이 자신의 세계관으로 물들이며 생활하고 있다. 일본의 리노베이션 개척자라 부를 만하다. 그들이 사는 공간은 현대 일본의 도시에 나타난 새로운 거주형태의 실험 현장이기도 하다.

이 책에서 그리는 생활이 한국에서도 다음 시대 삶의 방식에 힌트를 줄 수 있다면 참으로 행복하겠다.

더 자유롭고 윤택한
'삶과 일'을 위해

요시자토 히로야(吉里裕也)
도쿄R부동산 대표 디렉터, 주식회사 SPEAC 공동대표

www.realtokyoestate.co.jp

'도쿄R부동산'은 새로운 시각으로 부동산 물건을 발굴해 소개하는 웹 사이트다. 우리는 물건을 직접 확인한 뒤 그 공간이 품은 매력과 그곳에서 받은 느낌을 칼럼이나 사진을 통해 끊임없이 사실적으로 전한다. 그렇게 해서 새로운 가치관을 만들어 내고자 한다.

사람과 사람의 연결고리가
거리를 변화시킨다

우리는 도쿄에서 지난 6년여 세월 동안 부지런히 물건을 소개했다. 또 가나자와(金沢), 후쿠오카(福岡), 이나무라가사키(稲村ヶ崎)와 보소(房総) 등 도쿄 밖으로도 활동 영역을 확대했다. 그 결과 우리의 노력이 모호하면서도 분명한 변화를 불러일으켰다는 것을 깨달았다.

예를 들면 히가시니혼바시(東日本橋)가 그렇다. 우리는 이 지역을 도쿄 도심부에서도 유독 잠재력이 높은 지역이라 판단했다. 뉴욕의 소호(SOHO)[*]나 MP 지구(Meat Packing District)^{**}처럼 변모할 수 있으리라는 가능성을 염두에 두고 물건과 그 용도 이미지를 계속해 소개했다. 결과적으로 지난 몇 년 사이에 많은 것이 변했다. 이제 이 지역은 현대 미술을 선보이는 갤러리의 집결지가 되었다.

* 뉴욕의 사우스 오브 하우스턴(South of Houston) 지역을 줄여서 부르는 말. 한때는 공장과 창고가 밀집했으나 대공황으로 이들이 도산, 폐업하자 빈 건물에 가난한 예술가들이 몰려들어 젊은 예술가의 거리로 거듭났다. 지금은 '뉴욕 패션의 메카'로 변모했다.

** 냉장설비가 없던 시절부터 뉴욕 각 지역에 신선한 고기를 공급해 온 도축, 육가공의 거리다. 2000년대 들어 도시정비 사업이 개시되자 도축, 가공업체가 떠난 자리에 예술가들이 자리 잡기 시작했다. 지금은 명실상부한 예술, 패션, 문화의 거리로 자리 잡았다.

또 다른 예는 보소 지역이다. 도쿄 근교라는 입지 조건에 잠재력까지 갖춘 곳이었다. 여기서 우리는 새로운 주거방식인 세컨드하우스를 제안하고 몇몇 프로젝트를 진행했다. 시간이 갈수록 전에 없던 건물이 하나, 둘 모습을 드러냈다. 더불어 지역에 대한 인식도 크게 변했다. 요즘은 히가시니혼바시와 보소에 들를 때마다 무시로 아는 얼굴을 마주친다. 그들과 그들이 주는 거리감이 참 기분 좋다. 그럴 때마다 사람과 사람의 연결고리가 점에서 선으로, 그리고 면으로 퍼지며 거리를 변화시켰음을 실감한다.

새로운 기준을 위해

'부동산을 발굴하는 새로운 가치 기준 세우기'. 우리는 하나만 생각하며 더디더라도 확고한 신념으로 물건을 소개했다. 그 결과 서서히 새로운 가치 기준이 싹트기 시작했다. 사업적 관심사도 전보다 늘면서 우리가 조금 더 현명해진 것도 같다. 축적된 노하우를 널리 알리고, 넓어진 시각을 조금이라도 더 나누고 싶다. 이제껏 사람들이 새롭다고 느끼던 가치관을 평범하게 만드는 '새로운 기준'. 우리의 활동이 그 기준을 만드는 흐름이 되기를 바란다.

상식의 틀을 벗어나 '사는 공간'과 '일하는 공간'에 조금만 더 자유로운 발상으로 접근한다면 생활이 더 즐겁고 풍요로워질 것이다. 삶에서 무엇이 중요한지 다시 한번 생각해 보자. 남들 말에 휘둘릴 필요 없다. 내게 정말 중요한 것이 무엇인지 우선순위를 매겨야 한다. 그리 하면 선택의 폭도 넓어지고 훨씬 큰 자유를 누릴 수 있을 테니 말이다.

매매물건 임대가 아닌 매매물건

빈티지 20세기 전반에 지어진 빈티지 물건

조망GOOD 베란다 조망과 창 밖 야경이 뛰어난 물건

수변/녹지 계곡이나 공원 근처에 있어 경관이 뛰어난 물건

교외/릴랙스 도시를 탈출하고 싶은 이에게 추천하는 물건

반려동물 반려동물과 함께 살고 싶은 이들을 위한 물건

개조OK 입주 후 개조가 자유자재. 자신만의 공간을 꾸밀 수 있는 물건

단독/독채 건물 전체를 단독으로 임대하는 물건

숨은 보석 다양한 이유로 통상가격보다 싸게 나온 보석 같은 물건

천장 높아요 천장이 높으면 공간이 확 트여 보이는 법. 천장고 높은 물건

디자이너스 근사하고 감각적인 디자인 물건

보너스 요소 독특한 옵션이 덤으로 달린 물건

창고느낌 웬만해서는 찾기 어려운 창고느낌 물건

옥상/발코니 독점이용 가능한 옥상 또는 넓은 발코니가 있는 물건

이 상 의 조 건 으 로 물 건 을 찾 아 드 립 니 다

도쿄R부동산의 아이콘

라이프스타일을
임대하다

임대. 언젠가는 떠날 곳. 하지만 인생의
한 시기를 여기서 보내고 싶다는 강렬
한 욕구를 불러일으키는 물건도 있다.
인생은 한 번뿐이다. 이 순간을 최대한
즐기자. 걱정할 것 없다. 임대물건이기
에 누릴 수 있는 자유도 있으니까. 여기
정리한 물건은 여러 의미에서 절대 완
벽하지 않다. 대신 어느 한 부분이 특
출나게 매력적이다. 입주자들은 바로
그 점을 즐긴다. 물건은 새로운 생활의
돌파구가 되기도 한다.

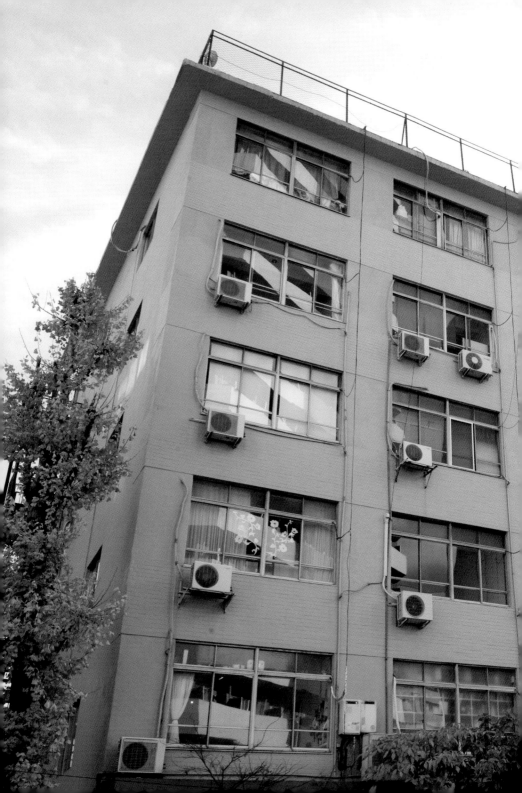

빈 건물을 디자인으로
채우다, 리노베이션 천국

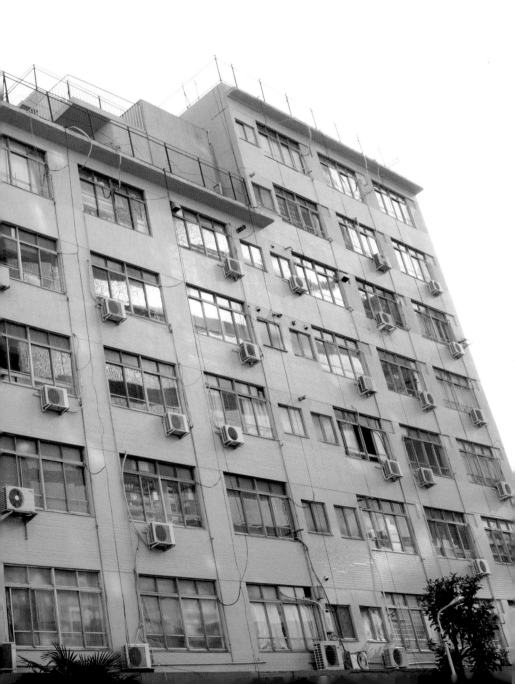

오래된 건물에
입주한 스물여덟 집

　이 건물은 '리노베이션 천국'으로 소개한 바 있다. 도쿄R부동산을 통해 지난 3년간 입주한 집은 모두 스물여덟 집이다. 이제껏 우리가 소개한 임대물건 중에서 단연코 최고 실적이다. 게다가 이 건물을 좋아해 오래 거주하는 이가 많다 보니 전부 85실이나 되는데도 언제나 만실이다. 공실이 생기면 맨 먼저 소개받은 고객이 바로 계약을 하는 일도 드물지 않다.

　1965년에 지어진 건물이라 불편한 점이 꽤 있다. 설비도 낡았고 보안도 썩 좋지 않다. 하지만 모두 각자의 방식으로 아이디어를 내 기분 좋게 사용 중이다. 건물주는 항상 이런 이야기를 한다.

　"난 세입자들한테 '할 수 있는 일은 해 주자'라는 생각을 해요. 옛날 집주인이죠."

　특별히 무언가를 해 주지는 않지만, 주민들과 만나기를 좋아하고 늘 곁을 내주는 사람이다. '집을 고쳐보고 싶다'는 세입자가 있으면 흔쾌히 거래업체를 소개해 준다. 사람과 사람이 인연을 맺고 사는 일을 소중히 여기는 것이다.

　이 건물은 전에 살던 세입자가 퇴거하면 그 즉시 집을 원상 복구하는 것이 아니라 그 상태 그대로 다음 고객에게 소개한다. 그리고 새로 들어올 입주자가 정해지고 나서야 공사를 어떻게 할지 의논하는데, 벽, 마루, 천장은 전 세입자가 내는 원상 복구 비용을 활용할

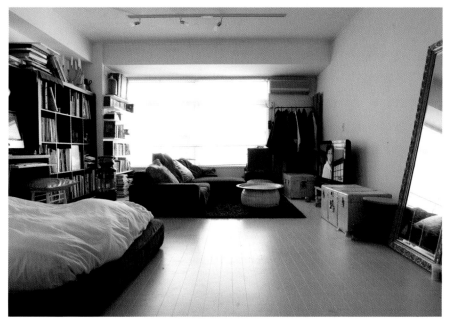

이 건물에서는 누구나 각자의 방식으로 공간을 사용한다.

리노베이션 천국

이 물건은 '재계약 추천'이라는 제목의 임대 광고를 통해
계약을 성사시킨 사례다.

▼ 소재지: 도쿄도(東京都) 시부야(渋谷)구 요요기(代々木)
▼ 면적: 40.9~50㎡
▼ 전철역: 게오센(京王線) 하쓰다이(初台)역에서 도보 5
　분, 오다큐센(小田急線) 산구바시(参宮橋)역에서 도보 7
　분, JR 신주쿠(新宿)역에서 도보 14분

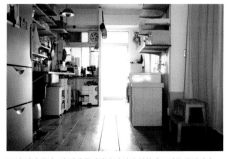

N 씨 집의 주방. 이 집에 들어와서 자신의 취향대로 만든 공간이다.

H 씨의 집. 가구와 소품에도 사는이의 개성이 엿보인다.

수 있다. 어차피 인테리어 공사를 할 테니 새로 들어올 입주자의 의
사를 들어본 후에 누구의 돈도 낭비되지 않도록 집주인 차원에서
가능한 부분을 조정해 주는 방식이다. 그렇게 해서 새 세입자가 기
분 좋게 입주할 수 있으면 서로가 좋지 않냐는 것이다.

"고치는 데 쓸 비용이 확보되어 있으니까, 그 예산 안에서 해결
할 수 있으면 입주 전에 우리가 공사를 해줄 것이고, 직접 고치겠다
고 한다면 이쪽에서는 확보된 금액만큼 지원하겠다는 방식이죠."

건물주 입장에서 자신의 이익만 챙기려 드는 것이 아니라 물리
적으로 가능한 것과 불가한 것을 그때그때 판단해 세입자의 요구에
부응하는 것이다.

"세상이 자꾸 변하잖아요. 요즘 사람들의 요구에 맞추다 보니 이
런 방식이 나온 것뿐이에요. 어쨌든 정기적으로 보수해 가면서 사용
했으니 건물도 오래 버텼고, 세입자들도 좋았을 테고. 그러면 된 거
아니에요?"

최근에는 인테리어를 새로 하지 않고 이전 세입자가 살던 상태
그대로 사용하는 이들도 적지 않다. 어떤 세입자는 이런 말을 했다.

"전에 살던 분이 천장을 노출해 놓은 것도 좋았어요. 바닥 마루
도 흠집 하나 없었고요. 그래서 건물주한테 이대로 쓰겠으니 일절
손대지 마시라고 했어요."

이 건물에는 어떤 문화가 자리 잡은 것 같다. 새 세입자는 누가
설명하지 않아도 느낄 수 있는 이 건물만의 자유로운 분위기를 이어
간다. 또 입주자들은 '다 같이 기분 좋게 이 공간을 오래 쓸 수 있도
록' 자발적으로 건물을 귀하게 다룬다. 그 과정에는 전혀 불필요한
간섭이 없고, 어깨에 힘주는 이도 없다. 일터로 이용하는 이가 있는

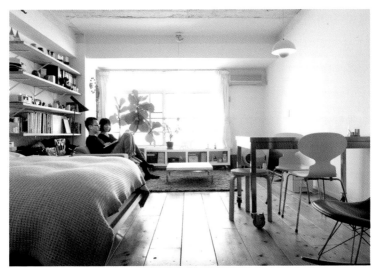

N 씨 부부는 주거로 사용한다. 바닥과 천장은 입주 당시 그대로다.

웹디자이너들이 모여 셰어 오피스로 이용하기도 한다.

가 하면 주거 공간으로 선택한 이도 있다. 그 외에도 모든 것이 제각 각이다. 하지만 언제 찾아와도 이 개방적인 분위기는 그대로다.

솔직히 건물주는 입주자의 요청을 다 들어주면 다소 귀찮을 수 있다. 그러나 그 시간 동안 다른 건물에는 없는 독자적인 노하우를 쌓았다. 또 끝없이 세입자의 입장에서 판단한 덕에 낭비하지 않고도 편안한 환경을 만들어 내고, 이상적인 관계까지 누리게 된 것으로 생각한다.

오래된 건물은 재건축이나 리노베이션을 할 수도 있지만, 임대방 식을 바꿔볼 수도 있다는 힌트를 이곳에서 얻게 된다. 부동산의 가 치를 매기는 일반적인 방식과 다른 관점에서 보면 건물의 또 다른 가능성을 발견할 수도 있다는 것이다. 지은 지 50년 가까이 된 건물 이 임대료도 크게 떨어지지 않은 상태로 아직도 풀가동되고 있는 현실을 보면 무엇보다 마음이 든든하다. [담당: 야나기사와]

사진작가 T 씨는 작업용 암실을 만드는 등 공간을 재배치했다.

K 씨도 주거로 사용한다. 사진은 싣지 않았지만 직접 설치한 앤티크 세면대도 훌륭했다.

건축가 집단 'assistant'의 아리야마(有山) 씨도 오랜 기간 이곳을 사용 중이다.

주거로 사용하는 H 씨. 거친 느낌의 공간을 즐기고 있다.

모자 공방으로 사용되기도 한다.

이곳은 앤티크 조명 가게로 사용 중인데 볼거리가 많다.

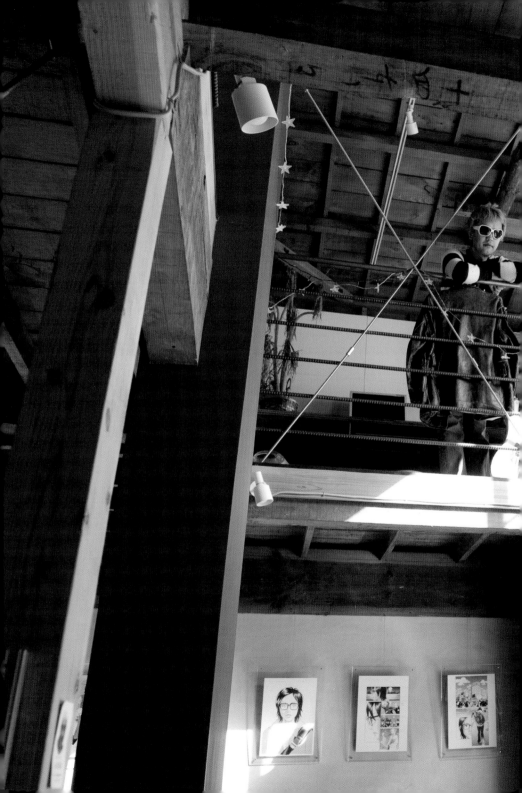

나무 정글짐 속의 오피스

2가구 주택이
사무실로 재탄생

유럽 등에서는 오래된 가옥의 내부를 개조해 사무실이나 스튜디오 등으로 사용하는 예가 흔하다. 디자인 회사 U-MA는 오래된 목조주택을 사무실로 재생하여 사용하고 있다.

2가구용 주거 건물에서 U-MA가 가장 먼저 손을 본 곳은 2층 바닥이었다. 2층 바닥 일부를 과감히 철거해서 위아래 층이 하나가 되고 소통이 원활해지는 공간을 만들었다. 천장이 두 배로 높아진 공간에는 모두가 모일 수 있는 미팅 테이블(점심이나 티타임용)을 들여놓았다. 또 이 테이블을 중심으로 각자의 책상, 바 카운터, 우드 데크를 배치했다. 가재도구를 보관하던 창고는 촬영 스튜디오로 꾸몄다.

공간을 채운 각 요소는 효율성과 함께 재미까지 갖추고 있다. 놀이터의 정글짐 속에 들어온 것 같은 흥미진진함이 느껴진다. "있잖아. 이거 어때?" 문득 떠오른 아이디어를 거리낌 없이 주고받을 수 있는, 편안하게 열린 분위기가 좋다.

이곳은 U-MA의 직원 외에 셰어 오피스로 들어온 임차인이 함께 사용 중이다. 각자 자기 일에 몰입할 수 있으면서도 누군가가 항상 옆에 있는 곳, 주변 사람들의 아이디어를 들을 수 있는 공간이다. 그러니 회사보다는 '멤버들의 아지트'가 더 잘 어울린다.

이쯤 되면 임대물건을 이토록 대담하게 개조할 수 있었던 이유

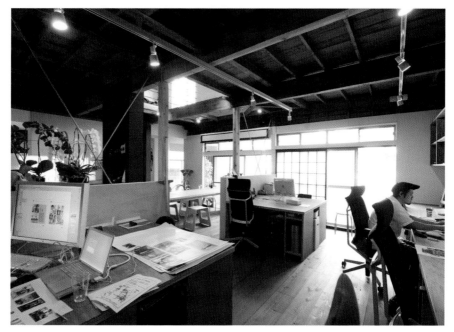

개방감 있는 공간은 활발한 소통에 일조한다.

U-MA 사옥

이 물건은 '대폭 수리 필요'라는 제목의 임대 광고를 통해 계약을
성사시킨 사례다.

▼ 소재지: 도쿄도 시부야구 혼마치(本町)
▼ 면적: 154.98㎡
▼ 전철역: 오에도센(大江戸線) 니시신주쿠(西新宿)역에서 도보 5분,
　게오센 하쓰다이역에서 도보 10분

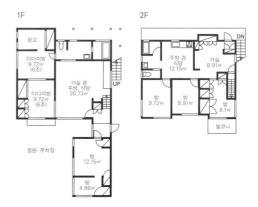

를 소개하지 않을 수 없다. 사실 건물주가 지은 지 40년 된 이 집을 매입한 것은 자신이 개조해서 살기 위해서였다. 그런데 갑자기 전근 발령이 나 그럴 수 없었다. 할 수 없이 도쿄R부동산에서 임차인을 찾게 되었다.

"처음부터 고쳐 쓸 생각으로 매입했어요. 오래되어서 그대로 쓰기는 어려운 집이죠. 일반적인 시각으로는 값을 매기기가 어려운 물건이라, 다른 부동산에 가 봤자 임차인을 구하기 어려울 거라고 예상했어요. 그래서 도쿄R부동산에 맡겼죠. 이 물건의 잠재력을 알아봐 줄 세입자를 구해주리라 믿었으니까요."

1, 2층을 합해 총 150㎡, 주차장이 달린 단독주택에 우리는 파격적이라 할 만큼 저렴한 임대료를 설정했다. 그 대신 '개조 가능. 상당 부분 수리해야 하는 관계로 초기투자 후 쓰실 분 구함'이라는 조건을 걸어 수리비용을 임차인이 부담하게 했다. 어떻게 고칠지에 관한 계획을 미리 받아서 건물주가 심사하도록 했다. 그렇게 해서 희망자를 받았고, 그중 가장 계획이 좋았던 현재의 세입자로 결정이 났다.

"세입자 입장에서는 자신이 원하는 방향으로 수리할 수 있다는 이점이 있고, 제 입장에서는 초기투자를 임차인이 부담하는 만큼 오래 쓸 거라는 기대를 할 수 있어 좋았죠. 게다가 이렇게 건물을 통째 브랜딩 해 주셨으니 결과적으로는 나중에 다시 임대할 때 가치상승 효과를 보지 않겠어요?"

새로운 업무 스타일을 개척하려 한 이들 덕분에 물건의 숨어있는 잠재력을 발견할 수 있었다. 오래된 주택을 사무실로. 주택 소유주라면 참고할 만한 아이디어다. [담당: 야스다]

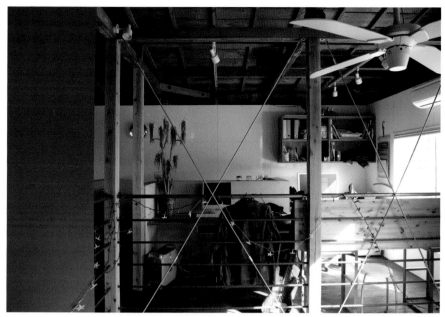
거칠게 마감한 공간이 오히려 편안함을 준다.

2층 바닥 일부를 과감히 제거해 열린 공간구조로 만들었다.

목조의 구조미를 살려서 스튜디오로 사용 중이다.

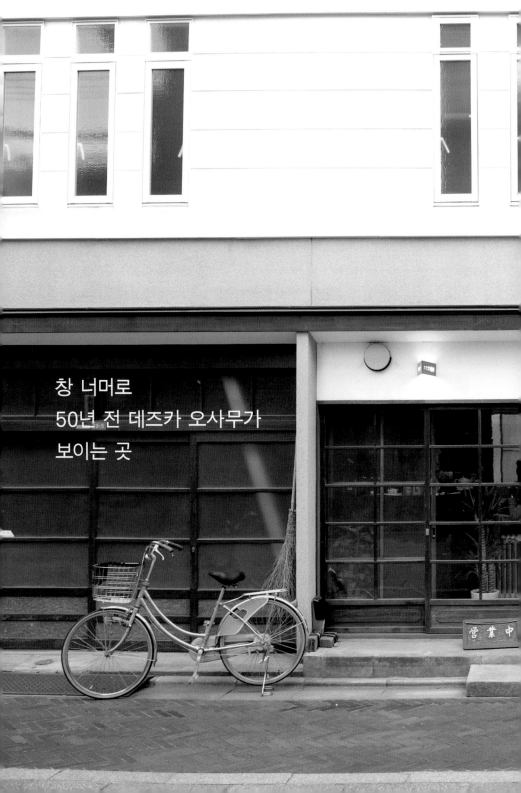

시간이라는
매력

이제부터 소개할 물건은 데즈카 오사무(手塚治虫)*가 《우주 소년 아톰》을 그린 장소인 나미키(並木) 하우스,** 그리고 같은 건물주가 소유한 '나미키 하우스 별관' 두 채다. 낡아서 리노베이션을 했음에도 건물 본래의 장점이 잘 살아 있다.

나미키 하우스는 1933년에 지어진 목조 공동주택인데, 아직도 임대가 활발하다. 데즈카 오사무가 실제로 거주했던 11평 남짓한 다다미방에도 세입자가 들어 있고, 나머지 방도 모두 만실이다. 별관 건물도 유지보수를 잘한 덕에 디자인 사무소 등 새 세입자가 계속 들어오고 있다.

2009년 4월에는 커피숍 '키아즈마 커피'가 나미키 하우스 별관에 문을 열었다. 기시모진(鬼子母神) 사당으로 이어지는 느티나무 길을 따라가다 오른쪽에 보이는 건물이다. 빨간 바탕에 '키아즈마 커피'라는 흰 불빛이 새어 나오는 독특한 간판이 붙어 있다. 이곳에

* 1928~1989. 일본 만화가. 대표작으로 《우주 소년 아톰(원제: 철완 아톰)》,《밀림의 왕자 레오(원제: 정글 대제)》 등이 있다. 다양한 소재 개발, 출판만화와 매스미디어의 결합, 만화 캐릭터 산업의 개척 등 수많은 업적을 남기며 '만화의 아버지', '만화의 신'으로 추앙받는다.

** 《우주 소년 아톰》이 탄생한 곳에 관해서는 '도키와 별장'이라는 곳이 널리 알려져 있으나, 작업 기간으로 따지면 나미키 하우스 쪽이 훨씬 길다. 도키와 별장이 알려진 이유는 데즈카 오사무 외에도 일본을 대표하는 만화가들이 오랜 기간 거주하거나 드나들면서 '일본 만화'라는 새로운 문화의 산실 역할을 했기 때문일 것이다.

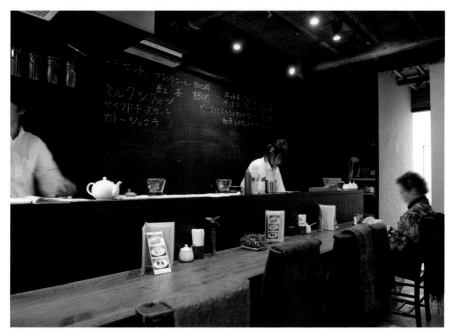

이 집 커피에서는 '시간'의 향이 난다.

나미키 하우스와 그 별관 (키아즈마 커피)

이 물건은 '거장과 함께'라는 제목의 임대 광고를 통해 계약을 성사시킨
사례다.

▼ 소재지: 도쿄도 도시마(豊島)구 조시가야(雑司が谷)
▼ 면적: 51.40㎡
▼ 전철역: 야마노테센(山手線) 메지로(目白)역에서
　도보 10분, 후쿠토신센(副都心線) 조시가야역에서
　도보 2분

1F　　　　2F

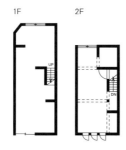

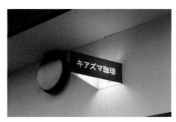

'키아즈마 커피'의 간판

오면 왠지 '돌아왔다'는 안도감과 함께 한없는 편안함이 느껴진다. 현실을 떠나 시간이 더디게 흐르는 곳으로 마법의 여행이라도 온 것 같다.

건물주였던 이사고 시게(砂金シゲ) 씨는 '원래 상태를 유지하자'는 생각으로 이곳을 과거의 모습 그대로 지켜냈다. 그는 사람들을 만날 때마다 데즈카 오사무와 관련한 추억을 들려주었다. 또 곳곳을 수리하고 보존하는 데도 직접 나섰다. 아쉽게도 2007년에 85세를 일기로 돌아가셨다. 지금은 그의 아들이 이 '자산'을 지키며 뒤를 잇고 있다.

현재 우리가 보는 나미키 하우스와 별관은 얼핏보기에 완벽히 옛 모습이다. 밖에서 보면 나미키 하우스의 목제 창틀이 가장 먼저 눈에 들어오는데, 원래 것처럼 보이지만 원래 것은 이미 손상되고 없다. 그런데도 풍기는 옛스러움은 목제 창틀이 원래 분위기를 해치지 않도록 특별 주문제작되었기 때문이다. 보통은 알루미늄 샤시로 교체했을 것이다.

그뿐 아니다. 드러나지는 않지만 두 건물 모두 내진 설비를 보강했다. 건물은 낡았지만, 새로 짓는 이상으로 공을 들인 것이다. 그냥 봐서는 보수한 흔적이 드러나지 않으니 놀라울 따름이다.

일본 사람들에게는 건물이 오래되면 무조건 가치가 떨어진다는 선입견이 있다. 하지만 최근에는 그와 반대로 오래된 건물을 높게 평가하고 선호하는 고객이 늘고 있다. 지은 지 80년 가까이 된 이 목조 건물이 항상 만실이라는 사실이 좋은 예다.

새로 치장하거나 저렴한 개량으로 만들어낸 '비슷한 무엇'이 아닌 '진짜'에는 그 무엇과도 바꿀 수 없는 가치가 있다. 수익성 면에서

2층 창 밖으로 데즈카 오사무의 '나미키 하우스'가 보인다.

도 재건축이 훨씬 낫다는 의견이 있지만, 그것도 상황에 따라 다를 것이다. 오래 묵히는 것이 이익인 경우도 얼마든지 있다. 사실 이 건물의 건물주도 두 가지 경우를 비교한 후에 유지보수 하는 쪽을 택했다고 한다.

건물의 분위기 때문인지 세입자도 그에 꼭 맞는 사람들이 들어왔다. 키아즈마 커피는 도쿄R부동산이 소개한 임차인이지만, 가끔 커피를 마시러 들를 때마다 이 공간이 제대로 짝을 만났다는 생각을 한다. 가게를 찾는 손님들은 인근의 할아버지, 할머니, 대학생, 단골들이다. 사람들은 모두 이 느티나무 길, 이 건물과 조화를 이루며 각자의 시간을 보낸다. 한 폭의 그림을 보는 듯한 자연스러운 풍경이다.

키아즈마 커피의 사장님은 "사람들이 커피를 천천히 마셨으면 좋겠다"고 말한다. 그러기에 '여기가 딱 좋은 공간'이라고 강조하고 싶은 눈치다.

직접 로스팅한 커피 향이 참 좋다. 오랜 시간의 흔적 속에 앉아 순식간에 생기를 되찾아주는 커피를 맛보는 시간이 호사스럽다. 새삼 이 공간을 지키느라 애쓰신 이사고 씨와 그 아드님에게 고마움을 느끼게 된다. [담당: 스즈키]

키아즈마 커피가 사용하는 별관은 1933년에 지어진 목조건물이다.

키아즈마 커피는 인근 주민들의 사랑방 역할도 한다.

나만의 공간, 날마다 옥상 천국이다!

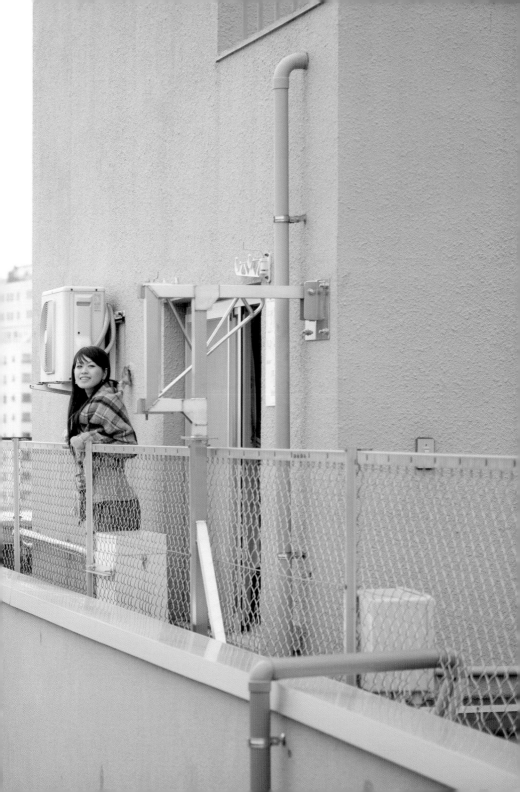

주인공은 옥상,
집은 덤?

도면만 봐도 왠지 기분이 좋아진다. 전체 면적의 대부분을 차지한 옥상과 그 한가운데 있는 작은 옥탑방. 이쯤 되면 옥상과 옥탑방 중 어느 쪽이 계약 물건이고 어느 쪽이 덤인지 헷갈린다. 하지만 분명한 점도 있다. 엘리베이터의 맨 위층 버튼을 누르고 올라온 이곳에는 혼자만 산다는 사실, 그래서 이곳을 마당처럼 쓸 수 있다는 사실이다.

이 옥상은 8층이다. 주위에 높은 건물이 적어 전망도 아주 뛰어나다. 다른 데서는 맛볼 수 없는 우월감이 마구 솟아날 법도 하다. 실제로는 공용공간이라, 엄밀히 말해 옥탑방 임차인에게 독점 사용권은 없다. 가끔 관리인이 드나들기도 한다. 그런데도 독점에 가깝게 사용할 수 있으니 이 아니 기쁜가? 아래층 주민들에게 피해를 주지 않으면 된다. 이런 조건이라면 당장에라도 친구들을 불러모아 자랑하고 싶어진다.

현재 옥탑방에는 웹 관련 회사에 근무하는 여성이 세 들어 산다. 이곳은 그녀 생애 최초의 '내 집'이다. 아버지는 귀하디귀한 딸이 독립한다는 말에 걱정도 많았다지만, 이 공간을 보고 내뱉은 첫마디가 "나도 가끔 맥주 한잔하러 올까?"였다고 한다. 그렇다. 이 정도 커다란 덤에는 사람 마음도 바뀌나 보다.

평생 한 번쯤은 이런 곳에서 지내도 좋을 것 같다. 원룸 9.72m^2에

최고의 옥탑방

이 물건은 '최고의 옥탑방'이라는 제목의 임대
광고를 통해 계약을 성사시킨 사례다.

▼ 소재지: 도쿄도 신주쿠구 시모오치아이(下落合)
▼ 면적: 16.85㎡
▼ 전철역: 야마노테센 메지로역에서 도보 5분

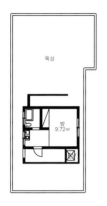

창 밖으로 신주쿠의 풍광이 한눈에 들어온다.

한껏 기지개를 켜고 싶게 만드는 이 개방감!

월세는 10만 엔 이하. 맑은 날에는 후지산(富士山)이 선명히 보이고,
밤이 되면 멋들어진 야경도 즐길 수 있다. 물론 옥상에 나가지 않아
도 방 창문을 통해 신주쿠의 밤거리가 한눈에 내려다보인다. 뭐니
뭐니 해도 아침에 눈을 뜨자마자 옥상으로 달려나가 "안녕하세요!"
하고 목청껏 소리 질러보고 싶은 유혹이 느껴진다.

참고로 옥탑방 세입자는 이사 온 지 이제 6개월 차. 최근에 해 본
옥상 놀이는 '새해 첫날 옥상에 나가 팥죽을 먹으면서 월식을 감상
한 일'이라 한다. 봄이 오면 옥상에서 야외 티파티를 열 거라며 들뜬
모습이 행복해 보인다. [담당: 하리가야]

소셜 네트워크를
닮은 주거 공간

독신자 아파트의
부활, 새 시즌이
시작된다!

원룸 아파트를 선호하는 일본에서는 서구와 달리 공유 문화가 정착하지 못했다. 부동산 정보에서도 '욕실 겸 화장실 공동'이라는 표기는 싼 집을 확인해주는 문구로 여길 정도였다. 이런 가운데 새로운 공동 주거 공간이 시선을 끌고 있다. 바로 '셰어 플레이스'다. 과거 독신자 아파트였던 건물을 리노베이션한 물건이다.

독신자 아파트는 1980년대 후반의 거품경제기에 대량 생산되었다. 하지만 요즘은 독신자라서 독신자 아파트에 살아야 한다고 생각하는 사람은 없다. 이 물건은 역할을 다한 독신자 아파트의 공간적 특징은 살리면서도 새로운 분위기를 풍긴다. 소소한 커뮤니케이션의 장을 여기저기 배치한 점은 무척 매력적이다.

예를 들어 과거 식당으로 쓰였던 공용공간은 라운지로, 주방은 빌리어드 룸으로, 기계실은 피트니스 룸으로 기능이 바뀌었다. 개별실은 최소한의 크기로 주방과 화장실이 딸려 있지 않다. 이 점은 독신자 아파트와 같다. 대신 공동 주방이 있어 조리를 해결할 수 있다. 또 공용 거실로 쓸 수 있는 큼지막한 라운지에서는 함께 대화를 나누거나 TV를 볼 수 있다. 개인공간과 공용공간은 이렇게 단순하게 나뉜다.

가벼운 대화를 원할 때 라운지에 나가면 언제든 타인을 만날 수

있다. 빌리어드 룸 한쪽에는 카운터까지 마련되어 있어 가볍게 바 기분도 낼 수 있다. 너무 멀지도, 가깝지도 않은 딱 좋은 거리감의 커뮤니케이션이 가능해서 좋다.

기존의 셰어 하우스에는 없었던 이 독특한 '공유 감각'은 SNS의 커뮤니케이션과도 묘하게 닮았다. 적당한 거리감과 적당한 친밀감. 이곳에 살면 친구가 많이 생길 것 같다. 참고로 세입자의 반 이상이 여성이다. 아기자기한 청춘 드라마가 끊임없이 만들어질 것 같아 부럽다. 평생 살 수는 없겠지만, 인생의 어느 한 시기를 지내기에는 충분한 물건이다. [담당: 바바]

셰어 플레이스

이 물건은 '프렌즈 시즌2 시작'이라는 제목의 임대 광고를 통해 계약을 성사시킨 사례다.

▼ 소재지: 가나가와현 가와사키(川崎)시 아사오(麻生)구
　　호소야마(細山)
▼ 면적: 11.5㎡
▼ 전철역: 오다큐센 요미우리랜드마에(読売ランド前)역에서
　　도보 15분

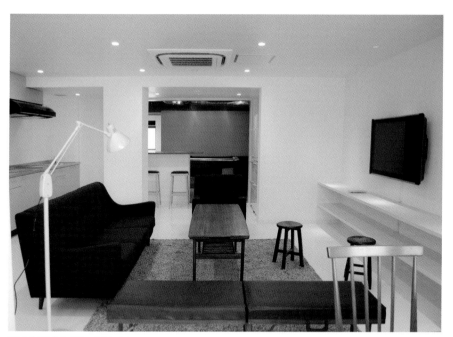

라운지 옆 공간에서는 당구도 즐길 수 있다.

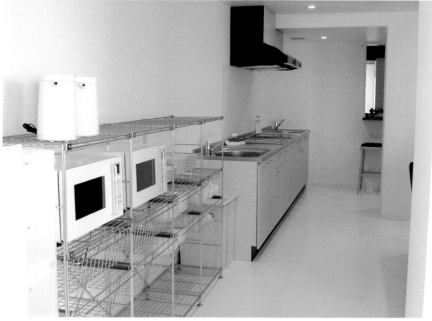

공유하는 공간도 편안한 느낌이다.

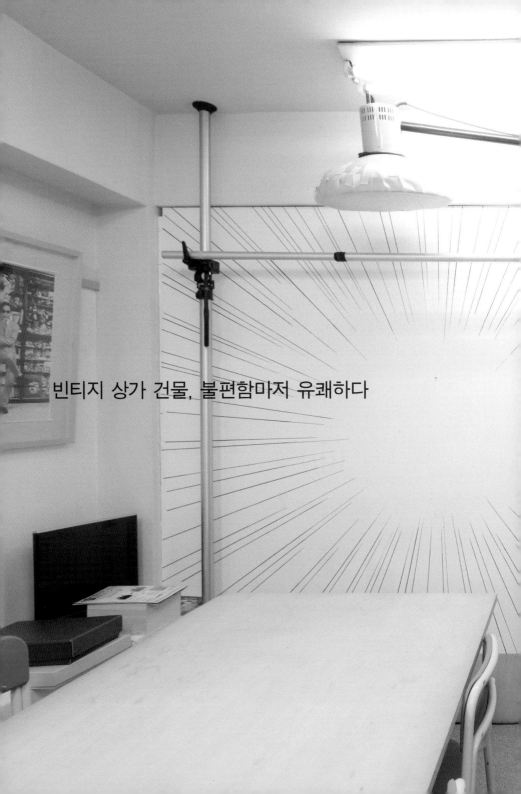

빈티지 상가 건물, 불편함마저 유쾌하다

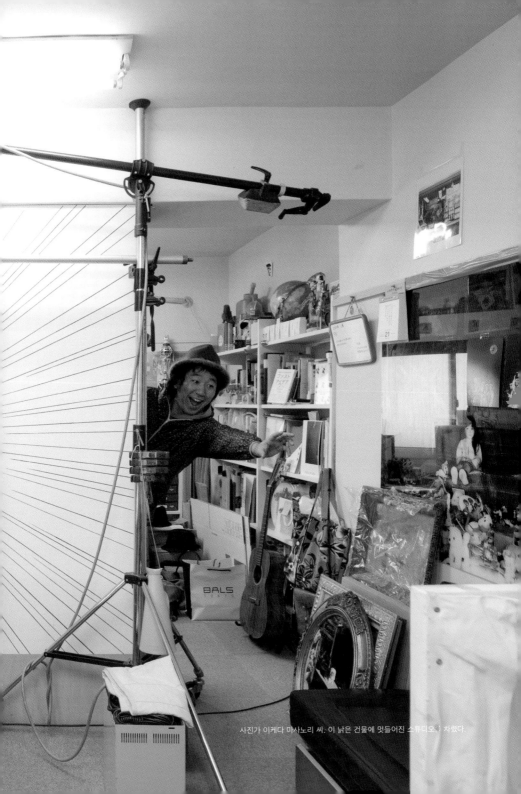

사진가 이케다 마사노리 씨. 이 낡은 건물에 멋들어진 스튜디오를 차렸다.

나이테가
새겨진 상가건물

"자정이 넘으면 공용공간에는 전기가 안 들어와요. 보안때문이라는데, 화장실이 공용공간에만 있으니까 무섭단 말이에요! 그런데 사람은 참 대단해요. 일단 익숙해지면 컴컴해도 얼마나 잘 다니는지 몰라요. 계단도 막 뛰어다닐 수 있다니까요. 하하!"

요요기역에서 도보로 딱 1분. 골목으로 막 접어든 곳에 쇼와(昭和)* 시절 분위기를 물씬 풍기는 오래된 건물이 있다. 건물 안으로 들어서자마자 시선을 사로잡는 묵직한 갈색 원기둥, '보안'과는 거리가 멀어 보이는 나무문, 그리고 재래식 변기 일색인 공용 화장실…… 복고풍이라기 보다 시계를 거꾸로 돌려 수십 년 전 쇼와 시절로 되돌아간 듯하다.

이 책의 촬영을 맡아준 사진가 이케다 마사노리(池田晶紀) 씨의 사무실 겸 스튜디오 '유카이('유쾌'라는 뜻)'도 이 건물 한 귀퉁이를 쓰고 있다. 이케다 씨는 현재 잡지, 패션 카탈로그, 광고, 음악 등 폭넓은 분야의 사진 작업을 하면서 전람회도 열심히 여는 주목받는 사진가다. 그런데 그런 그가 왜 이런 건물에 입주한 걸까?

"유카이를 시작할 당시에는 돈이 거의 없었어요. 우선은 임대료가 싼 곳을 찾아야 했죠. 들어와 보니까 여기 엘리베이터가 없더라

* 1926년부터 1989년까지를 가리키는 일본의 연호

아무리 뜯어봐도 사무실이 아니라 집이다.

탐정소설에나 등장할 법한 장면

구식 공용 복도와 계단

고요. 우린 촬영 장비를 들고 다녀야 하는데 말이죠. 매일 이사 다니는 기분이었죠. 으하하!"

그는 이곳으로 이사 온 뒤 요요기라는 지역에 푹 빠졌다고 한다.

"요요기는 정말 좋아요! 교통 편하고, 음식점 많고. 게다가 지인들도 이 주변에 술 마시러 오면 그냥 쓱 들러요. 다들 여기를 사무실이 아니라 저의 집으로 생각하는 것 같아요. 주방 없이 작은 세면대 하나가 전부지만, 여기서 전골까지 끓여 먹어요."

오래된 건물인 만큼 불편이 없지는 않은가 보다.

"사실은 이사 가고 싶은 생각도 있지만, 건물주 말로는 이 방이 성공하는 방이래요. 여기 세 들었던 점술가, 탐정이 다 잘 됐다죠? 그런데 저 바로 앞에 살던 만화가는 어떻게 됐는지 모른다네요. 운이 끊어졌나? 하하하!"

이제 막 독립한 사무실 또는 혼자 프리랜서로 일하는 세입자가 많은 이 빈티지 건물에서는 다들 불편까지도 즐겁게 감수한다.

"저는 이 건물의 분위기가 맘에 들어요. 꾸미지 않은 촌스러움이 있거든요. 하하하."

[담당: 야나기사와]

빈티지 상가건물

이 물건은 '빈티지 상가건물'이라는 제목의 임대 광고를
통해 계약을 성사시킨 사례다.

▼ 소재지: 도쿄도 시부야구 요요기
▼ 면적: 29.7㎡
▼ 전철역: JR 요요기역에서 도보 1분

미카야마 영광의 궤적 · ① 지난 영광의 궤적

2003년 가을, 저 미카야마는 한 통의 전화를 받았습니다.

"너 도박 좋아하지? 부동산 안 해 볼래?"

도쿄R부동산 설립을 준비하던 바바 마사타카 씨였습니다. 당시 프리터로 꼬치 집에서 일하던 저는 부동산 경험이 전혀 없었습니다. 하지만 그 갑작스러운 제안을 받아들였습니다. 일단은 무작정 흥미로운 물건을 찾아다녔습니다.

"저…… 저는 독특한 부동산 물건을 소개하는 웹 사이트 운영자인데요."

"뭐요? 흥!"

처음에는 문전박대당하기 일쑤였습니다. 그러다 조금씩 부동산 중개업자와 건물주 사이에 이름이 알려졌지요. 일일이 발품을 팔던 초창기로부터 2년하고도 몇 개월이 지났습니다. 도쿄R부동산은 매일 새 물건을 소개하고, 게재물건만 수백 건에 이르는 사이트로 성장했습니다. 처음 반년은 혼자서 돌아다녔지만, 지금은 동료도 늘었습니다. 오픈카를 몰고 다닐 날도 멀지 않았지 싶습니다.

(71쪽에서 이어집니다)

일할 때는 늘 이런 느낌입니다.

옛 가옥의 재발견

지난 수십 년 사이 일본 옛 가옥의 수가 대폭 줄었다. 하지만 R부동산은 일본의 옛 가옥을 주목한다. 이유는 많다. 무엇보다 옛 일본 가옥의 다다미(疊)는 참으로 훌륭한 건축자재다. 적당히 유연하고 재활용과 교환도 할 수 있으며, 흡습 효과가 있을 뿐 아니라 사람 몸에 해를 끼치지 않는다. 툇마루는 또 얼마나 멋진 공간인가? 안과 밖을 부드럽게 매개한다. 그곳에 앉아 정원을 바라보던 시간을 되찾고 싶지 않은가? 기억에서 사라져가는 일본 가옥의 수많은 매력, 일본의 정원, 세련된 디자인, 단정한 생활……. 다시금 돌아보자. 지금이라서 가능하다.

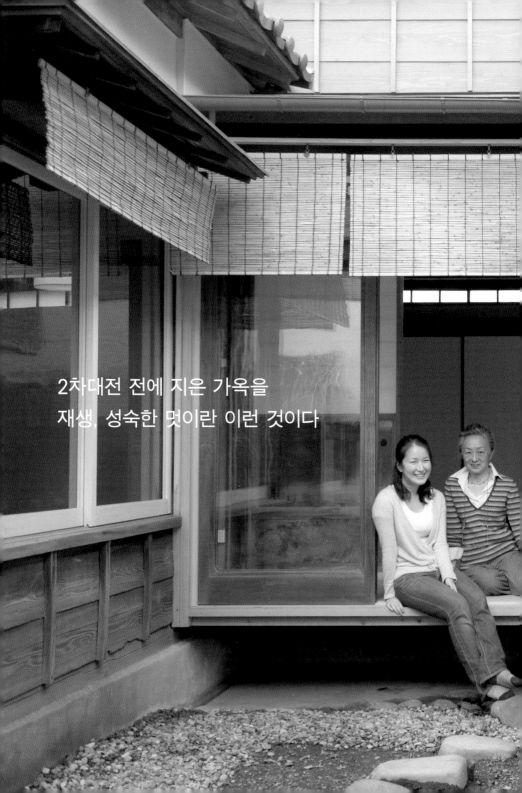

2차대전 전에 지은 가옥을
재생, 성숙한 멋이란 이런 것이다

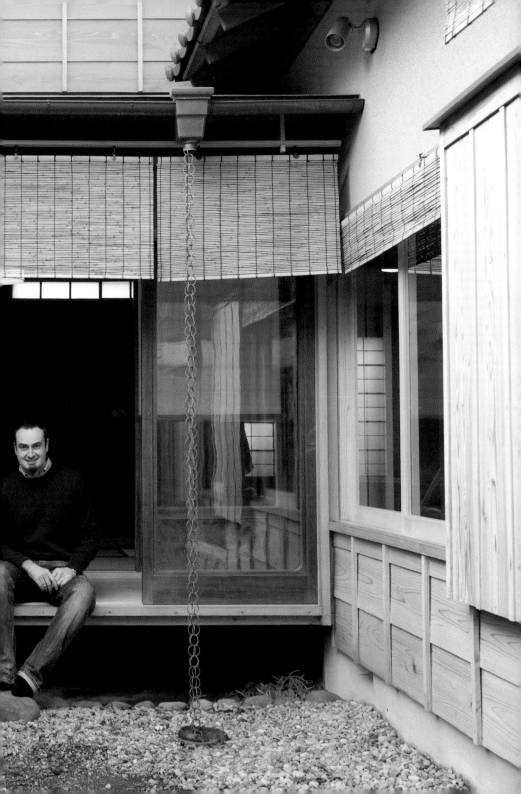

옛스러움을 가꾸고
현대적인 멋을 즐긴다

1930년대에 지은 것으로 추정하는 물건이다. (정확한 건축년도는 알 수 없다) 이만치 오래된 가옥이 사람이 살 수 있는 상태로 남아있기는 쉽지 않다. 집주인 N 씨가 매입하자마자 전체를 완벽하게 수리한 덕이다. 지금의 모습을 갖추기까지는 무려 2년의 세월이 걸렸다고 한다. 현재 N 씨는 부인, 딸과 함께 살고 있다.

N 씨는 처음 만났을 때부터 낡은 옛 가옥을 찾는다고 했다. 우리가 몇 집인가 소개하면서, 이 집이 나왔을 때도 솔직히 희망적이지는 않았다. 그도 그럴 것이 손상 정도가 너무 심했기 때문이다.

매물로 나와 있을 당시에 주인이 살고 있기는 했지만, 고령의 독거노인이었다. 그런 탓에 건물은 오랜 세월 방치된 상태였다. 곳곳이 뒤틀리고, 갈라진 데다 2층의 빨래건조대는 썩어서 떨어져 나간 형편이었다. 그 와중에서도 특히 놀라운 광경은 1층의 벽장 안에서 발견되었다. 분명 방 안의 벽장 문을 열었는데, 그대로 바깥이 눈에 들어오는 것이 아닌가? 건물 외벽이 붕괴돼 있었던 것이다.

그러다보니 N 씨가 "매입하려고요."라는 말을 했을 때, "예? 정말요?"하고 되물었을 정도다. 부동산 중개인이라는 우리의 본분을 잠시 잊은 순간이었다. 그런데 수리가 끝난 뒤의 모습을 보고 깨달았다. 이 집에 관해서는 우리보다 N 씨의 눈이 정확했다는 사실을 말이다.

2F

1F

옛 가옥의 아름다움

이 물건은 '옛 가옥의 아름다움'이라는 제목의 임대 광고를 통해 계약을 성사시킨 사례다.

▼ 소재지: 도쿄도 시나가와(品川)구 히가시오오이
▼ 면적: 112.78㎡
▼ 전철역: 게힌큐코(京浜急行) 다치아이가와(立会川)역에서 도보 5분, 게힌토호구센(京浜東北線) 오오이마치(大井町)역에서 도보 11분

수리 전 모습. 건물 곳곳에 손상이 심했다.

　　"손상된 데가 좀 있지만, 자재나 집의 만듦새를 보니 원래는 정갈한 집이었을 것 같네요."

　　골동품과 오래된 것들을 좋아해서 항상 가까이했다는 N 씨. 역시 보는 눈은 경험으로 갈고 닦아야 한다. 물건을 소개받기 전부터 N 씨는 요구사항을 분명하게 제시했다. '2차대전 전에 지어진 집일 것', '도코노마(床の間)*가 있을 것'이었다. 전후에 지어진 집은 좋은 자재를 쓰지 않아 겉만 번지르르한 경우가 허다한데, 전쟁 전에 지어진 집은 자재도 좋고 쓸데없이 화려한 장식이 없다는 이유였다. 또 처마의 모양새만 봐도 어느 시대에 지어졌는지를 알 수 있으니 참고

*　서화를 걸거나 화병 또는 장식물을 놓기 위해 바닥을 한 단 높여 놓은 공간

하라는 설명도 했다.

이 물건은 N 씨의 요구 조건을 다 갖추고 있었다. 그런데 또 하나, 결정적인 구매 계기가 된 부분이 있었으니 집 안 한구석에 자리 잡은 작은 방이었다. 원래 이 집이 으리으리한 저택의 별채였다는데, 아마도 그 작은 방은 하녀 방이었던 모양이다.

게다가 주소가 히가시오오이 산초메(東大井３丁目). 주변의 역사를 알아보니, 이곳은 에도(江戶)시대 도사 번(土佐藩)＊의 무사들이 소유한 별저(別邸)가 있었다고 한다. 도사 번이라 하면 일본을 근대화로 이끈 사카모토 료마(坂本龍馬)＊＊가 태어난 곳이 아닌가!

어찌 됐건 N 씨는 무성하게 자랄 대로 자란 풀을 뽑고, 곳곳을 쓸고 닦았다. 정원에 깔 자갈도 사들였다. 직접 할 수 있는 일은 모두 직접 고쳤고, 남길 수 있는 부분은 될 수 있는 한 보존했다. 자재를 교체하는 작업만 해도 상당한 공을 들였다. 오래된 목제 창틀을 어렵게 구해와 기존의 것을 대체하는 등 구석구석 정성을 다한 것이다.

결과물을 보고 우리는 다시 한번 놀랐다. 새 자재를 쓴 곳은 교체가 시급했던 기둥과 판벽뿐이었다. 대개 증축한 부분을 보면 어느 집이나 덧붙인 흔적이 남기 마련이다. 기둥이나 판벽을 새로 이어붙인 곳은 수십년 시간이 흐르면 당연히 어우러지겠지만, 이 집은 지금 당장도 신구의 조화가 그야말로 절묘했다.

＊　현재의 고치현(高知県)

＊＊　1836-1967. 바쿠후 말기의 무사로 근대화의 토대를 만들었고, 메이지 유신을 통해 중앙집권 국가로 나아가는 발판을 마련한 실질적 주역이다.

집 안 한구석에 자리 잡은 다다미방(4.86㎡, 3조)은 이 집을 매입한 결정적 계기가 되었다. 목제 다리미판이 하녀가 쓰던 방임을 말해준다.

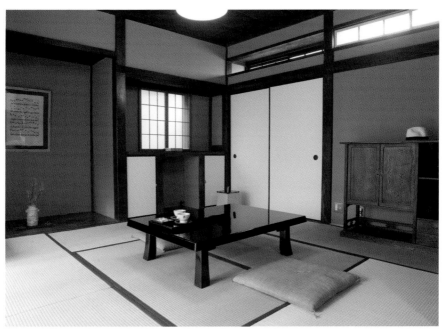

건물과 방에 잘 어울리는 가구와 소품이 시선을 끈다.

1930년대에 지어진 집에 새로 들여놓은 가구 중에는 무인양품이나 IDÉE 같은 저렴한 브랜드에서 산 책상과 조명도 있었다. 그 물건들이 저렴한 양산품으로 보이지 않았다. 오히려 집과 어찌나 잘 어우러지는지 신기할 따름이었다.

집주인은 앞으로 정원 손질에 공을 들이겠다고 한다. 이 집은 돈과 감각의 사용법을 아는 어른의 손길이 옛 가옥을 어떻게 변화시키는지 보여주는 본보기라 할 수 있다.

[담당: 하리가야]

새로 증축한 부분

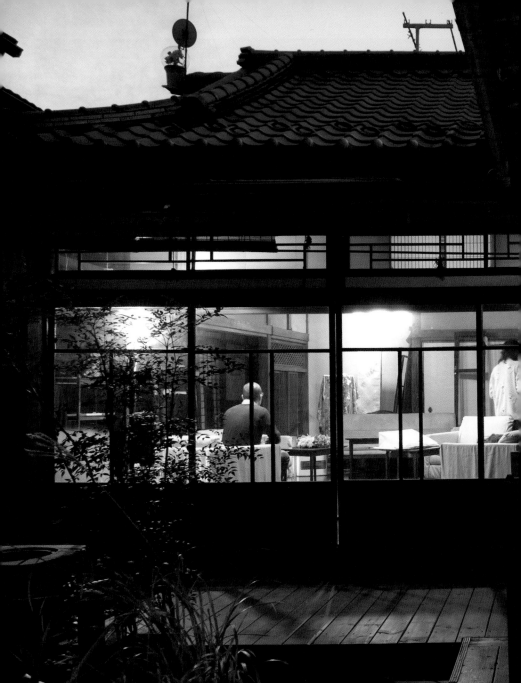

백 년 명가의 가소요(花想容)

뉘엿뉘엿 넘어가는 저녁 해의 정취가 좋다

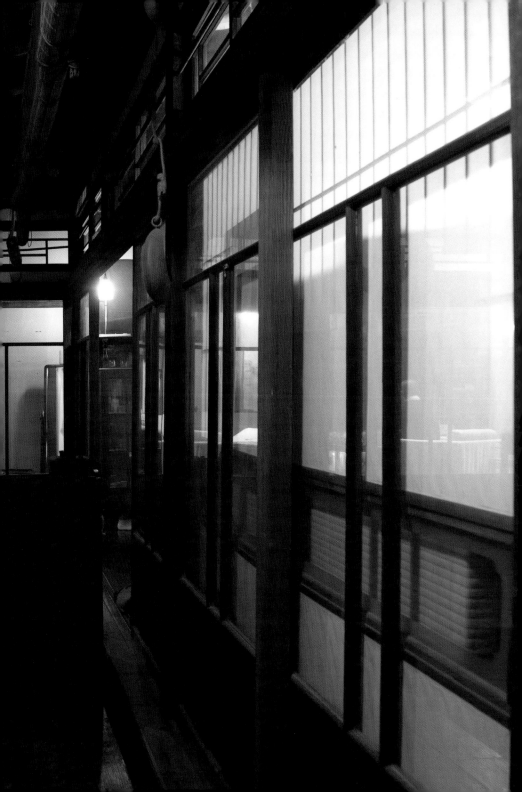

백 년 고택의
아틀리에

　한적한 고급 주택가에 위치한 오래된 일본 가옥. 현재 '가소요 (花想容)'라는 카페 겸 기모노 갤러리로 사용되고 있다. 도로에 면한 부분은 리노베이션을 해서 대단치 않게 보여 무심코 지나치던 사람들도 건물 옆으로 난 작은 안길에 들어서면 하나 같이 감탄을 하는 물건이다. 분명 그 끔찍한 간토대지진˙을 겪었을 텐데 1921년 건축 당시의 모습을 그대로 간직하고 있기 때문이다.

　옛날 가옥에 흔했던 물결무늬 유리창, 기둥, 대들보, 복도……. 긴 세월을 견딘 흔적이 좋은 자재에도 고스란히 묻어난다. 이 집 자체를 골동품이라 불러도 될 정도다. 도쿄R부동산이 소개한 물건이 여럿 있지만, 그중 가장 오래된 축에 든다.

　이 물건이 있는 시모오치아이 산초메(3丁目)는 조용하고, 품격이 느껴지는 동네다. 히타치 메지로 클럽 같은 레트로 모던한 건물이 중후한 멋을 풍기는 덕에 주변 환경은 수려하기 짝이 없다. 덕분에 고급 주택가인 메지로 안에서도 걷고 싶은 거리로 첫손에 손꼽힌다.

＊　1923년 일본 간토(關東) 지역에서 일어난 대지진. 리히터 규모 7.9의 지진은 당시의 일본인이 경험해 본 적 없는 강도였다. 발생시간은 10분이 채 안 되었지만, 도쿄를 포함한 간토 지역에서 십수만 명이 사망했고 건물은 20만 채 이상이 전파 또는 반파되었다.

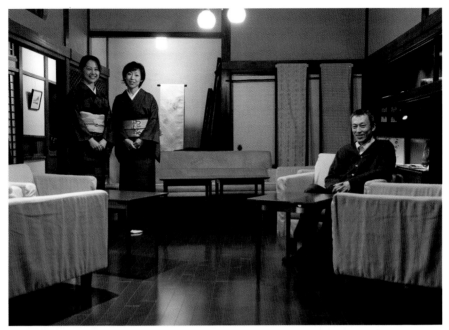

카페 겸 기모노 갤러리 '가소요'를 운영하는 나카노 코타로(中野光太郎, 오른쪽) 씨와 니쓰 나루미(新津成美, 가운데) 씨

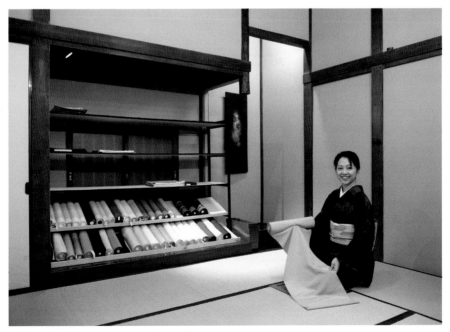

다실. 차 모임을 열거나 기모노 입는 법을 강의하는 곳이다.

유서 깊기로 따지자면 예로부터 이곳은 귀족이었던 고노에 가문(近衛家)이 광대한 토지와 저택을 소유했던 지역이었다. 이 일대가 고노에초(近衛町)로 불렸던 것만 봐도 알 수 있다. '가소요'도 과거 고노에 가문이 소유했던 땅에 있다. 그 동안 간토대지진과 2차대전 같은 크나큰 재난이 휩쓸고 갔지만 이 물건은 운 좋게 원래 건물의 일부가 남았다.

건물주는 거품경제기에 땅값이 치솟고 주변이 고급 아파트촌으로 탈바꿈하는 등을 보면서 갖은 유혹을 받았지만, 끝내 이 집을 버리지 않았다. 오히려 그 가치를 알아보고 정성껏 손질해 사용했다. 그 덕에 지금의 모습을 볼 수 있는 것이다. 이 귀한 물건을 2000년대에 이르러서야 세입자를 찾고 계약을 성사시켰다는 사실이 무척 자랑스럽다.

이곳을 임차해 가소요를 운영하는 이는 나카노 코타로(中野光太郎) 씨와 니쓰 나루미(新津成美) 씨다. 나카노 씨는 군마(群馬)현 기류(桐生)시에서 창작 기모노 회사를 경영하고 있고, 니쓰 씨는 기모노 코디네이터로 활동 중이다.

"기모노가 일상에서 점점 멀어지고 있잖아요. 그런데 저희는 카페 겸 기모노 쇼룸을 만들어서 누구나 쉽게 기모노를 즐길 수 있는 공간을 만들고 싶어요."

처음 만났을 때 두 사람이 했던 말이다. 이 집을 계약하게 된 경위에 관해서도 말한다.

"처음에는 긴자(銀座) 주변에서 찾았어요. 그런데 딱 떨어지는 건물이 없었죠. 바로 그때 '운명처럼' 이 집을 만났어요. 전철역에서 좀 떨어져 있지만, 오히려 그 점이 수선스럽지 않아 좋네요. 무엇보

가소요

이 물건은 '백 년 고택의 아틀리에'라는 제목의 임대 광고를
통해 계약을 성사시킨 사례다.

▼ 소재지: 도쿄도 신주쿠구 시모오치아이
▼ 면적: 82㎡
▼ 전철역: 야마노테센 메지로역에서 도보 6분

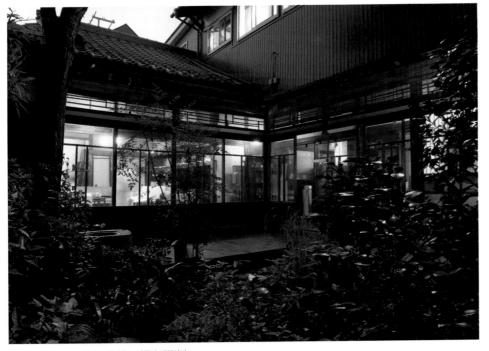

안뜰과 툇마루도 이곳의 매력이다.

다 도쿄 도심에서 이렇게 운치 있는 곳에 가게를 열 수 있는 기회는 드물죠."

현재 다다미방 하나는 카페로 쓰고 있다. 여기서 손님들은 차를 마시면서 전시된 기모노와 전통 소품을 감상할 수 있다. 또 다른 방은 로다타미(炉畳)*를 설치해 차 모임을 위한 다실로 만들었다. 이 방은 평소 기모노 입는 법을 강의하는 교실로도 사용한다.

가소요에는 행사도 많다. 기모노를 여미는 오비(帯), 여름철 전통 홑옷인 유카타(浴衣), 신발 종류인 조리(草履)와 게타(下駄), 가방 등 소품에 대해서 알아보는 모임 외에 신불(神佛) 공양 체험 등이다. 이곳에서만 맛볼 수 있는 재미를 가능한 한 많은 사람에게 느끼게 해주고 싶다는 바람이 엿보인다.

정원에는 50종 이상의 꽃과 식물을 심어 그때그때 계절의 아름다움을 느낄 수 있다. 이 건물은 낮에도 좋지만, 저녁 해가 뉘엿뉘엿 넘어가는 시간대가 참으로 일품이다. 해가 떨어지는 어스름 무렵, 정원 식물의 실루엣이 하나 둘 검게 물드는 모습을 물결무늬 유리창 너머로 보고 있자면 시간 가는 줄 모른다. '음예예찬(陰翳礼讃)***'의 아름다움이란 바로 이런 것 아닐까?

[담당: 하리가야]

* 다다미 바닥의 중앙을 파 내고 화로를 놓은 것
** 일본의 문호 다니자키 준이치로(谷崎潤一郎)의 수필로 1933년에 초판이 발행되었다. 전등이 없던 시절 일본의 미의식, 생활과 자연의 일체감, 일본인의 예술적 감성을 논했다.

미카야마 영광의 궤적 · ② 새로운 임무

도쿄R부동산의 매출은 순조롭게 늘었습니다. 사업은 곧 정상궤도에 올랐지요. '도박 같은 생활이여, 안녕! 이젠 평화로운 나날만 보내자.' 긴장을 풀고 가슴을 쓸어 내리던 그때였습니다.

"미카야마! 너 앞으로 1년 동안 도쿄 물건은 취급하지 마."

"뭐라고요? 바바 씨, 그게 무슨 소린가요?"

나의 동요는 아랑곳하지 않고 바바 씨는 침을 튀기며 설명을 시작했습니다. 도쿄에서 임대로 살면서 교외에 또 다른 집을 가지는 '세컨드하우스'라는 새로운 아이디어에 관한 얘기였습니다.

"이번엔 말야, 무조건 사람들이 '릴랙스' 할 수 있는 물건을 교외에서 찾아. 매력적인 물건이 어디 도쿄에만 숨어 있겠어? 이게 바로 너의 새임무야. 잘 해 보라고!"

나 참! 그 사람은 항상 그런 식이었습니다. 아이디어가 떠오르면 마치 최면에 걸린 사람처럼 그것만 생각하는 겁니다. 옆에서 무슨 말을 해도 소용없습니다.

"할 수 없네요. 알았어요."

저는 시큰둥하게 대답했습니다. 하지만 솔직히 말해 영 싫지는 않았습니다. 그렇습니다. 그 즈음 저도 도쿄가 살짝 지겨워지기 시작했던 겁니다. (87쪽에서 계속)

보소에서 느긋하게 바비큐

풍경에 빠지다

상상해 보라. 창 밖으로 펼쳐진 짙은 녹음, 보석을 흩뿌린 듯한 야경, 발밑을 흐르는 유유한 강물…… 특히 차경(借景)은 R부동산에서 높게 평가하는 것이다. 머릿속을 비우고 경치를 보며 유유자적하는 시간이야말로 최고의 호사다. 다소 희생하는 부분이 있더라도 아름다운 풍경을 보고 싶다는 생각도 존중받아 마땅하다. R부동산의 물건 중에서 추리고 또 추린 물건들을 소개한다.

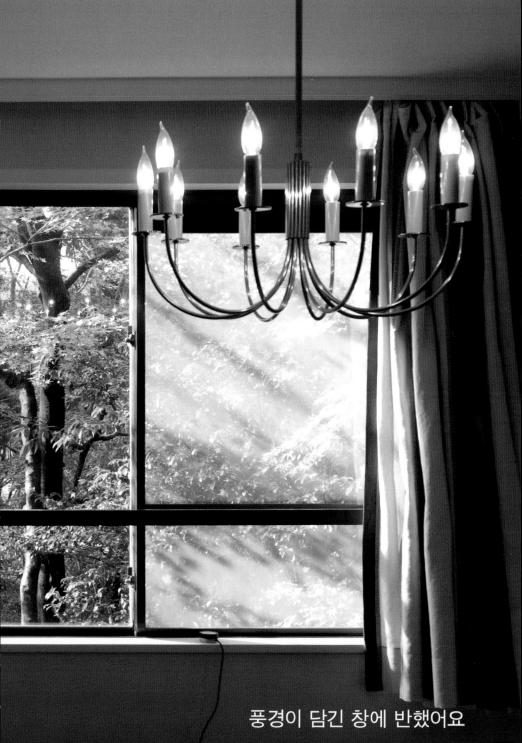

풍경이 담긴 창에 반했어요

태어날 아이와
함께 누릴 세상의
아름다움

사진을 찍으러 이 집에 방문했을 때, 창 밖은 마침 붉게 물들어 있었다. 새빨간 단풍잎이 바람에 흔들리더니 차례로 춤을 추며 내려앉는 장면이 끝없이 반복되었다. 차경(借景)*의 의미는 바로 이런 것이리라.

이 집 창은 극장의 와이드 스크린이나 대형 액자 못지않다. 이미 여러 차례 방문했지만, 갈 때마다 창으로만 눈길이 간다. 특별한 흡인력이 있는 것이다. 아마 집주인 O 씨가 이 아파트를 매입하겠다고 결심한 이유도 저 창 때문이 아닐까 싶다. 틀림없이 그럴 것이다.

아파트 1층인데 고쿠분지 절벽(国分寺崖線)**에 서 있어서 시야를 가로막는 건물도 없다. 그저 보이는 것은 녹음, 녹음, 녹음이다. 그 덕에 나뭇잎 사이로 스며든 햇빛과 그림자가 늘 방 안을 가득 채운다. 여름에는 귀청을 울리는 벌레 소리까지 더해진다.

O 씨는 태어날 아이를 위해서도 주변 자연환경이 좋고 분위기가 차분한 집을 찾고 싶어 했다. 그래서 이 집을 보고서 첫눈에 반했는지 모른다. O 씨는 이 집을 만나기 전에 거의 2년 동안이나 부동산

* 멀리 바라보이는 자연풍광을 정원 등 집 안 경관의 일부로 끌어들이는 기법
** 도쿄도 세타가야구에 위치한 절벽지대. 오랜 세월 강물에 침식된 급경사의 낭떠러지가 죽 이어져 있는 독특한 지형으로 습지 동식물이 많이 서식한다.

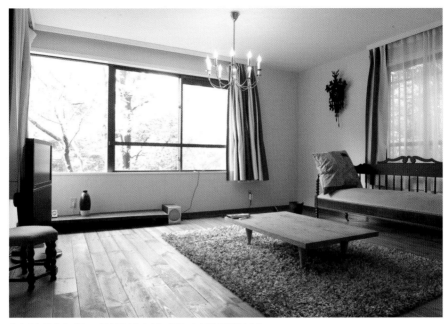

촬영 당일, 창 밖은 단풍으로 붉게 물들어 있었다. 이곳은 사시사철 풍경극장이다.

푸르름에 둘러싸여

이 물건은 '푸르름에 둘러싸여'라는 제목의 임대 광고를 통해 계약을 성사시킨 사례다.

▼ 소재지: 도쿄도 세타가야(世田谷)구 오카모토(岡本)
▼ 면적: 99.46㎡
▼ 전철역: 덴엔토시센(田園都市線) 요가역에서 도보 16분

평면도(수리 후)

조용하고 차분한 주변 환경도 훌륭하다.

정보를 찾아다녔다. 마음에 드는 집은 한 군데도 없었다. 그런데 이 집은 내부를 보자마자 마음을 빼앗겼다.

이 집에는 장점이 많다. 독특한 L자 창문을 비롯해 디자인과 공간구조도 나쁘지 않다. 또 1979년에 지어졌으니 수리가 필요하겠지만, 건물로서는 아직 괜찮다. 관리 시스템도 좋다. 게다가 면적이 거의 100㎡ 정도 되는데 매입 당시 가격도 저렴했다. 평당 가격은 도쿄 도내의 중고 아파트 시세를 고려할 때 매우 싼 편이었다. 가격이 싼 이유는 전철역에서 20분 정도 떨어져 있기 때문이다. 가장 가까운 역이 요가(用賀)역이라는 점도 긴자 같은 번화가를 오가기에 편리하다고 할 수는 없다.

집주인 O 씨는 '이런 느낌의 물건이 조금만 더 도심에 가까이 있다면 좋을 텐데.'라는 생각을 한 적도 있었다. 하지만 도쿄 도내를 다 뒤져도 '비슷한 것조차 없다'는 사실을 알게 되면서 계약을 결심했다. 그리고 출퇴근에 익숙해진 지금은 이렇게 생각한다. 이 집에만 있는 가치, 가령 휴일에 틀어박혀 독서에 빠질 수 있는 시간은 그 무엇과도 바꿀 수 없다고 말이다.

매물로 나왔을 당시 이 집은 수리가 전혀 돼있지 않았다. 그런 매물의 장점은 가격을 깎을 수 있다는 점과 새 입주자의 취향대로 고칠 수 있다는 점이다. 물론 비용을 들여야 하지만, O 씨의 경우 돈을 들일 부분과 안 들일 부분을 분명하게 취사선택했다. 예를 들어 거실 바닥은 비용이 들더라도 제대로 고치자는 생각으로 앤티크 느낌의 나무 재질을 깔았다. 반면 침실 등 겉으로 드러나지 않는 곳에는 저렴한 자재를 썼다. 또 주방은 IKEA에서 산 부속을 활용했다. 화장실 등 물을 쓰는 곳도 그대로 쓸 수 있는 부분은 살렸다. 고장이 나

면 그때그때 고치면 된다.

반드시 전체를 같이 손봐야 할 이유는 없다. 이번에는 방바닥에 큰돈을 들이지 않았지만, 나중에 거실과 같은 재질로 바꿀 수도 있다. 입주자의 사정에 맞게 하나하나 만들어 가면 된다. 그게 바로 수리 안 한 집을 사는 가장 큰 장점이니까 말이다. 직접 비용을 운용하기에 가능한 묘미다.

어떻게 하든 도쿄 도내에서 완전히 수리된 집을 매입하는 데 비하면 결과적으로 싸게 치인다. 그렇다면 어떤 집을 매입할지 고민해 볼 가치가 있지 않을까? [담당: 무로타]

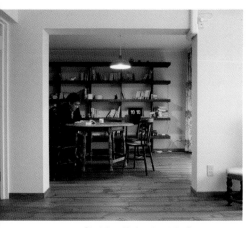

"휴일에도 외출하고 싶지 않아요."

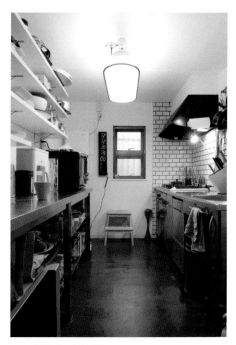

IKEA 가구를 잘 조화시킨 주방

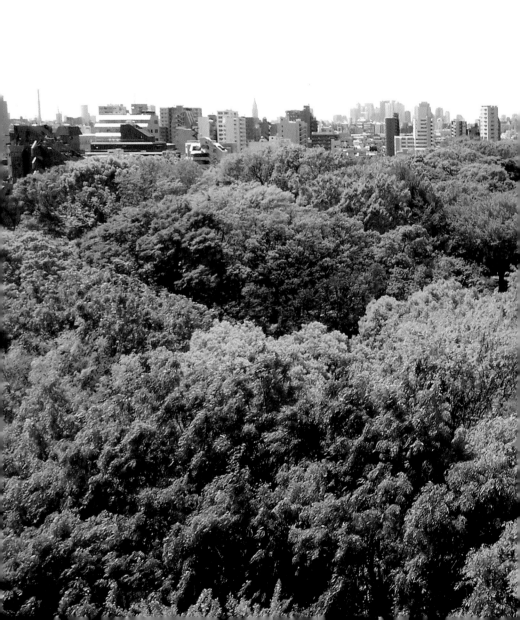

집 안 가득 초록 물결이 밀려든다

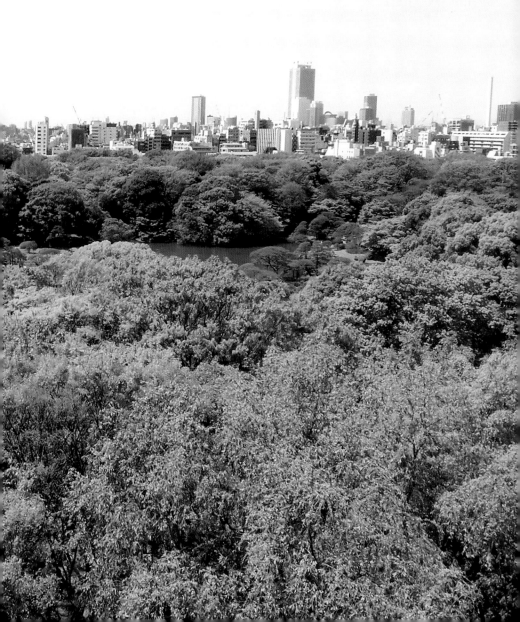

이 경치,
딴 데서는 못 사죠

　첫째도 경치, 둘째도 경치! 직업상 해외 생활이 길었던 N 씨와 그 가족은 집을 구하면서 이런 조건을 내세웠다. 해외에서 사는 동안 아름다운 풍경에서 생활했기 때문에 생긴 요구 조건이기도 했다. 하지만 도쿄에서 그런 물건을 찾기란 여간 어려운 일이 아니었고, 연거푸 실망만 늘어갔다. 그러다 이 물건을 만났다.

　끝없이 펼쳐진 리쿠기엔(六義園)＊의 초록 숲이 눈앞에 펼쳐져 있었다. 넓고 넓은 바다를 보는 듯한 착각도 들었다. 계절마다 새로운 즐거움을 안겨줄 절경이었다. 실제로 가을이 되면 사방이 울긋불긋 단풍으로 물들고 건조한 공기 덕에 후지산이 정면에 떡 하고 나타난다고 한다.

　"하루에도 몇 번씩 표정이 바뀌어요. 이 시간대에는 후지산이 도드라져 보이지만, 해가 뜨고 질 때도 무어라 표현하기 어려운 아름다운 경치가 펼쳐지거든요. 날씨에 따라서도 달라요. 흐린 날은 흐린 대로 좋죠. 길게 뻗은 구름 사이로 한 줄기 햇빛이 내려오면 얼마나 신비로운지……."

＊ 1702년에 만들어진 다이묘(大名) 정원. 에도시대의 다이묘들은 세력을 과시하기 위해 경쟁적으로 대규모 정원을 조성했다. 이 리쿠기엔도 그중 하나로 도쿠가와 가문의 5대 쇼군인 도쿠가와 쓰나요시(德川綱吉)의 명에 의해 만들어졌다. 당시에도 '천하 제일'이라 불렸고, 현재도 에도시대 2대 정원으로 꼽힌다. 철쭉, 벚꽃, 단풍이 아름답기로 유명하다.

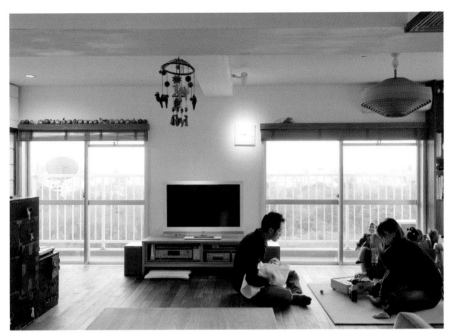

창 밖은 초록이 우거진 숲, 4인 가족의 도쿄 생활이 이곳에서 시작되었다.

빨간색이 포인트인 주방

N 씨 가족의 설명대로다. 나도 처음 이 광경을 마주했던 순간을 잊을 수가 없다. 그야말로 압권이었다.

이 물건의 희소가치는 첫 번째, 아파트 층수에 있다. N 씨의 집은 12층 건물의 11층인데, 사진처럼 발아래에 초록 융단을 깔아 놓은 듯한 조망을 즐길 수 있는 층은 11층과 12층뿐이다.

리쿠기엔은 300여 년 전에 조성된 정원. 수령이 상당한 수목들은 그 키가 아파트 9층의 발코니 바닥에 이른다. 9층이라 해 봐야 발아래로 숲을 내려다보는 느낌은 받을 수 없다. 8층은 더하다. 발코니 옆으로 죽죽 뻗어 올라가는 나무의 옆 모습이 보이는지라 잘만 하면 폴짝 뛰어 나뭇가지를 탈 수도 있을 것 같다. 그러니 이렇게 탁 트인 전망을 누릴 수 있는 로열층은 꼭대기 두 개 층밖에 없다.

두번째는 주변 건물에서 찾을 수 있다. 리쿠기엔 건너편은 고급 저택이 몰린 야마토무라(大和郷)가 있어 눈 앞을 가리는 고층건물이 하나도 없다. 덕분에 방해물 하나 없이 후지산을 볼 수 있다.

세번째는 리쿠기엔과 딱 붙어 있다는 점이다. 도쿄 도내에는 정원 근처에 지은 고급 아파트가 몇 군데 있지만, 대부분 도로를 사이에 두고 떨어져 있어 이렇게 정원의 숲을 바로 접할 수 있는 곳은 드물다. 신주쿠 교엔(新宿御苑)*은 사방이 도로로 둘러싸여 있고, 메이지 진구(明治神宮)**는 인접한 건물이 없다. 그에 비하면 리쿠기엔은 말 그대로 내 집 정원처럼 풍경을 즐길 수 있게 한다. 발코니 너머로

* 1879년에 완성된 정원. 도쿄 신주쿠와 시부야에 걸쳐 있다. 벚꽃 명소로서는 도쿄에서 최고로 꼽히며 '국민 정원'이라 불리기도 한다. 다이쇼(大正, 1879~1926), 쇼와(昭和, 1901~1989) 두 일왕의 국상이 치러진 곳이기도 하다.

** 메이지 일왕(1852~1912) 부처를 모신 신사. 도쿄 시부야구에 있다.

맑은 날에는 신비로운 후지산이 정면에 등장한다.

리쿠기엔의 초록 바다가 넘실거린다

이 물건은 '리쿠기엔의 초록 바다가 넘실거린다'라는 제목의
임대 광고를 통해 계약을 성사시킨 사례다.

▼ 소재지: 도쿄도 분쿄(文京)구 고마고메(駒込)
▼ 면적: 63㎡
▼ 전철역: 야마노테센 고마고메역에서 도보 5분

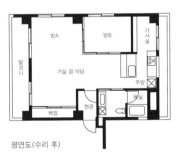

평면도(수리 후)

손만 뻗으면 리쿠기엔이니까 말이다.

따지고 보면 '리쿠기엔을 위에서 내려다보는' 호사는 이 정원을 만든 다이묘조차 누리지 못했을 것이다. 다이묘가 본 것보다 훨씬 황홀한 경치를 N 씨 가족은 매일 보는 셈이다. 이런 풍경을 안주 삼을 수 있다니 부러울 따름이다.

N 씨는 수리가 안 된 집을 매입해 취향에 맞게 조금씩 고쳤다. R 부동산 입장에서도 '수리는 천천히 해도 된다'는 점을 강조하고 싶다. 매입 때 한꺼번에 손볼 수도 있지만, 나중에도 충분히 가능하니 그리 고민할 점이 아니다. 오히려 집을 살 때는 아무리 시간이 지나도 바꿀 수 없는 부분, 즉 다른 무언가로 대체할 수 없는 가치(N 씨 집의 경우는 '경치')에 주목해야 한다. 그런 의미에서 전에 이 집을 보고 간 어느 고객의 말이 인상적이다.

"외국에는 '그림을 사듯이 집을 사라'는 말이 있어요. 이 풍경만큼은 어디를 가도 못 살 거예요."

[담당: 무로타]

오픈카를 꿈꿨지만, 주머니 사정도 있는지라 검은색 중고 볼보를 30만 엔에 샀습니다. (한 달에 한 번은 고장이 나지만 쓸 만합니다) 녀석을 끌고 '릴랙스 할 수 있는 물건'을 찾아 전국을 돌아다녔지요.

쇼난(湘南), 보소, 야마나시(山梨), 이바라키(茨城), 군마, 시즈오카(静岡), 도치기(栃木)……. 자동차로 움직이기 어려울 때는 비행기로 갈아타고 오키나와(沖縄), 가나자와까지도 날아갔습니다.

회사 이름은 도쿄R부동산인데 도쿄 밖을 돌아다니는 날이 점점 많아졌습니다. 고생스러웠지만, 그 시간은 보물을 찾아내는 과정이었습니다. 직접 가 보지 않으면 알 수 없는 즐거운 여행이기도 했고 말입니다. 수고 끝에 찾아낸 물건들을 소개하기 위해 2006년 10월에는 '도쿄R부동산 릴랙스/real tokyo escape'라는 회사가 만들어졌습니다.

셀 수 없이 많은 출장을 다녔지만 지금도 잊지 못하는 곳은 오키나와에서 찾은 프라이빗 비치입니다. 그렇다고 바다를 판 것은 아닙니다. 물건은 두 면이 절벽으로 둘러싸여 있는 토지였습니다. 그런데 해변으로 통하는 길목에 있는지라, 누군가 물건을 매입하면 타인은 드나들지 못하는 프라이빗 비치를 소유하는 셈이었습니다.

거기는 남자 멤버와 둘이서 갔습니다. 우리는 바닷가에 쪼그리고 앉아 저물어가는 석양을 바라보았습니다. 그리고 이런 이야기를 나누었습니다.

"역시 여기는 소개하지 않는 게 좋겠지? 그냥 이대로 두자. 앞으로도 계속 비밀의 장소로 남아있게."

(111쪽에서 계속)

애마 보보를 끌고 전국 방방곡곡으로

집을 사는 새로운 방법

예전에는 집을 산다고 하면 다들 업체가 분양하는 주택이나 아파트를 떠올렸다. 그런데 그런 '기성품'이 진짜 자신이 원하는 '공간'일까? 그 점이 의문스러웠다. 사실 집을 사는 법은 다양하다. 골조만 남은 중고 물건을 사들여 자유롭게 디자인할 수도 있고, 건물을 매입해 일부는 주거 공간으로 쓰고 일부는 임대공간으로 두어 수익을 올릴 수도 있다. 아이디어를 내고 지혜롭게 접근하면 더 여유롭고 현명한 방법을 찾을 수 있다. 여기서는 틀에 박힌 방식을 벗어나 능동적으로 집을 사는 방법에 관한 힌트를 제공한다.

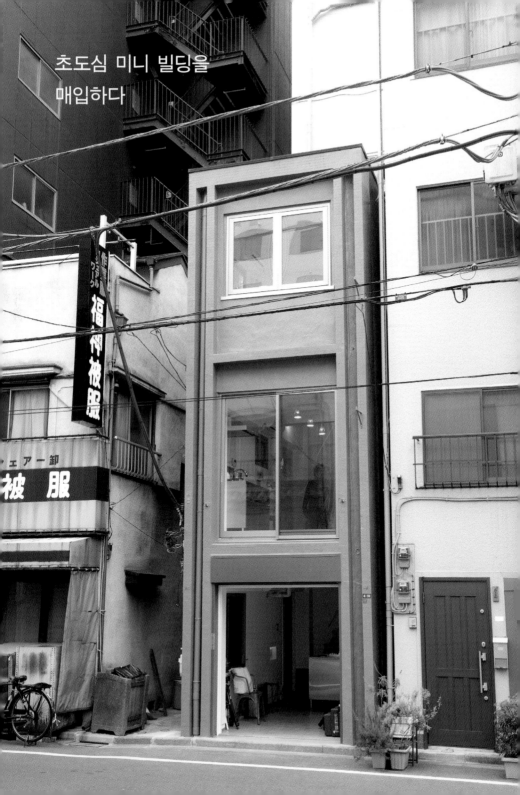

초도심 미니 빌딩을
매입하다

지하 벙커에나 있을 법한 급경사 계단

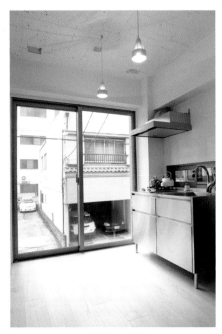

2층은 주방으로 사용한다.

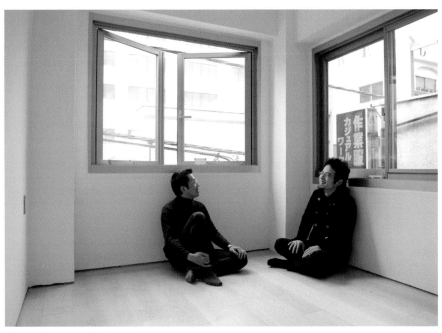

가구를 들이기 전의 3층. 침실로 쓰인다.

초도심
미니 빌딩을 사다

"애걔! 겨우 요만 해?" 하는 소리가 저절로 나오는 미니 빌딩. 주변의 아파트와 비교해 보면 더욱 분명해지는 크기다. 그러나 성냥갑처럼 앙증맞은 이 물건도 어엿한 3층 건물이다.

어찌나 작은지, 대지를 거의 100퍼센트 이용했어도 한 층의 면적이 겨우 16m^2. 5평이 채 안 된다. 웬만한 원룸 아파트보다 작다. 게다가 그 안에 계단까지 포함되어 있으니 작기는 참 작다. 개구부 폭이약 3m, 깊이가 약 6m인데 그 한 모퉁이에 계단을 넣은 것이다. 하여튼 작다. 그래도 당당하게 우뚝 선 건물이다.

실제로 R부동산이 이 물건을 소개했을 때 마흔 명 가까운 고객이 직접 찾아왔다. 대부분 부부가 함께 왔는데 남편들은 주로 "이거 재미있는 건물이다. 살까?"라는 반응이었고, 부인들은 "그런데 이계단을 매일 오르락내리락? 하……." 하며 말을 잇지 못하는 경우가많았다. 결국, 맨 처음 찾아온 부부가 계약했다.

두 사람은 동시에 이런 말을 했다. "귀엽기도 해라. 세상에! 용케도 살아남은 건물이네." 부부와 이 건물이 진심으로 잘 어울린다는생각을 했다.

생각해 보라. 아무리 봐도 콩알만 한 데다 1964년에 지어져 낡았지만, 그래도 위치는 도쿄의 한복판 지요다(千代田)구(정확히는 히가시칸다(東神田))다. 이런 초도심에서, 2천만 엔 대에 대지를 포함

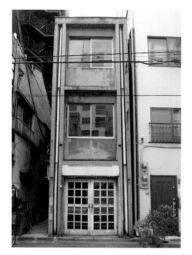
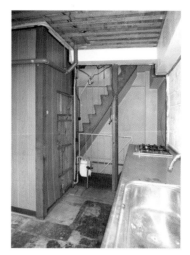

변경 전 외관. 아무리 작아도 어엿한 빌딩이다. 낡을 대로 낡은 실내에 업무용 주방이 보인다.

한 빌딩 한 채를 손에 넣을 수 있다니 반가운 일이 아닌가! 도쿄 도심에서는 분양 아파트도 구하기 어려운 가격이다. 부부는 수리비 대략 3백만 엔과 그 외 제 경비까지만 자기자본으로 소화하고, 나머지는 주택융자로 해결했다.

건물은 물론 대지를 봐도 '너무 작아서' 부동산 시장의 상식으로는 가치를 매길 수 없다고 보기가 쉽다. 그래서 융자도 쉽지 않다. 하지만 부부가 주택융자를 받아 이 물건을 샀다는 점이 중요하다. 앞으로는 임대로 줄 수도 있을 테고, 지금 당장을 생각해도 매달 나가는 융자상환금이 월세보다 싸게 먹힐 게 분명하다. 작은 원룸 아파트에 세 들어 사는 비용과 비슷한 부담으로 내 집을 살 수 있으니 매우 잘한 선택이 아닌가.

흔히 '집을 사겠다'고 하면 신축 아파트, 중고 아파트, 집 장사가

지은 주택'밖에 없다'라고 지레짐작하기 일쑤다. 그러나 전혀 다른 방법도 존재한다는 사실을 알았으면 좋겠다. 물론 모두가 성공적인 결과를 얻는 것은 아니다. 적어도 부자들만 집을 살 수 있다는 생각, 매입할 수 있는 집의 종류가 한정되어 있을 거라는 생각은 잘못됐다. 집을 빌리는 방법에 다양한 선택지가 숨어 있듯, 집을 사는 데에도 여러 길, 다양한 아이디어가 존재한다.

남 눈치 보지 않고 마음껏 운용할 수 있는 건물. 건물주 부부는 이 건물의 2, 3층을 주거 공간으로 쓰기로 했다. 2층에는 주방 등 물을 쓰는 공간을 모으고, 3층은 침실로 꾸몄다. 1층에는 미술가인 두 사람이 함께 쓰는 아틀리에를 만들었다. 계단 아래 공간에는 화장실을 넣는 등 공간활용도 빈틈없이 했다. 애당초 골조만 남은 건물이었기 때문에, 수리하면서 아파트처럼 벽을 허물고 기존 설비를 뜯어내는 수고를 할 필요는 없었다.

이곳 도쿄의 동부 지역은 점점 갤러리와 상가 밀집지로 주목받고 있다. 이들 부부처럼 독특한 주거방식을 택하는 사람들도 하나둘 늘고 있다. 이 일대가 점점 더 재미있어질 것 같다.

[담당: 이토]

초도심의 미니 빌딩

이 물건은 '지요다구에서 미니 빌딩을 사다'라는 제목의 임대 광고를 통해 계약을 성사시킨 사례다.

▼ 소재지: 도쿄도 지요다구 히가시칸다
▼ 면적: 48.12㎡
▼ 전철역: JR 소부카이소쿠센(総武快速線) 바쿠로초(馬喰町)
역에서 도보 3분, 도에이신주쿠센(都営新宿線) 바쿠로요코
야마(馬喰横山駅)역에서 도보 3분, 히비야센(日比谷線) 고덴
마초(小伝馬町)역에서 도보 9분

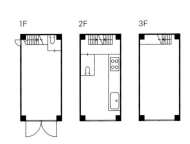

수리하면서 2층 창을 크게 냈다. 계단이 좁아 창으로 가구를 들여놓기 위해서다.

건물의 '뼈대'를 보고 집 사기
새하얀 도화지 같은 입방체

공간의 자유도가
삶의 가치를 만든다

"살면서 가장 비싼 돈을 주고 살 물건인데, 어쩜 이리도 구석구석 불만족스러울까?"

S 씨가 줄곧 생각해 온 바다. 부동산 중개소가 소개하는 물건을 보면 볼수록 집을 사고 싶은 생각은 사그라들었다. 새로 지은 아파트의 견학회에 가서도 문손잡이부터 '이게 뭐야?' 하는 불만이었다. 보는 족족 재미도 없고, 이해도 가지 않는 나날이 이어졌다. 결국, 엄청난 돈을 내면서까지 집을 살 필요가 있을까 하는 생각에 이르렀다. 매입을 반쯤 포기한 것이었다.

바로 그때 도쿄R부동산 사이트에서 S 씨의 눈에 띈 물건이 '노출의 가능성'이라는 제목으로 나온 매물이었다. 골조만 있는 150㎡ 공간에 30㎡의 발코니가 붙어있었다. 화장실과 욕실도 텅 비어 있었다. 임대 광고에 나는 이렇게 썼다. '어차피 거기서 거기. 차라리 뼈대만 있는 박스를 팔란 말이다!' 아마도 이 문구가 S 씨의 심정과 통했나 보다. 광고를 보자마자 S 씨는 연락을 줬고, 우리는 함께 현장을 방문했다.

"처음 와서 봤을 때, 조금 망설인 것도 사실이에요. 그렇지만 동시에 그 상태가 시원하기도 했어요. 완성된 집은 보는 것마다 마음에 안 들었으니까 차라리 아무것도 없는 편이 낫더라고요. 노출 벽은 거짓말 하지 않는 느낌? 발코니 쪽에서 들어오는 햇볕도 좋았죠.

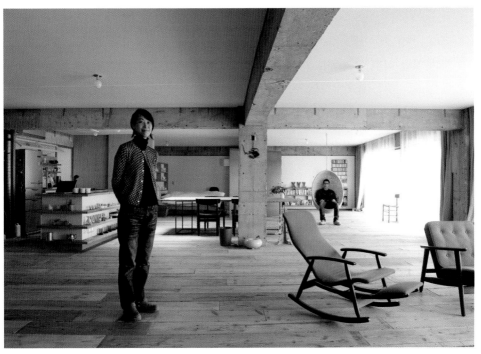

보라, 원룸 공간의 깊이! 캐치볼도 할 수 있을 것 같은 원근감이다.

노출의 가능성

이 물건은 '노출의 가능성'이라는 제목의 임대 광고를
통해 계약을 성사시킨 사례다.

▼ 소재지: 도쿄도 시부야구 사쿠라가오카초(桜丘町)
▼ 면적: 149.15㎡
▼ 전철역: JR 시부야역에서 도보 4분

넓고 텅 빈 이곳이 새하얀 캔버스처럼 자유롭게 느껴졌어요."

아무것도 없으면 불안하다는 사람에게는 맞지 않는 선택이다. 하지만 여백을 자유로 받아들인다면 그보다 더한 해방감이 없을 것이다. 공간 배치도 하고 싶은 대로 마음껏 시도할 수 있었다. 어차피 칸막이 벽이며 설비가 없었으니까 말이다.

인테리어가 되어 있는 기존 아파트를 수리할 때는 신경 쓰이는 부분이 더 많다. 원래 공간 구획이나 설비의 위치 따위를 항상 염두에 두어야 하기 때문이다. 있던 설비를 허물고 다시 세울 때도 있다. 하지만 이 물건은 '있는 그대로 놔두면 되는' 상태였다. 또 '이렇게 해야 한다'는 제약도 없었다.

사실 S 씨는 이 공간을 처음 봤을 때 '150m^2 공간이 막힌 데 없이 탁 트여 있어도 좋겠다'는 생각을 했다고 한다. 그 생각을 실현한 것이 지금의 집이다. 또 '기둥의 질감은 그대로 남겨도 재미있겠다. 일부러 거친 느낌을 살려 볼까?'라는 식으로 공간과 끊임없는 대화를 나누며 건축가와 차근차근 만들어 나갔다.

이 집은 그렇게 채워졌다. 이토록 넓은 원룸은 본 적이 없다. 외국 주택의 로프트(다락방) 같은 데서나 볼 수 있는 기둥도 인상 깊다. 방은 하나지만 다양한 코너를 만들어 거실, 침실, 주방을 느슨하게 구분했다. '춥지 않을까?', '방과 방 사이에 벽이 없으니 애가 생기면 어쩔 건지?' 등 궁금한 점도 많지만, S 씨의 반응은 이렇다.

"그거야 살다가 필요에 따라 더하면 되죠. 처음부터 다 정하고 살아야 하는 건 아니잖아요?"

느낌에만 충실해 놓친 점이 많은가 하면 그건 절대 아니다. 우선 골조만 있는 물건이라 일반 아파트를 매입할 때보다 훨씬 싸게 살

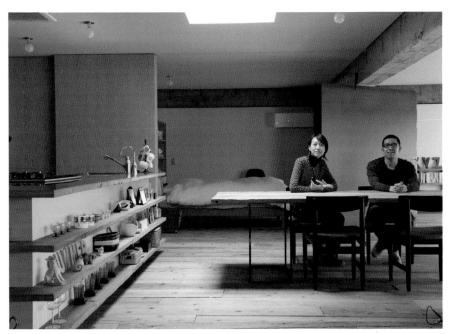

공간을 자유롭게 배치할 수 있어 좋았다는 S 씨

발코니에서 들어오는 햇살이 좋다.

수 있었다. 또 인테리어가 되어 있는 물건을 수리하는 경우와 비교하면 해체, 폐기 비용을 절약했다. 그뿐만 아니라 수리 할 때 어디에 비용을 집중적으로 쏠지 선택할 수 있는 폭이 컸다. 시부야역에서 걸어서 4분이면 닿는 위치에 있으니 여차하면 이 원룸은 사무실로 임대할 수도 있을 것이다.

S 씨 부부의 방식을 모두에게 다 추천할 수는 없다. 하지만 집을 사는 방식이 더 다양해져도 좋을 것 같다. 사람은 누구나 각자의 방식으로 사는 게 제일 좋으니까 말이다. 나는 이 물건의 가능성을 발견했고, S 씨 부부는 그 가능성을 최대한 끌어낸 것으로 생각한다.

[담당: 무로타]

구조체를 일부러 드러내 소재의 질감을 살렸다.

욕조도 발을 뻗을 수 있는 넉넉한 크기다.

건물 '사용법'을 디자인하다

인쇄공장으로 쓰던 건물을 개조해 자택+사무실+임대주택으로 사용하는 나가야마 아키오(永山明男) 씨. 나가야마 씨 가족은 맨 위층인 4층에 거주한다.

인쇄공장에서
일석삼조의 복합건물로

빈 건물 한 채를 몽땅 새로 디자인해 부동산 가치를 대역전시킨 사례를 소개한다. 초코 빌딩이란 건물이다. 묻혀 있던 원석을 발견한 사람은 한 건축가였다. 때는 2003년. 도심 빌딩의 공실률 상승이 문제시되던 무렵이었다.

초코 빌딩은 주오(中央)구 이리후네(入船)라는 동네에 자리 잡고 있다. 동네 이름이 낯설다고 생각하는 사람도 많겠지만, 알고 보면 긴자 중심에서 도보로 10분 이내의 거리에 있다. 숨은 보석과도 같은 지역이다.

건축가 나가야마 아키오 씨는 어느 날 사무실과 집, 양쪽에 지급하는 집세 총액을 따져보았다. 계산 결과, 낭비가 심했다. 나가야마 씨는 이 둘을 합치기로 했고, 두 가지 선택지를 떠올렸다. 넓은 아파트를 매입하는 방법과 토지를 매입해 직접 건물을 세우는 방법이었다.

두 가지 방법 모두 자금이 꽤나 필요했다. 그리고 의문도 들었다. 과연 두 방식이 합리적이라 할 수 있을까? 나가야마 씨는 훗날 전매할 가능성을 포함해 다시 한번 차분히 따져 보았다. 그리고 다소 오래된 건물이 남아있는 토지를 사서 건물은 수리해 쓰자는 결론을 얻었다.

문제는 입맛에 맞는 건물을 찾기가 쉽지 않다는 데 있었다. 이

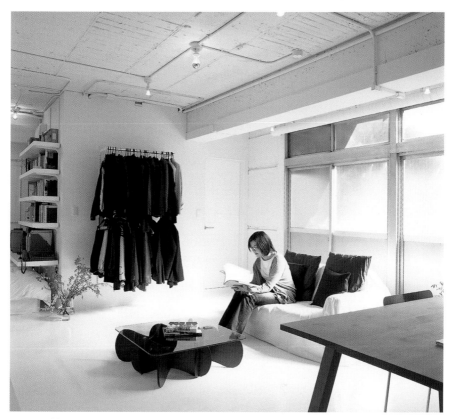

집과 사무실을 한꺼번에 해결하려 한 것이 계기가 되었다. 사진은 나가야마 씨 집의 거실.

나가야마 씨 댁 (초코 빌딩)

이 물건은 도쿄R부동산 멤버의 지인 댁 사례다.

▼ 소재지: 도쿄도 주오구 이리후네
▼ 면적: 265.22㎡
▼ 전철역: 유라쿠초센(有楽町線) 신토미초(新富町)역에
　서 도보 2분, 히비야센 핫초보리(八丁堀駅)역에서 도
　보 5분, 쓰키지(築地駅)역에서 도보 6분

3F

4F

1F

2F

물건을 만나기까지 우여곡절도 많았다. '부자'와는 거리가 먼 30대의 젊은 건축가가 건물을 사겠다는 발상에 적극적으로 호응해 주는 부동산 업자가 없었기 때문이다. 나가야마 씨의 이야기를 다 들어보기도 전에 고개를 가로젓는 곳도 많았다. '포기'라는 단어를 떠올릴 무렵, 이 인쇄공장을 만났다. 우연이었다.

건물은 4층짜리 튼튼한 철근콘크리트 구조였다. 하중이 큰 인쇄기가 곳곳에 놓여 있었는데, 구조가 튼튼한 것은 기둥과 대들보를 보면 알았다. 건물 내부에는 기계 외에 집기류도 그대로 방치되어 있었다. 그래서 다른 매입 희망자들은 발길을 돌린 것 같았다.

나가야마 씨는 공간에 관한 한 프로였다. 그런 상태에서도 이 물건의 가능성을 단번에 알아챈 것이다. '이거 대박인걸!' 나가야마 씨는 처음부터 이 공간이 어떻게 바뀔지를 예상할 수 있었다고 했다. 다만 여전히 난관이 기다리고 있었다. 애초 매입하려 했던 규모보다 건물이 컸고, 그런 탓에 당연히 매입 비용도 비쌌다. 예산을 크게 웃도는 금액이었다. 하지만 공간이 주는 매력과 훌륭한 입지 조건을 생각하면 더 할 나위 없이 이상적인 물건이라 판단했다.

나가야마 씨는 1층은 사무실, 4층과 옥상은 자택, 남은 2, 3층을 임대로 돌리겠다는 아이디어를 냈다. 임대수입으로 수지 타산을 맞추겠다는 생각이었다. 융자금 상환이 훨씬 수월해질 것이라 예상할 수 있었다.

비어있는 공장을 완벽하게 변신시킨 비결은 건물의 사용법에만 있지 않았다. 공간의 가능성을 간파하고 공간을 새롭게 할 디자인이 중요했다. 비용은 최소한도이어야 하다 보니 디자인이 들어가야 할 부분에 대한 선택과 집중이 필요했다. 나가야마 씨는 그런 측면의

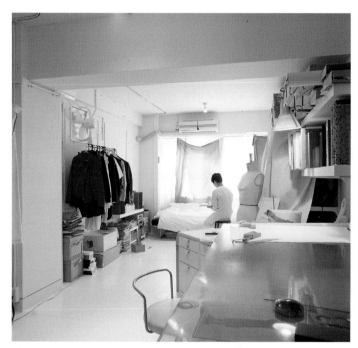

2층은 복식 패턴 디자이너 M 씨에게 임대하였다.

인쇄공장의 외관 색 때문에 '초코 빌딩'이라 불린다.

균형 감각이 뛰어났다. 그 덕에 세입자도 빨리 구해졌다. 종합해 보면 행동력과 냉정한 분석, 아이디어와 디자인이 어우러져 이 물건을 재탄생시켰다고 할 수 있다.

이 프로젝트는 시사하는 바가 크다. 우선 생활 공간이 반드시 주거용으로 만들어질 필요는 없다. 주택 건설업자나 토지 개발업자가 제공하는 물건이 자신의 생활 방식과 경제 사정에 맞는지 질문해 보자. 또 집을 구입할 때는 수지 타산과 융자 규모를 따져보고 냉정해져야 한다. 불확실한 시대에 자신의 생활과 가족, 그리고 좋아하는 일을 지키기 위해서는 주거 공간이 수입을 창출할 수도 있어야 한다.

인쇄공장은 디자인의 힘을 얻어 쾌적한 주거 공간으로 바뀌었다. 이 물건은 집에 대한 새로운 시각이 새로운 삶의 형태를 끌어낸 사례다. [담당: 바바]

미카야마 영광의 궤적 · ④ 파트너 사이트

이럭저럭 1년 반 정도는 도시인들이 '릴랙스' 할 수 있는 교외 물건만 찾아다녔습니다. 그 과정에서 이 일은 지역 거점을 중심으로 이루어져야 한다는 생각을 하기 시작했습니다. 이 일의 취지에 공감하는 이도 점차 늘었지요.

2007, 2008년에는 가나자와, 후쿠오카, 보소, 이나무라가사키를 거점으로 한 R부동산 사이트를 만들게 되었습니다. 도쿄R부동산의 노하우를 전수하면서도 지역색을 살리는 데 중점을 둔 덕에 물건들은 도쿄와는 또 다른 특색을 띠게 되었습니다. 그리하여 '도쿄R부동산 릴랙스'는 임무를 완수하고 일을 마무리 지었습니다. (도쿄R부동산 릴랙스의 웹 사이트는 2009년 3월에 서비스를 종료했다)

긴 여정이었습니다. 도쿄R부동산 릴랙스의 업무를 통해 저는 한 가지 결론에 이르렀습니다. 한 장소에 구속받지 않고 늘 뭔가 다른 선택지를 가지고 있는 생활, 또는 그런 삶의 방법론에 관해 지속적으로 모색하자는 것이었습니다. 그럴 수만 있다면 공간적으로나 정신적으로 얼마나 자유로워지겠습니까?

새로운 각오로 마음이 부풀어 올랐습니다. 서둘러 도쿄로 돌아왔지요. 그런데…… 도쿄R부동산의 사무실에 있던 제 책상이 없어졌습니다! (135쪽에서 계속)

'도쿄R부동산 릴랙스'는 보소R부동산, 가나자와R부동산 등으로 활동 영역을 확대하는 발판이 되었다.

창고를 개조하다

창고는 휑하게 비어 있는 만큼이나 창
의력이 발휘될 여백이 많다. 우리는 단
조로운 사무실 풍경에 항상 의문을 품
고 있었다. 창의적 발상은 환경 자체가
창의적일 때 비로소 탄생하는 법. 창의
적 환경을 제공하는 물건은 어떤 공간
일까? 높은 천장, 투박한 공간, 자유로
운 분위기……. 창고 공간의 이런 특징
은 창의적인 업무 공간에도 더할 나위
없이 잘 어울린다. 창고는 R부동산이
취급하는 상징적인 물건이다. 여기서는
창고를 개조해 업무 공간을 창조해 낸
사례를 소개한다.

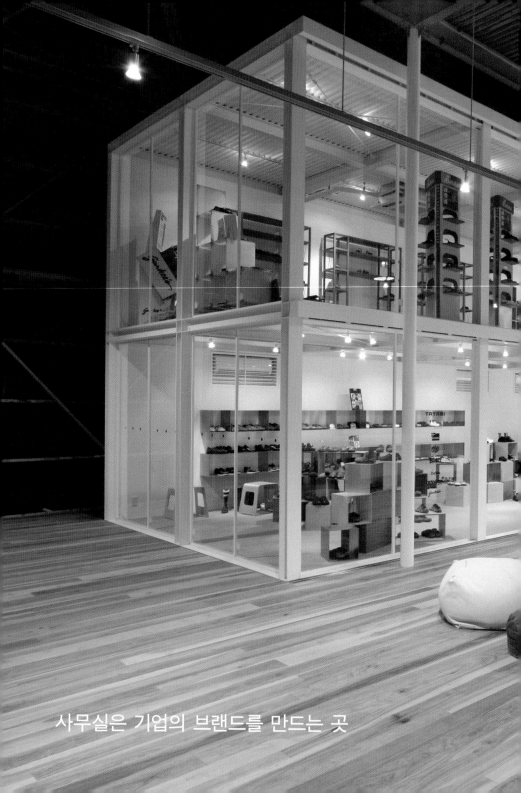

사무실은 기업의 브랜드를 만드는 곳

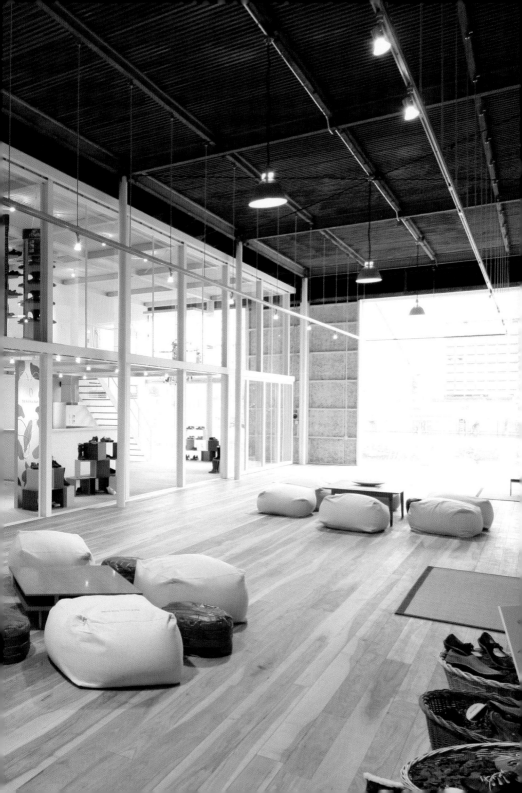

운하 변 창고,
패션 기업의 이유
있는 선택

"가치도키(勝どき)에 엄청 큰 창고가 나왔어!"

외근 나갔던 멤버가 사무실 문을 열고 들어서며 소리쳤다. 포획해 온 사냥감을 던져 주는 포수 같은 말투였다. 하기야 우리는 어떤 의미에서 사냥꾼이다. 상기된 그를 따라 몇몇이 현장으로 달려갔다. 해가 질 무렵이었다.

"굉장하네! 그런데…… 대체 여기를 어떤 용도로 써야 하지?"

우리는 휑하기 짝이 없는 그 광경을 우두커니 바라보기만 했다. 이 물건이 몇 달 후 엄청나게 변신하리라는 사실을 몰랐기 때문이다. 천장고는 무려 10m에 가까웠고 바로 옆으로는 운하가 흐르고 있었다. 주변이 창고 지역이라서 불 켜진 곳은 거의 없었다. 반대로 운하 건너편의 트리톤 스퀘어(Triton Square)*는 눈부신 야경을 자랑하고 있었다. 은은한 불빛이 새어 나오는 낡은 호텔도 보였다. 그 아름다운 대비에 우리는 또 한 번 감탄했다.

바로 그때 누군가가 시드코퍼레이션이라는 기업을 떠올렸다. 시즈오카에서 구두를 제조, 수입하는 업체로, 얼마 전 새 브랜드

* 정식 명칭은 '하루미(晴海) 트리톤 스퀘어'. 1994년부터 2001년까지 도쿄만 85,911㎡를 매립하여 업무·주거·상업·레저시설이 어우러진 대규모 수변형 복합도시로 개발한 곳. 성공한 도시재생 사업 지역으로 손꼽힌다.

뉴욕의 리버사이드가 연상되는 분위기다.

가치도키 창고

이 물건은 '엄청 큰 창고'라는 제목의 임대 광고를 통해
계약을 성사시킨 사례다.

▼ 소재지: 도쿄도 주오구 가치도키
▼ 면적: 990㎡
▼ 전철역: 오에도센(大江戸線) 가치도키역에서 도보 5분

평면도(개조 후)

'THE NATURAL SHOE STORE'의 도쿄 사무실과 홍보실을 만들고 싶다는 문의를 해 왔었다. 밑져야 본전이라는 심정으로 관계자를 '가치도키의 운하 변 창고'로 데려 갔다. 반강제였다.

가치도키는 패션의 거리라기엔 생뚱맞은 곳이다. 패션 기업의 홍보실과 어울리지 않는 위치인 것이다. 상식적인 기업이라면 아오야마(靑山)나 하라주쿠(原宿)를 선택한다. 그런데 물건을 본 관계자는 흥분한 표정이었고, 당장 시즈오카의 사장에게 연락했다.

"사장님, 대단한 물건을 찾았습니다!"

가치도키의 창고 재생 프로젝트는 이렇게 시작되었다. 희한하게 물건이 움직일 때는 이런 갑작스러움과 우연이 겹친다.

R부동산이 판단할 때 이 프로젝트에는 두 가지 의미가 있다. 하나는 줄곧 해 오면서도 의문이 들던 건물 리노베이션에 대한 해답이라는 점, 또 하나는 이 시대의 워크스타일은 어떻게 변할 수 있는지를 보여줬다는 점이다. '도쿄의 사무실은 왜 평범해야 할까? 더 즐겁고 기분 좋은 공간을 만들면 안 되는 걸까?'라는 문제 제기이다.

물건을 보고 흥분한 것까지는 좋았다. 거대한 창고를 사무실 겸 쇼룸으로 재생시키기까지는 여러 어려움이 따랐다. 최대 난관이 공조시설이었는데, 단열도 안 되는 거대 공간에 통째 돌리면 말도 안 되는 광열비를 부담해야 할 판이었다. 그래서 짜 낸 아이디어가 유리 큐브를 만들고 큐브 내부만을 공조하기로 했다.

4톤 트럭도 드나드는 6m 폭의 거대한 문을 열면 펼쳐졌던 창고 내부는 외부나 마찬가지였다. 창고 바닥에 마루를 깔고서 맨발로 다닐 수 있는 곳이 되자, 자연히 실내로 변신했다. 창고 내부와 외부의 매개 지점에는 정원 역할을 할 만한 거실도 만들었다. 직원들은 새

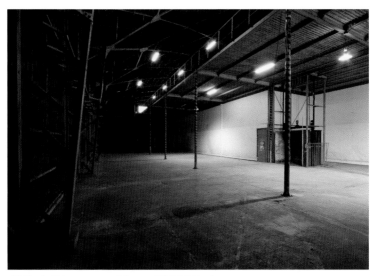

변경 전 모습. 넓이 17.5m×37m, 천장고 6m. 엄청난 공간 규모다.

시제품이 나오면 착용하고 평가하는 장소로 이곳을 이용한다.

패션 기업에 불리한 입지라는 인식을 뒤바꾸기 위해서는 상대가 찾아올 만한 이유를 만들어야 했다. 시드코퍼레이션의 도쿄 사무실은 전체적으로 거실 같은 느낌을 주도록 만들었다. 건물로 들어서면 유리 큐브가 시선을 이끈다. 큐브 앞에 펼쳐진 '수변 테라스'와 '반옥외 라운지'에는 책상과 회의 탁자가 띄엄띄엄 놓여있다. 사람들은 때로는 뒹굴면서, 때로는 운하의 바람과 햇살을 받으면서 업무를 본다. 이 정도면 누구라도 와 보고 싶은 환경이다. 이제 이곳은 '생태'와 '쾌적'이라는 기업 철학을 표현한 훌륭한 매체가 되었다.

오프닝 파티에는 수백 명이 모였다. 모두 곳곳에서 휴식을 취하

고 대화를 나누었다. 도무지 사무실로는 보이지 않는 광경이었다. 사무실이란 무엇인가? 새로운 발상과 결과물을 만들어내는 노동의 장이자 인생의 상당한 시간을 보내는 생활의 장이기도 하다. 그렇다면 사무실은 있고 싶어야 하고, 창의성으로 넘쳐나야 한다. 이곳 가치도키의 사무실은 미래의 워크스타일이 이토록 즐겁고 자유로울 수 있다는 것을 보여준다. [담당: 바바]

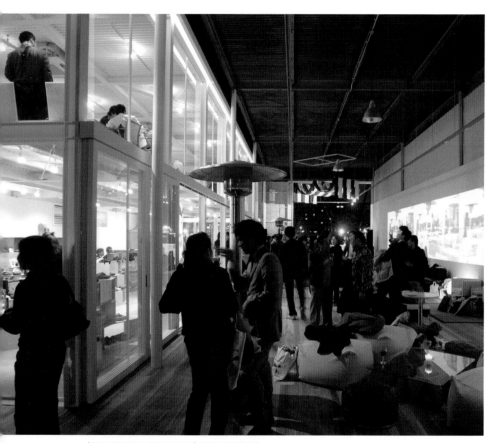

'THE NATURAL SHOE STORE'의 오프닝 파티 광경

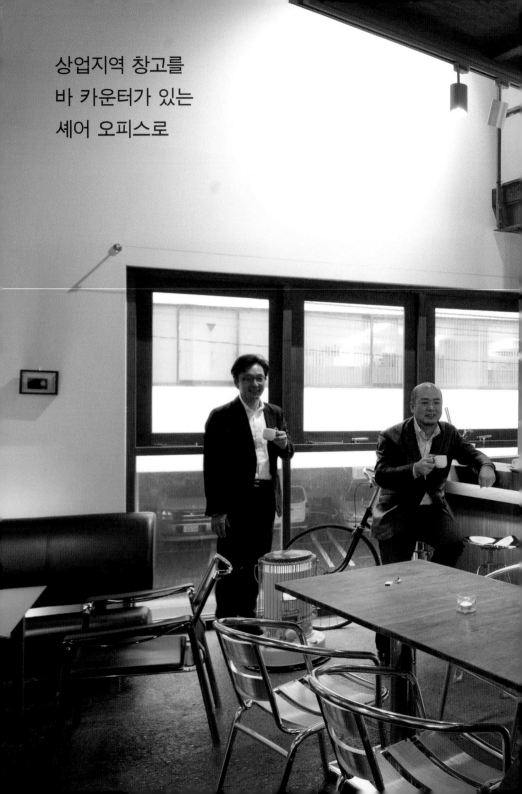

상업지역 창고를
바 카운터가 있는
셰어 오피스로

오피스 건물
한 동의 존재감

도쿄 니혼바시는 18세기 이후 줄곧 상업지구로 번성한 지역이다. 니혼바시의 중심가에서 조금 떨어진 곳에서 독특한 사무실과 갤러리가 늘고 있다. 그중에서도 유독 길 가는 이의 시선을 사로잡는 건물이 있으니 사거리 모퉁이에 선 2층 건물이다.

외관을 한마디로 표현하자면 가분수 꼴. 1층 주차장에 비해 2층의 주택이 이상하리 만치 크다. '헬멧'이라는 애칭까지 붙은 모양새가 무척 귀엽다. 어떻게든 이 건물을 도쿄R부동산 사이트에 소개하고 싶어서 건물주를 찾아가 부탁했던 기억이 난다. 아쉽게도 손상은 심했다.

이곳은 과거 철물점 창고였다. 2층의 대형 창은 원래 셔터가 달린 문이었다는데, 트럭을 갖다 대고 직접 물건을 안으로 옮기던 흔적이라고 했다. 건물 모양이 가분수인 데도 이유가 있었다. 길이가 긴 건축용 철재를 세워서 보관할 수 있게 만든 구조다 보니 천장고가 비정상적으로 높아진 것이다.

1950년대 후반에 지어진 이 창고는 지난 20년간 방치 상태였다. 비가 새고, 셔터는 녹이 슬어 열리지 않았다. 계단도 부식이 심했다. 단순히 흥미롭다는 이유만으로 접근해서는 안 되는 물건이었다. 이 복잡한 물건을 재생시킨 주인공은 건축가 두 명과 주방 디자이너 한 명, 조명 디자이너 한 명으로 이루어진 설계 팀이다. 원래는 아오야

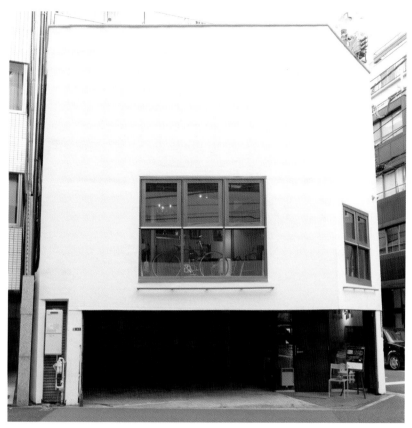

가게? 주택? 사무실? 지나는 이의 시선을 붙잡는 신기한 물건

평면도(개조 후)

헬멧 랩

이 물건은 '헬멧 모양의 창고건물'이라는 제목의 임대 광고를 통해 계약을 성사시킨 사례다.

▼ 소재지: 도쿄도 주오구 니혼바시 오덴마초(大伝馬町)
▼ 면적: 56㎡
▼ 전철역: 고덴마초(小伝馬町)역에서 도보 3분

마, 아카사카(赤坂) 등지에서 각자의 사무실을 꾸리던 사람들이다. 언젠가 다른 일로 만났을 때 이런 말을 한 적이 있다.

"아오야마는 이제 예전 같은 재미가 사라졌어요. 완성되지 않은 채로 매력적인 거리, 혹은 역사가 있고 지역 공동체가 있어 함께 교류할 수 있는 동네에서 일하고 싶어요."

우리는 이 건물이 그들의 희망과 딱 어울린다고 판단했다. 아니나 다를까 그들은 건물을 새로 단장했고, 그 덕에 낡은 창고는 '헬멧 랩'이라는 이름의 오피스 건물로 변했다. 완성된 사무실을 보고 R부동산 멤버들은 감탄해 마지않았다.

원래 건물 내부에는 짐을 보관하던 다락이 양 측면에 있었는데, 이들은 그 공간을 그대로 살려 책상을 들였다. 그러자 2층 한가운데에 널따란 공간이 생겼다. 여기에 큼지막한 바 카운트가 달린 주방과 편안한 라운지 테이블을 설치했다.

사무실 사람들은 다락방에서 내려와 커피 한잔으로 기분을 전환하거나 소소한 대화를 나누기도 하고, 때로는 고객 미팅도 이 자리에서 연다. 활용도 면에서 최고다. 또 다들 음악을 좋아하기에 라운지에 악기를 가져다 놓고 주말에는 술을 마시며 가벼운 연주회를 열기도 한다.

건물 앞을 지나는 사람들은 이곳의 정체를 궁금해한다. 밤이 되면 불빛이 새 나오는 창에서 로드 레이스용 자전거가 보이는 데다 바 카운터, 테이블, 의자, 펜던트 조명에 심지어 키보드와 기타까지 엿볼 수 있기 때문이다. 뭐 하는 곳인지는 몰라도 기분 좋은 일이 많이 일어나는 집으로 보일 것이 틀림없다. (가끔 가게로 오인하고 안으로 들어오는 행인들도 있다고 한다)

누구라도 이 건물을 보고 나면 자기 건물의 설계도 맡기려 들 것 같다. 신인 디자이너의 아틀리에가 늘고, 아트 이벤트가 잦아서 이 일대는 젊은 문화의 거리로 부상 중이다. 이 오피스 건물은 그런 젊은 분위기와는 결이 약간 다르다. 차분한 어른의 운치가 배어 나오기 때문이다. [담당: 이토]

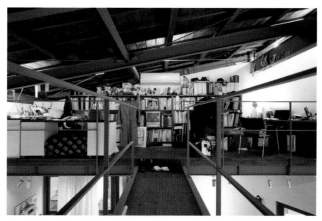
창고의 짐을 보관하던 다락 공간에는 책상을 들였다.

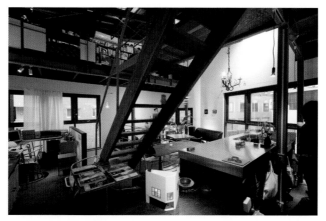
2층은 라운지로서 다양한 역할을 한다.

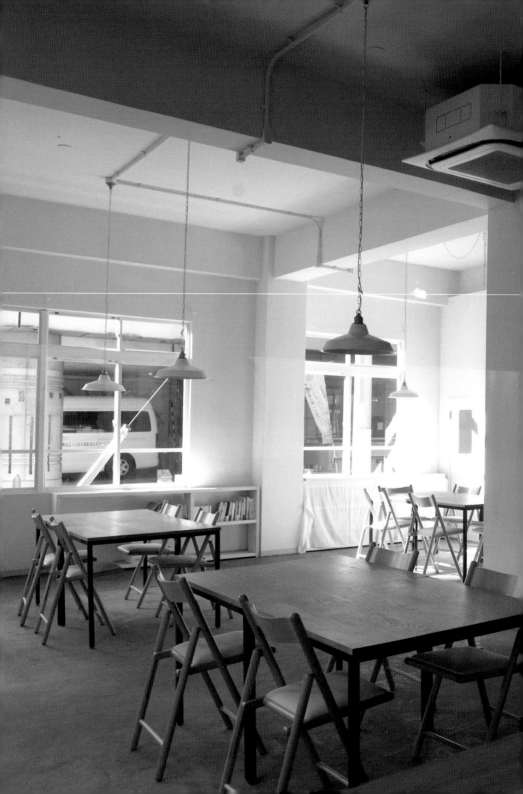

출판사가 왜 식당을?
실험이 가능한 공간의 넓이

구두약 창고가
'밥과 삶'의
실험 공간으로

CET가 뜨고 있다. CET 하면 떠오르는 첫 번째 의미는 'Central East Tokyo'의 약자로, 도쿄R부동산이 주목한 도쿄 동부지역이다. 우리와 인연을 맺은 입주자들이 흥미로운 가게와 갤러리를 차례로 오픈하면서 새로운 문화의 집결지로 시선을 끄는 중이다.

또 CET는 아트 이벤트의 명칭이기도 하다. 비어 있는 물건을 일시에 빌려 동시다발로 이벤트를 연다는 특징이 있다. 원래는 바쿠로초와 히가시니혼바시가 중심이었다가 아사쿠사바시(浅草橋)에서 구라마에(蔵前)를 지나 아사쿠사에 이르는 북쪽 지역까지 그 범위가 점차 넓어지고 있다.

KTC중앙출판 안에서 '밥과 삶'을 테마로 책을 내는 레이블인 아노니마 스튜디오(anonima studio)는 2007년에 사무실을 오모테산도(表参道)에서 구라마에로 이전했다. 그 전만 해도 아오야마에 있는 한 아파트를 사무실로 쓰다가 1, 2층 합해 100평 규모인 현재의 위치에 새 보금자리를 마련한 것이다.

원래는 구두약 창고였는데, 평수가 넓다 보니 공간을 나누어 다양한 용도로 운용하고 있다. 2층은 편집부 사무실, 1층의 일부는 아노니마 스튜디오에서 책을 낸 수필가 나카가와 지에(中川ちえ) 씨가 운영하는 식기 생활용구점 'in-kyo', 그 외 공간은 전시회를 열거나

아노니마 스튜디오의 미나미 씨와 'in-kyo'의 나카가와 씨. 한때 구두약 창고가 지금은 상점, 출판사, 키친 갤러리, 이벤트 무대가 있는 복합공간으로 변신했다.

아노니마 스튜디오

이 물건은 '창고 물건은 공간 활용이 자유롭다'라는 제목의 임대 광고를
통해 계약을 성사시킨 사례다.

▼ 소재지: 도쿄도 다이토(台東)구 구라마에
▼ 면적: 330.58㎡
▼ 전철역: 오에도센 구라마에역에서 도보 3분

2F

1F

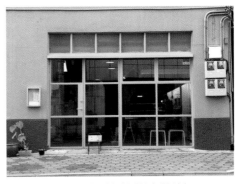

입구 문은 원래 차량이 드나들었기 때문에 폭이 매우 넓다.

주말에 먹거리 워크숍을 여는 갤러리다. 이른바 복합공간이다.

사무실 앞 길 건너편으로 스미다가와(隅田川)강이 흐르는 동네라, 이곳에는 도쿄 서부에서 맛보기 어려운 고요함과 느리게 흐르는 시간이 있다. 그 덕에 아노니마 스튜디오의 책이나 'in-kyo'의 엄선된 생활용품을 보려고 일부러 찾아오는 팬들이 많다. 특히 주말이면 이 건물 앞에 사람들이 북적거리는 광경을 자주 볼 수 있다. 아마 이 건물을 찾아왔다가 도쿄 안에 구라마에라는 동네가 있다는 사실을 알게 된 사람도 적지 않을 것이다.

나는 도쿄R부동산에서 도쿄 동부를 담당하면서 구라마에와 인근 아사쿠사 등지의 숨은 가능성을 보았다. 물건을 통해 그 가능성을 알리고 싶었기에 아노니마 스튜디오가 '이 동네를 봐 줘서' 얼마나 기뻤는지 모른다. 나의 바람은 물건을 소개만 하고 끝나는 것이 아니라 지속해서 응원하고, 주변에 그런 장소가 더 늘도록 새 물건을 발굴해 공급하는 것이다.

그리고 그 과정에서 항상 '솔직하자'는 생각을 한다. "구라마에 주변은 어때요? 재미있는 동네인가요?"라는 질문을 받았을 때 "앞으로 재미있어질 겁니다."라고 대답한다. 분명히 말하지만, 아직은 도쿄 서부처럼 세련된 가게가 즐비하거나 젊은이들이 많이 몰리지는 않는다. 그래서 '폼 나게 살 수 있다'고 보장할 수는 없다. 오히려 '아직 미완성인 동네'라 해야 옳다. 그점을 '흥미롭게 여길 수 있는 분이라면 오시라'고 권한다. '미완성'을 곤란해 하는 사람은 어차피 오지 않을 것 아닌가.

아노니마 스튜디오도 이전을 결정하면서 용기가 필요했을 것이다. 이 지역으로 오면 서부에서는 꿈꾸기 어려운 넓은 공간을 누릴

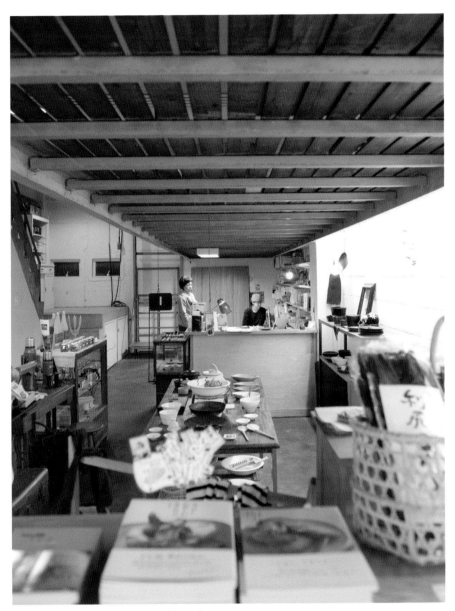

아노니마 스튜디오의 1층에 있는 식기·생활용구점 'in-kyo'

수 있다. 도로에 면해 있으면서도 어찌나 넓은지 절반을 상점으로 내줬는데도 여전히 이벤트 공간으로 운용할 수 있을만큼 '여지'가 있다. 그것이 이 동네의 최대 매력이다.

그나저나 아노니마 스튜디오는 출판사 안의 작은 레이블에 불과하면서도 어떻게 편집부뿐 아니라 상점과 이벤트 무대, 키친 갤러리까지 운용할 생각을 했을까? 대답은 간단했다.

"실험하고 싶었어요. 그러려면 공간이 자유로워야 했고요. 그러니까 여기는 사무실이라고 하기보다는 랩(실험실)이죠."

요리연구가인 저자가 1층의 키친 갤러리에서 주말 식당을 열어 직접 요리를 대접하거나 책 속에 등장한 예쁜 잡화를 상점에서 판매하면서, 책이라는 2차원의 세계가 경험과 사물을 통해 입체적으로 편집된다. '그렇구나. 그래서 사람들이 일부러 이곳을 찾아오나 보다.' [담당: 마쓰오]

미카야마 영광의 궤적 · ⑤ 일하는 방식

"바바 씨, 하라주쿠에 있는 R부동산 사무소 말이에요. 제 자리가 없어졌던데요!"

"미카야마, 실은 그게 말이야······."

그래도 여유를 잃지 않았던 이유는 니혼바시 사무소에도 제 자리가 있었기 때문입니다. 그렇지만 뭐니 뭐니 해도 하라주쿠는 나의 홈 베이스였으니 따지지 않을 수 없었습니다. 그런데!

"그 자리 말이야, 아는 사람한테 빌려주려고. 어차피 넌 책상이 있어도 비고테에서 커피나 마시잖아. 상관없지?"

틀린 말은 아니었습니다. 기존의 틀에서 벗어난 '바깥 세상'에 나만의 공간을 만들고 싶었습니다. 그 어디에도 의존하지 않으려 했던 것도 사실입니다. 그렇다고 설마 사무실에서 쫓겨나리라고는······. 그러나 저는 좌절하지 않았습니다. 노트북과 와이파이만 있으면 내가 있는 그 자리가 사무실이니까 말입니다.

"생각을 바꾸면 내가 앉은 이 자리가 사무실이야. 아무렴, 그렇고말고!"

그리하여 지금 제 사무실 주소는 카페 비고테˚입니다. 용건이 있는 분은 비고테로 연락 바랍니다.

(151쪽에서 계속)

도쿄R부동산의 하라주쿠 사무소. 사람이 많긴 많다.

* 비고테는 도쿄R부동산의 고객이자 R부동산의 니혼바시 사무소가 입주한 건물 1층에 있는 카페이다. (상세한 내용은 176쪽에서)

제대로 디자인

날마다 여러 물건을 접하다 보면, 신기하게도 이 물건이 시간을 초월해 사랑받을 물건인지 아닌지 알 수 있다. 명확한 콘셉트, 구석구석 세심하게 챙긴 디자인, 입지적 잠재력을 최대한 끌어낸 공간구조, 사용자의 요구에 진지하게 응답한 공간……. 이런 요소들을 갖춘 물건은 시간이 지나도 그 가치가 유지된다. 디자이너의 생각은 그 디자인을 사용하는 이에게 빠짐없이 전해지는 법이니까 말이다. 우리는 그런 물건이 조금이라도 늘어나기를 바란다.

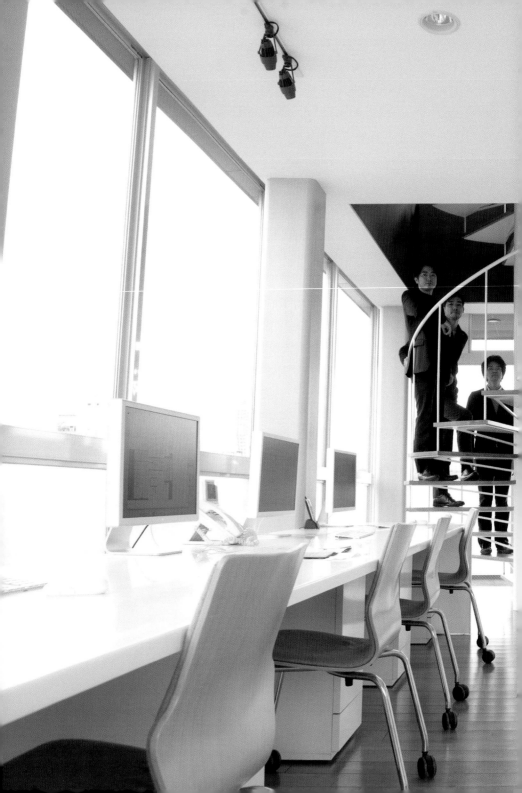

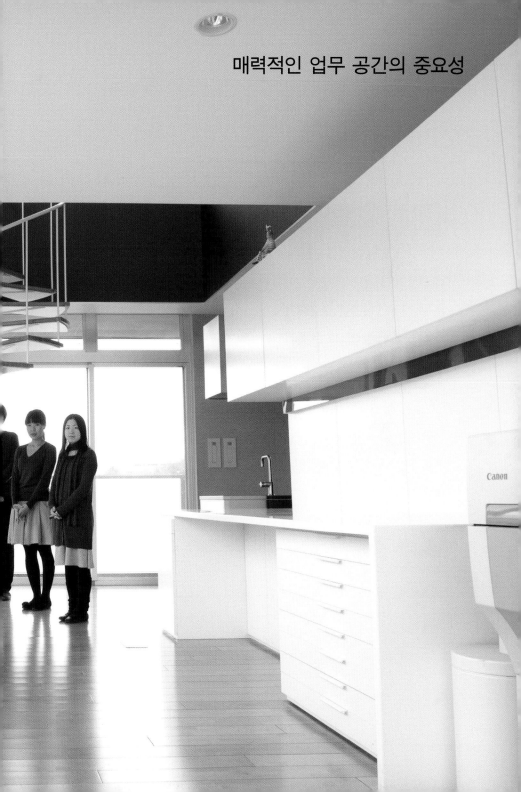

매력적인 업무 공간의 중요성

일하는 공간을
디자인하라

OA 플로어*에 타일 카펫, 철제 책상에 형광등. 판에 박은 듯한 사무실 풍경이다. 확실히 효율적이고 편리한 전통 사양이다. 하지만 너무 싱겁다. 세상 사람이 다 옛날 방식을 좋아하는 것도 아니다. 선택의 폭을 조금만 더 넓힐 수는 없을까? 예컨대 바닥에 진짜 마루를 깐 사무실이라면 도쿄에서도 희소가치가 있지 않을까? 아파트를 사무실로 빌린다면 그럴 수 있겠지만, 여러 명의 직원을 거느린 회사가 일반 업무용 빌딩을 쓰는 경우라면 좀처럼 찾기 어려울 것이다.

최근 들어 주거용 물건은 매우 다양해졌다. 그에 비해 업무용 물건은 아직도 일정한 틀에 갇혀 있어 개성이나 여유 공간, 디자인 면에서 매우 제한적이다. 그러나 새 사무실을 구하는 기업 중에는 원하는 공간을 찾기 어려워 골치가 아프다는 기업이 실로 많다.

Esq 히로에(広尾)의 맨 위층에 입주하기로 한 디자인 사무소 ㈜ 모멘트도 그랬다. 아무리 돌아다녀도 마음에 드는 공간이 나타나지 않았다. '없으면 만들 수밖에!'라는 생각으로 낡은 창고를 빌려 직접 개조해 쓸 생각도 했다. 그런데 물건을 점 찍기는 쉬웠지만, 공사비

* 컴퓨터실 바닥 위에 다시 바닥을 깐 것. 바닥과 바닥 사이에 전원용 케이블 외에 CPU와 각 입출력 장치 간 케이블을 넣어 밖으로 드러나지 않도록 한다.

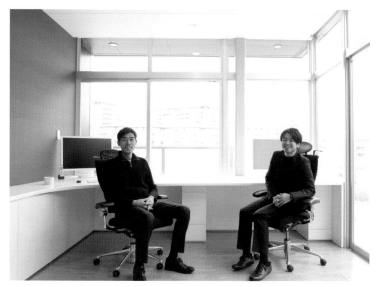

㈜모멘트의 공동 대표인 히라와타 히사아키(平綿久晃) 씨와 와타베 도모히로(渡部智宏) 씨

Esq 히로에

이 물건은 '블랙 임팩트'라는 제목의 임대 광고를 통해 계약을 성사시킨
사례다.

▼ 소재지: 도쿄도 미나토(港)구 미나미아자부(南麻布)
▼ 면적: 111.6㎡
▼ 전철역: 히비야센 히로에역에서 도보 1분

'지그재그 빌딩'이라는 애칭으로 잘 알려진 Esq 히로에

견적을 내보면 4, 5년 임차해서는 본전도 못 건진다는 결론에 이를 뿐이었다. 바로 그때 Esq 히로에를 만났다. 새 건물인 데다가 디자인 사무소의 정체성에도 부합하고, 고객이 찾아와도 자신 있게 공개할 만한 했다. 그야말로 모멘트의 기준에 딱 들어맞았다. '제대로 디자인된 신축 임대 오피스'의 힘이라고 할까?

소규모 업무빌딩에서는 찾기 어려운 3m나 되는 천장고에 마루를 깐 바닥, 탁 트인 풍경과 빛을 한껏 받아들이는 대형 창. 맨 위층이라 옥상 광장도 있었다.

"상상력을 불러일으키는 공간을 찾았어요. 사무실로서 거주성이나 편안함도 뛰어나고, 교통도 편리하면서, 존재감이 있는 건물이더라고요. 여러 요소가 균형 잡혀 있어 좋았어요."

주택은 사는 사람의 마음에만 들면 된다. 사무실은 어떤 의미에서는 남에게 보여주는 공간이다. 어떤 공간을 쓰는지에 따라 사업을 바라보는 외부의 시선이 달라진다. 잡다한 업종이 다 모인 상가건물에서 고객을 맞는지, 고층빌딩의 획일화된 사무실에서 맞는지에 따라 상대의 반응은 달라진다. 고객의 입장에서는 '세련된 공간에서 일하는 기업이라면 작업 결과도 믿을 만하겠지'라는 기대감을 품는 것이 당연하다.

밤에 차를 타고 이 건물 앞을 지날 때 보면, 꼭대기 층 전체가 빛을 발하며 공중에 붕 떠있는 듯 하다. 창가에 나란히 배치된 파워맥 컴퓨터는 밖에서도 잘 보이는데 그 정돈된 느낌이 좋다. 또 사무실로 들어서면 통일된 색상이며 꼼꼼하게 치수를 맞춰 제작한 책상 하나하나에서 디자인 감각이 느껴진다.

모름지기 기업의 브랜딩은 대외 프레젠테이션의 성공률을 좌우

옥상 광장에서 기분전환

깔끔한 통일감이 돋보이는 업무 공간

7, 8층은 복층 구조로 연결되어 있다.

할 만큼 중요하다. 또 내부 환경에 따라 탄생하는 아이디어의 질도 달라진다. 도쿄R부동산은 이 점을 잘 알고 있다. 아무쪼록 좋은 물건을 찾고 기획하며, 때로는 직접 발굴해서 더 많이 공급할 수 있으면 좋겠다. [담당: 하야시]

주거의 품질과 거주성을 모두 챙긴 집

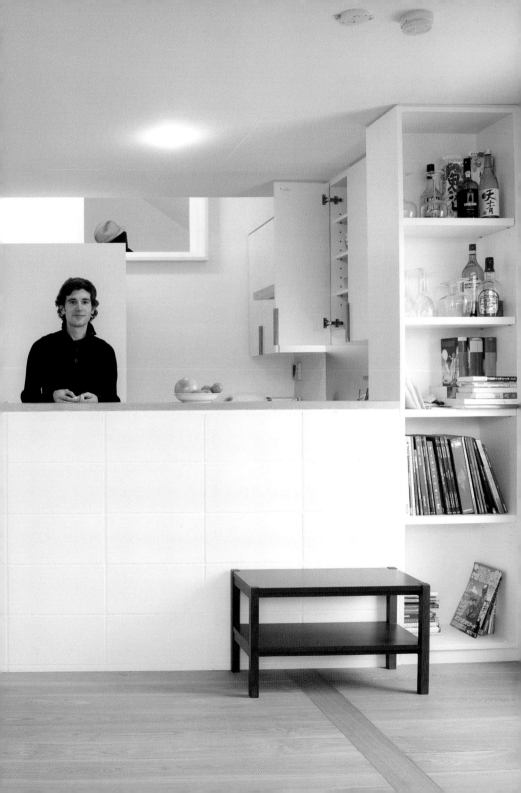

잘 지은 주택은
시간이 갈수록
매력이 커진다

'다이산칸(泰山館)'이라는 맨션이 있다. 자재 선택에서 디테일 설계에 이르기까지 건물주와 건축가가 철두철미하게 신경 써 지은 명품 주택이다. 물건을 R부동산 사이트에 올릴 때마다 '나도 저 집에 살아보고 싶다'는 강렬한 욕구를 느끼곤 했다. 1990년에 지어진 다이산칸은 언제 봐도 세월이 선사한 묵직한 멋을 풍긴다. 분명 준공 당시에도 같은 시기에 지어진 다른 맨션이 감히 넘볼 수 없는 존재감을 뿜었을 것이다.

물건이 풍기는 존재감을 다시 느낀 것은 2008년 도쿄 다마가와 덴엔초후(玉川田園調布)에 지어진 게야키 가든(KEYAKI GARDEN) 맨션을 보고 나서부터다. 다이산칸과는 사뭇 다른 느낌이지만, 이 이채로운 건물 또한 오랫동안 명품 주택으로 불릴 자격이 충분히 있다는 생각이 들었다.

게야키 가든 맨션은 사진보다는 현장을 방문했을 때 비로소 진정한 가치를 느낄 수 있다. 예를 들어 건물 곳곳의 질감이 그렇다. 노출콘크리트* 벽은 성형 때 삼나무 판자 거푸집을 써서 삼나무의 나뭇결이 무늬처럼 남아있다. 건설현장에서는 주로 베니어합판을 쓰

* 콘트리트를 친 후 거푸집을 제거한 면이 그대로 마감면이 되는 것을 말한다. 타일 등 다른 재료로 마감 공사를 하지 않으므로 콘크리트 구체 자체가 완성품이 된다.

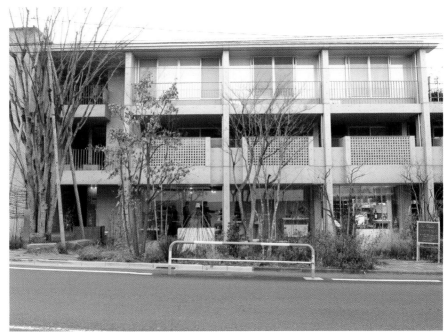

1층에는 먹거리 관련 상점도 입점해 있고 앞뜰에서는 아침 장도 선다.

게야키 가든

이 물건은 '기분 좋은 집'이라는 제목의 임대 광고를 통해
계약을 성사시킨 사례다.

▼ 소재지: 도쿄도 세타가야구 다마가와덴엔초후
▼ 면적: 72.29㎡
▼ 전철역: 도큐 도요코센(東急 東橫線)·도큐 메구로센(目黑線)
　덴엔초후(田園調布)역에서 도보 7분, 도큐 도요코센 지유가
　오카(自由が丘)역에서 도보 11분

게야키 가든은 세심한 정성이 깃든 명품 주택이다.

는지라 콘크리트 벽의 표면이 매끈하기는 해도 왠지 차갑고 재미가 없다. 이 집은 나뭇결이 들어간 덕에 부드럽고 따뜻한 표정을 자아낸다.

벽에 칠한 흰색 도료는 가리비 껍데기 분말이 주성분인데 무광택의 두꺼운 느낌이 독특하고도 푸근한 느낌을 자아낸다. 자연 소재로 만든 도료는 인체에도 무해하고 방충이나 냄새 제거, 습도 조절 효과도 뛰어나다고 한다. 그 외에도 거실에는 천연 물푸레나무 마루를 깔았고, 공용공간에서 실내까지 이어지는 바닥에는 오야(大谷)산 응회석*을 아끼지 않고 깔았다. 자재 하나하나의 질감이 이 건물의 볼거리라 해도 과언이 아니다.

정성이 들어간 곳은 자재만이 아니다. 부지 전면도로에서 건물 배치를 일정 거리 후퇴시켜 다양한 수목을 심은 외부공간도 주목할 만하다. 버스 정류소가 바로 앞에 있어 벤치도 설치했다. 맨션의 거주민 외에 지역 사회가 같이 쓸 수 있는 열린 공간을 마련한 것이다. 이곳에 매달 한 번 아침 장이 서는데, 멀리 이바라키에서 유기농 채소를 가져다 파는 농부도 있다.

맨션의 이름인 '게야키'는 '느티나무'라는 뜻이다. 게야키 가든 맨션 자리에는 1960년대 일본을 휩쓴 뉴잉글랜드풍 패션 기업 VAN의 매장 겸 카페가 영업하다가 문을 닫은 뒤, 그 자리에 앤티크 상점이 성업하던 시절에 느티나무를 심었다. 그 후 줄곧 느티나무는 이

* 응회석은 화산이 분출할 때 나온 화산재 따위가 굳어서 만들어진 암석이다. 다공질에 가공이 쉬워 예로부터 건축 자재로 많이 쓰였다. 오야산 응회석은 도치기현 우쓰노미야(宇都宮)시 오야마치(大谷町)에서 채굴한 것으로 오야이시(大谷石)라고도 부른다. 일본의 대표적인 건축용 연석이다.

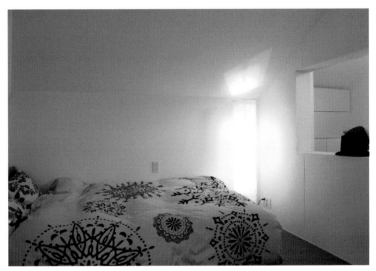

자연소재 도료가 따뜻한 느낌을 준다.

삼나무의 결을 살린 노출콘크리트 벽(가운데)과 바닥에 깐 응회석(오른쪽) 등 자재와 질감에도 정성이 들었다.

지역 주민들의 사랑을 받으며 지역의 상징이 되었다. 지역 주민들은 게야키 가든 맨션을 짓는다는 소식을 듣고 '나무를 베지 말라'는 탄원을 했다. 건물주, 주민, 건축가가 함께 조성한 기금으로 현재와 같이 건물 앞으로 옮겨 심었다고 한다. 지역 공동체의 일부로서 이 건물을 가꾸겠다는 사람들의 생각이 엿보이는 대목이다.

맨션에 입주한 프랑스인 남성은 "이 집에 들어오기를 정말 잘했다."고 말했다. 틀림없이 진심일 것이다. 작금의 신축 물건은 경제성을 최고로 친다. 그런 와중에서도 눈부신 화려함이나 과도한 합리성과 거리를 두고 그저 사람이 사는 행복을 가장 먼저 고려해 지은 '진짜 집'이 여기 있다. 이 집 앞에 서면 진짜 집을 지은 이의 뿌듯한 보람이 전해져 온다. [담당: 야나기사와]

미카야마 영광의 궤적 · ⑥ 밀매 도쿄

요즘 제가 맡은 일은 도쿄R부동산의 물건 소개, 홍보, 그리고 '밀매 도쿄'의 운영으로 요약할 수 있습니다. '밀매 도쿄'는 소리 없이 뜨거운 물건을 판매하는 사이트입니다. 부동산과는 무관하지요.

도쿄R부동산 일을 하면서 정말 많은 분을 만났습니다. 그중에는 물건을 만드는 분들도 많았습니다. 더구나 '릴랙스' 프로젝트를 한 덕에 도쿄 밖에서도 그런 분들과의 인연이 자꾸 늘어났습니다. 그분들과 만나면서 '세상 사람들이 모르는 재미난 물건이 이렇게 많다니!'라는 감탄을 수도 없이 많이 했습니다.

대량 생산과 거리가 멀거나 작가의 정성이 너무 많이 들어간 탓에 기존의 상품유통 경로를 타지 못하는 그 보물들을 R부동산의 인프라를 통해 소개한다는 생각을 하게 되었습니다. 저는 도쿄R부동산의 초창기부터 영업을 맡아온 멤버 세 명과 함께 '밀매 도쿄'를 운영하기로 했습니다. 또 '하이라이드'라는 회사를 새로 만들고, 난생처음 이사라는 직함도 달았습니다.

지금 우리 집에는 작가들한테서 직접 산 물건밖에 없습니다. 얼마나 행복한지 모릅니다. 그러고 보니 저는 평범한 가게에서 누가 만들었는지 모르는 제품을 사 본 지가 꽤 오래되었습니다.

(181쪽에서 계속)

2007년 5월에 오픈한 사이트 '밀매 도쿄'(www.mitsubai.com/tokyo)
소리 없이 뜨거운 물건을 판매하는 곳이다.

지역을 변화시키다

변화의 계기는 거창하지 않아도 된다. 도쿄R부동산의 출발지인 도쿄 동부지역만 봐도 그렇다. 작은 상점 하나하나가 지역 전체의 분위기를 송두리째 뒤바꿔 놓았으니까 말이다. 시작은 조그마한 아틀리에였다. 다음은 갤러리, 그다음은 식당, 그리고 카페, 잡화점…… 하나둘 늘어나더니 지금은 서른 개 이상의 이채로운 상점이 오래된 거리를 점령했다. 그 덕에 우라니혼바시, 히가시칸다 주변은 독특한 문화의 발신지로 부상했다. 대체 이곳에서 무슨 일이 일어난 걸까?

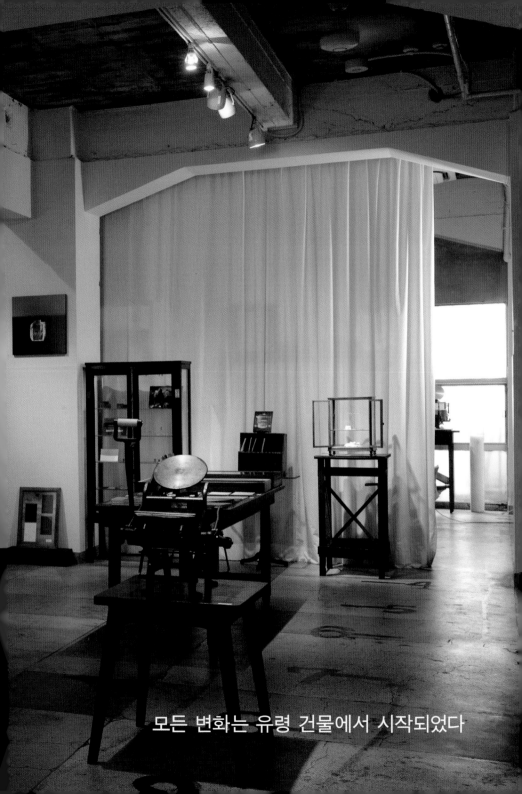

모든 변화는 유령 건물에서 시작되었다

텅 빈 빌딩이
지역의 상징으로

'센트럴 이스트 도쿄(통칭 CET)'는 2003년부터 매해 도쿄 동부 지역(간다에서 고덴마초를 거쳐 바쿠로초로 이어지는 지역)을 중심으로 열린다. 아트, 디자인과 연계한 이벤트가 지역 활성화의 구심점이 되면서, 지가 하락, 공실률 상승으로 골치를 앓던 이 지역은 2007년을 기점으로 활기를 되찾고 있다. 현대 미술 갤러리나 디자인 사무소, 로하스* 푸드 다이닝 등 문화 수준이 높은 상점과 사무실이 줄줄이 이 지역에 둥지를 트기 시작한 것이다. 예전 같으면 생각지도 못한 일이다. 아트 갤러리가 급증했다고 해서 이 일대를 '아트 이스트(art east)'라 부르는 이도 있다.

나는 이 지역의 물건을 소개할 때 '비용을 많이 들이지 않고도, 건물이 지역에 좋은 영향을 미치게 하려면 어떻게 해야 할까?'를 가장 중요하게 생각한다. 즉 건물과 지역이 서로 시너지 효과를 거두게 하는 데 역점을 두는 것이다. 사고방식이 독특한 이들이 모여 영향을 주고받다 보면 이 지역도 크게 변화할 거라는 일종의 사명감 때문이다.

그래서 제일 먼저 떠올린 것은 랜드마크였다. 동부지역에 독특한 사람들을 끌어모을 계기가 필요하다는 판단이었다. 그때 마침 '아가

* LOHAS. 'lifestyles of health and sustainability'의 약자로 건강과 환경, 사회의 지속적인 발전 등을 중요시하는 소비자들의 생활패턴을 이르는 말이다.

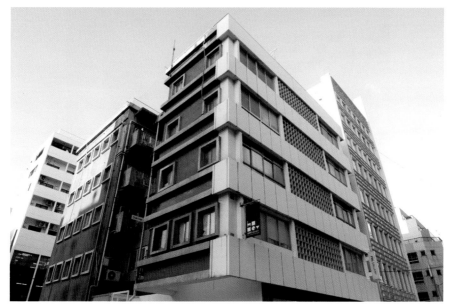

지금은 이 지역을 대표하는 건물이지만 2007년 중반만 해도 공실이 많았다.

아가타 다케자와 빌딩

이 물건은 '갤러리 르네상스', '무국적 살롱은 앞으로, 앞으로 나간다', '시대는 거울 속 풍경처럼 움직였다', '지하제국 구축계획'이라는 제목의 임대 광고를 통해 계약을 성사시킨 사례다.

▼ 소재지: 도쿄도 지요다구 히가시칸다
▼ 면적: 50~250㎡
▼ 전철역: 도에이신주쿠센 바쿠로요코야마역에서 도보 1분, JR 요코스카센(橫須賀線) 소부센카이소쿠(総武線快速) 바쿠로초역에서 도보 1분, 히비야센 고덴마초역에서 도보 6분

2003년부터 개최된 'CET'는 이 일대에 세간의 시선을 집중시켰다.

1층 평면도

이전에는 도매상가의 창고였다. 환상적인 천장고!

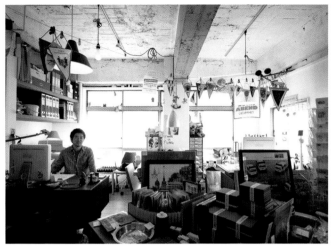

3층에 입점한 독일잡화점 '마르크트(Märkte)'. 동시에 주인인 쓰카모토(塚本) 씨의 디자인 사무소다.

타 다케자와(アガタ・竹澤) 빌딩'을 운명적으로 만났다. 1962년에 지은 이 건물은 공실이 많아 당시만 해도 유령 건물처럼 보였다. CET의 이벤트 장소로 소개하며 인연을 맺은 건물주와는 소통이 원활했다. 아이디어만 잘 내면 이 물건도 충분히 살릴 수 있겠다는 직감이 왔다. 물론 가시밭길의 연속이었다. 웹 사이트에 칼럼을 쓰기는 했지만, 문의는 한 건도 없었다.

"역시 이 동네는 안 되는 건가?"

슬슬 포기할 즈음이었다. 메일 한 통이 시선을 사로잡았다.

"갤러리를 열고 싶습니다."

'뭐라고?!'

당시 칼럼에 '갤러리가 들어오기를 바란다'고 썼는데, 응답이 온 것이었다. 순풍에 돛 단 듯 계약은 술술 풀렸다. 2007년 여름, 드디어 건물 2층에 출판사 겸 현대 미술 갤러리가 입주했다. 거의 같은 시기에 4층에는 건축설계사무소, 3층에는 독일잡화점이 문을 열었

1층에 입점한 주얼리 공방 겸 가게 'noya op'

고, 이어서 2층에는 음식점 겸 갤러리가 입점했다. 이로써 '건축, 디자인, 현대 미술, 상업공간'이라는 큰 틀이 마련되면서 건물의 성격이 잡혔다.

그 후로 다시 현대 미술 갤러리가 두 곳, 주얼리 공방, 부티크가 줄줄이 계약을 마쳤다. 그렇게 빌딩은 업태와 장르가 다채로운 문화의 집결지로 다시 태어났다. 파급효과는 대단했다. 이 빌딩의 주변에도 개성 있는 입주자들이 속속 둥지를 틀었으니 말이다.

돌이켜 보면 줄곧 비어 있던 공간을 CET 이벤트용으로 잠깐 사용하면서 입주자들과 대화를 트는 계기가 되었고, 서서히 변화가 일어나 지금에 이르렀다. 참으로 드문 경우인데 입주자들의 이해가 없었다면 오늘의 변화도 없었을 것이다. 건물주도 이 지역에 기여할 수 있는 세입자에게는 얼마든지 협조하겠다는 명확한 철학이 있었고, 새로운 문화가 들어오는 데 호의적이었다. 비어 있던 이 빌딩은 다양한 요인들로 재생에 성공해 현재 만실을 자랑한다.

'아가타 다케자와 빌딩'을 중심으로 한 이 지역의 변화를 보면, 새로운 지역 활성화 방식이 가능함을 실감한다. 도쿄의 중심지에서도 '셔터 거리*'가 생기고 있다. 천하의 도쿄역시 쇠퇴하고 있다는 뜻이다. 지역 활성화는 도쿄 도민에게도 시급한 과제다. 다만 도쿄가 다른 점은 새로운 것을 수용하는 힘이 있다는 점이다. 그래서 일단 잠재력을 발굴해내기만 하면 재생의 가능성이 크다. 여기서 얻은 교훈을 앞으로도 계속 살리고 싶다. [담당: 마쓰오]

* 상점이 셔터를 내린 거리라는 의미로 시가지의 공동화 현상을 가리킨다. 산업구조의 변화, 저출산·고령화 등으로 인해 도시 기능이 쇠퇴하면서 나타난 현상이다. 일본의 지방에서는 1980년대 후반 무렵부터 급격히 늘었으며 현재는 전국적인 도시 문제로 주목 받고 있다.

무사시노(武蔵野) 미술대학이 운영하는 지하 1층의 '갤러리 *a*M'

지하 1층 '갤러리 *a*M'의 현대 미술 전시

지하 1층과 1층에는 현대 미술 갤러리 'TARO NASU'가 입점했다. 공간설계는 유명 건축가 아오키 준(青木淳) 씨가 맡았다.

1층 'TARO NASU'의 주인 나스다로(那須太郎) 씨

2층에 문을 연 '바쿠로초 ART+EAT'의 점심시간 풍경

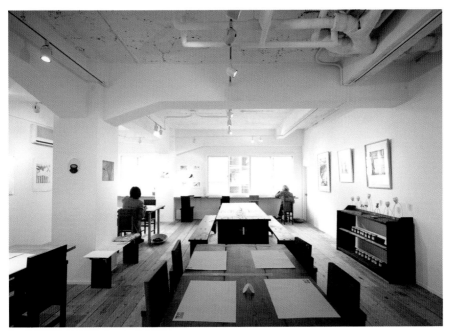

2층의 '바쿠로초 ART+EAT'는 레바논 음식점·아트 앤 크래프트 갤러리다.

2층의 또 다른 세입자 'FOIL GALLERY'. 예술 분야를 주로 다루는 출판사 'FOIL'이 운영하는 갤러리다.

기성 시가지에 움트는
새로운 카페 문화

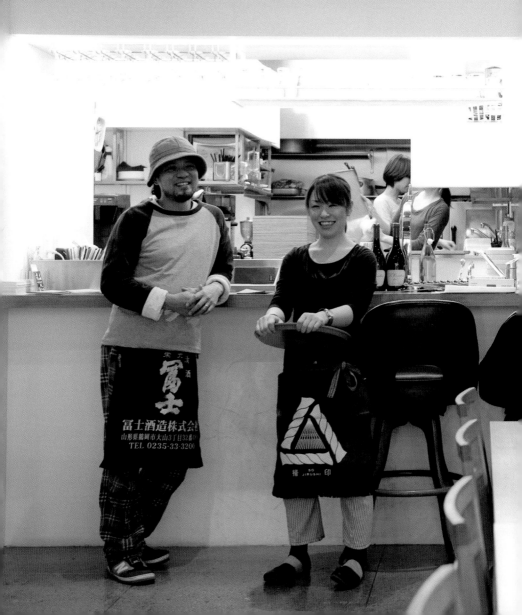

식당 겸 카페 '후쿠모리'의 직원들. 이 동네에 없어서는 안 되는 '집밥 가게'로 자리 잡았다.

카페와 디자인
사무소가 함께 있는
지역 살롱

 이 물건은 1층이 카페, 2층이 디자인 사무소다. 특이하게 디자인 사무소가 두 층을 다 빌려서, 1층에 카페를 냈다. 건물주는 처음부터 1층에 꼭 카페가 들어오길 바랐는데 예상 밖의 사람들이 나타난 것이다.

 아디다스의 크리에이티브 디렉터로 일했다는 K 씨. 회사를 나와 독립을 하면서 30평 정도 되는 사무실을 구한다고 했다. '이 물건은 너무 넓거니와 건물주가 1층에는 무조건 카페를 원한다'고 설명했는데도 그는 첫 눈에 마음에 들어했다. 2층만 딱 30평이었다. K 씨는 1층에 카페를 열 생각도 해 보겠다고 했다. 2주 뒤, K 씨는 전화를 걸어와 결심을 전했다.

 "역시 그 건물에 들어가야 하겠어요. 카페를 열겠습니다."

 K 씨는 야마가타현(山形県)에서 온천장과 료칸의 브랜딩도 한다고 했다. 그는 야마가타의 맛있는 식자재를 이용하는 카페 겸 식당을 만든다는 것이었다. 운영은 야마가타의 유명 료칸인 가메야(亀や), 하야마칸(葉山館), 다키노유(滝の湯)와 공동으로 해 나갔다.

 사실 이 지역은 유동인구가 많지 않은 데다 카페 문화에 익숙하지도 않았다. K 씨도 처음에는 불안해했지만, 막상 뚜껑을 열고 보니 대성공이었다. 점심시간에는 카페 앞에 장사진을 칠 정도로 손님

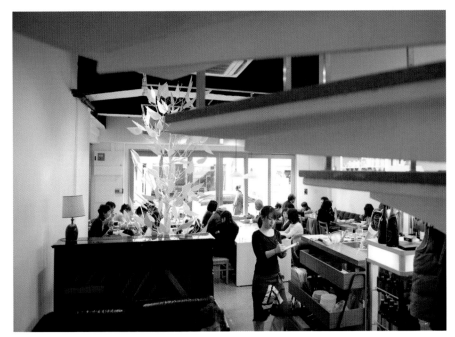
후쿠모리는 점심때면 언제나 만석이다.

후쿠모리

이 물건은 '지역의 태동기, 기성 시가지에 카페가 필요하다'
라는 제목의 임대 광고를 통해 계약을 성사시킨 사례다.

▼ 소재지: 도쿄도 지요다구 히가시칸다
▼ 면적: 184.48㎡
▼ 전철역: JR 소부센카이소쿠 바쿠로초역에서 도보 2분,
　도에이 신주쿠센 바쿠로요코야마역에서 도보 2분, 도
　에이아사쿠사센(都営浅草線) 히가시니혼바시역에서 도보
　5분, 히비야센 고덴마초역에서 도보 6분

대표 K씨가 애용하는 '명상의 방'

이 몰렸다. 도매상가의 한복판이라 주말 내내 한산했던 이 지역이 카페 겸 식당 '후쿠모리'의 등장으로 휴일에도 인파가 몰리는 곳이 되었다.

후쿠모리의 중요한 기능은 살롱과 비슷하다는 점이다. 젊은 층의 유입이 주목할 만하지만, 예전부터 이 지역을 지켜온 중, 장년층이 후쿠모리를 찾는다. 이들은 장사와 경기에 관해 이야기를 나누며 차도 마시고 밥도 먹는다. 덕분에 후쿠모리는 동네 사람이 다 모이는 소통의 장이 되었다.

후쿠모리나 아가타 다케자와 빌딩(156쪽)을 보면 건물주와 세입자의 평소 생각이 고스란히 담겨 있다. 사람들의 개성이 드러나는 지역 활성화인 것이다. 단순히 돈이 돌고 시선을 끌기만 하는 것이 아니라, 사람 사는 냄새와 활기를 만들어 냈기에 자꾸 눈길이 간다.

[담당: 마쓰오]

2층은 디자인 사무소로 꾸몄다.

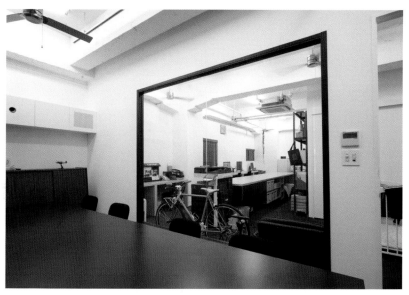

기업의 브랜드 디자인도 여기서 이루어진다.

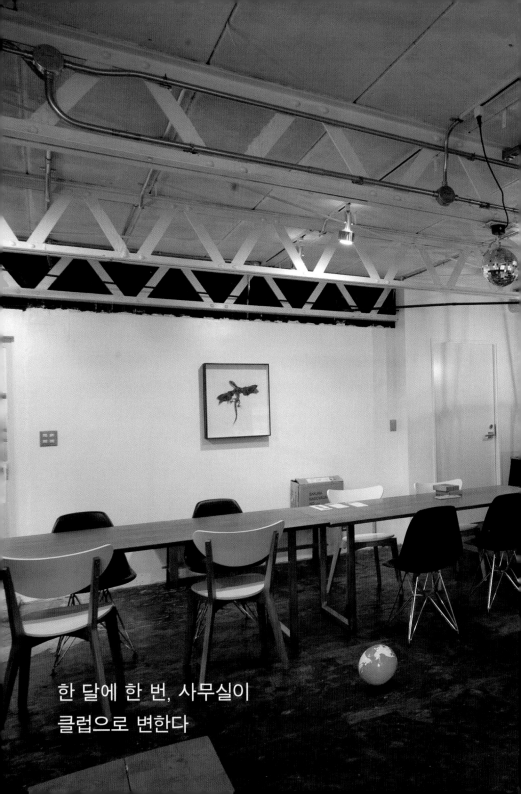

한 달에 한 번, 사무실이
클럽으로 변한다

일과 놀이가
시너지를
거두는 곳

　이 물건은 평소에는 사무실로 쓰이다가 매달 한 번 '놀이' 공간으로 탈바꿈한다. 사실 근처로 이사 온 젊은이들로부터 '여기도 밤문화를 즐길 장소가 있으면 좋겠다'는 불만이 속출하던 차였다. 그러던 중 '없으면 우리 손으로 만들자'는 움직임이 일면서 이벤트가 시작되었다. 매달 하룻밤, 한 건축·디자인 사무소가 클럽으로 변하는 것이다. 바로 '오피스 에코(office echo)' 이야기다.

　이벤트의 명칭은 '니혼바시 마쓰오(日本橋松尾) 클럽'이다. 이 지역 구성원들이 2009년 4월부터 함께 운영하고 있다. 입소문을 타고 알려지더니 지금은 평균 60명, 많을 때는 100명 이상이 모인다. 클럽을 찾은 젊은이들은 한 손에 술잔을 든 채 새 친구를 사귀고 정보를 교환한 뒤 일상으로 돌아간다. 이들은 금세 새로운 작업을 위해 모이거나 서로의 가게를 방문하며 네트워크를 형성한다. 이것이 바로 동부지역 공동체의 특징이자 장점이다.

　기쁘게도 이런 현상이 여러 곳으로 퍼지고 있다. 내가 이 지역에서 소개한 물건 중 상점으로 쓰이는 곳에서도 라이브 이벤트 같은 다양한 시도가 나타나고 있다. 3년 전, 도쿄R부동산에 들어와 동부지역을 담당했을 때만 해도 여기에는 30대가 즐길 수 있는 문화 기반이 전혀 없었다. 지금은 새로운 기운이 꿈틀대며 독자적인 지역색

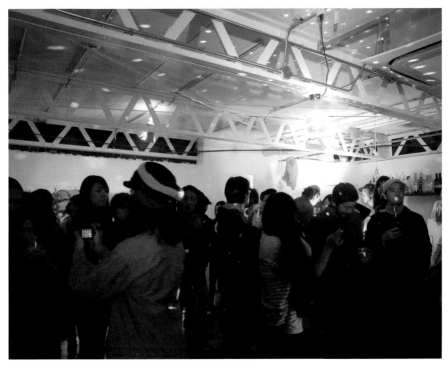

매달 한 번, 사무실 공간을 이용해 열리는 클럽 이벤트 '니혼바시 마쓰오 클럽'

오피스 에코

이 물건은 '니혼바시코아메초(日本橋小網町) 노마딕 점포'라는 제목의 임대 광고를 통해 계약을 성사시킨 사례다.

▼ 소재지: 도쿄도 주오구 니혼바시코아메초
▼ 면적: 63㎡
▼ 전철역: 히비야센 닌교초(人形町)역에서 도보 4분,
 긴자센(銀座線) 한조몬센(半蔵門線) 미쓰코시마에
 역에서 도보 4분

오피스 에코는 공간을 다양한 용도로 사용한다.

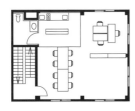

평면도(개조 후)

을 빚어내고 있다.

오피스 에코가 입주한 건물 3층은 예전에 음식점이었다는데, 내가 발견했을 때는 내부를 다 뜯어내고 골조만 남은 상태였다. 미쓰코시마에(三越前)역에서 걸어서 몇 분밖에 안 걸리는 입지 조건을 고려하면 임대료도 비교적 저렴했다. 화장실은 고사하고 뭐 하나 제대로 남은 게 없는 횅한 모습이었다.

그런데도 오피스 에코의 에모토 히비키(江本響) 씨는 상담을 요청해 왔다. 그와 함께 철골이 드러난 천장을 보던 날, 얼마나 가슴이 설레었는지 모른다. 이 지역이 그러하듯 이 물건도 공간으로서 훌륭한 가능성을 품고 있다는 생각이 들어서다. 우리는 그 숨은 가능성을 함께 보았다.

에모토 씨는 할 수 있는 부분은 다 직접 수리했다. 절반을 혼자고쳤다고 해도 과언이 아니었다. 철골과 벽은 하얗게 칠했고, 바닥은 콘크리트를 그대로 살리고 방진 도료로 마감했다. 화장실은 안쪽으로 쑥 들어간 공간에 마련했다. 마지막으로 바 카운터와 미팅 테이블도 놓았다. 길 건너 신축 업무용 빌딩에 번쩍번쩍 광이 나는 새 사무 집기가 들어갈 때도 에모토 씨는 낡은 공간을 홀로 묵묵히 고쳐나갔다. 그러면서도 즐거워하며 이렇게 말했다.

"비용도 줄여야 하지만, 내부 수리나 선반 제작이 어찌나 재미있는지 그만둘 수가 없어요."

매달 한 번 열리는 그 독특한 이벤트가 이 지역을 살리는 핵심 동력으로 부상한 데는 여러 방면에서 뛰어난 에모토 씨의 힘이 컸다. 그는 오피스 에코를 세미나 장소로 빌려주기도 하고, 전시공간으로 쓰는 등 공간을 효율적으로 이용하는 재주가 있었다. 또 이벤트

를 여는 날에는 직접 DJ를 맡기도 하는데, 그곳에서 만든 인맥을 업무에 활용하기도 한다.

오피스 에코에서 일과 놀이를 접목하는 매개물은 바로 천장에 달린 미러볼이다. 미러볼에 불이 들어오면 일은 놀이가 되고, 놀이는 더 큰 일로 발전한다. 놀이의 힘은 참 크다. [담당: 마쓰오]

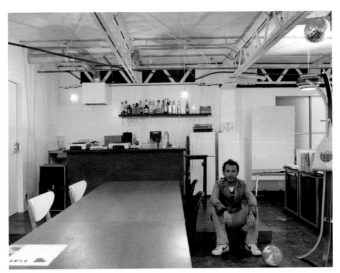

건축·디자인 사무소 '오피스 에코'의 에모토 히비키 대표

그곳에는 내 편이 있다

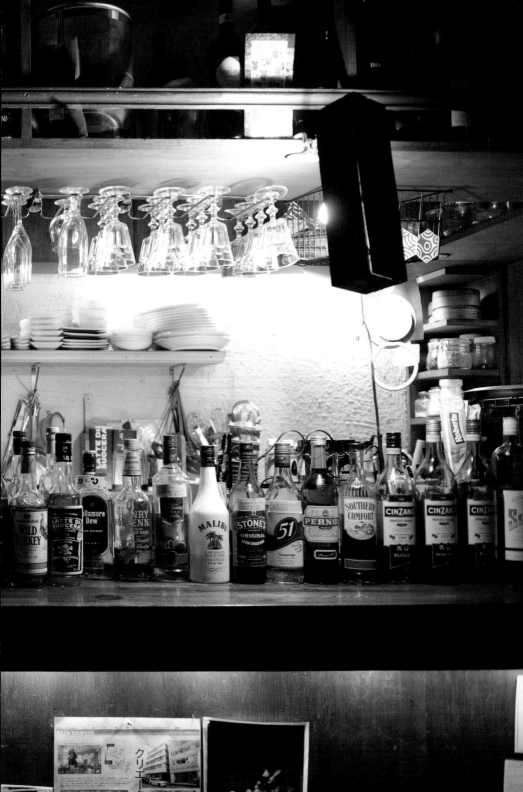

카페는
지역의 허브

　카페 비고테(bigote)는 도쿄R부동산 니혼바시 사무소의 1층에 있는 카페다(도쿄R부동산의 본사 사무실은 하라주쿠에 있다. 니혼바시 사무소는 일부 영업직원과 설계 담당자, 웹 사이트와 책의 편집팀이 상주하는 지점 같은 곳이다). 카페를 열고 싶다고 상담하러 온 고객에게 우리가 있는 '이 건물 1층은 어떠시냐?'고 제안해 계약까지 이르렀다. 그날 이후 우리의 먹거리 환경은 180도 바뀌었다. 맛과 향이 풍부한 갓 내린 이탈리안 커피에 매일 바뀌는 점심 메뉴, 밤이 되면 맥주와 마른안주……

　점장 고바야시 씨는 근처 낡은 빌딩의 실 하나를 직접 개조해 거주하는데, 매일 아침 자전거로 출근을 한다. 집이 가깝다 보니 일찍 나와 비고테의 문을 여는 덕에 우리는 건물에 들어서면서부터 에스프레소 머신의 뜨거운 커피 향을 맡을 수 있다. 아침만이 아니다. 기본적으로 퇴근이 늦은 우리 멤버들로서는 한숨 돌릴 수 있는 한밤에도 환히 불을 밝힌 이곳이 얼마나 반가운지 모른다. 빨려들 듯 입구의 비닐 커튼을 젖히고 들어가면 언제나 이렇게 외치게 된다.

　"여기 일단 맥주요!"

　비고테는 이 일대에 처음 생긴 카페다. 솔직히 이 주변은 카페와 어울리지 않았다. 비고테가 생기기 전에는 고객에게 위치를 설명할 때마다 "주변에 아무것도 없어요."라는 말부터 했다. 하지만 지금은

입구의 커튼이 포렴을 연상시킨다.

고바야시 점장을 보고 찾아오는 단골이 많다.

카페 비고테

이 물건은 '가능하면 카페를'이라는
제목의 임대 광고를 통해 계약을 성사
시킨 사례다.

▼ 소재지: 도쿄도 주오구 니혼바시혼
　초(日本橋本町)
▼ 면적: 33㎡
▼ 전철역: 야마노테센 간다역에서 도
　보 6분, 긴자센 미쓰코시마에역에서
　도보 5분, 히비야센 고덴마초역에서
　도보 6분

평면도(개조 후)

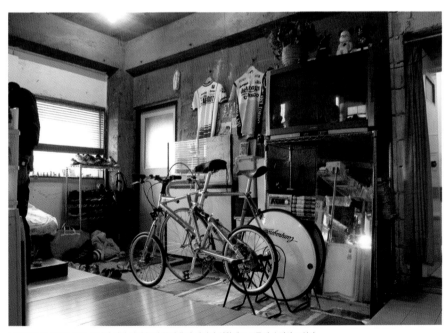

고바야시 점장의 집. 낡은 빌딩의 벽과 바닥을 다 뜯어낸 뒤 자신의 취향대로 조금씩 수리하고 있다.

"1층에 이탈리안 카페가 있어요. 카페 위층이 저희 사무실이고요."
라는 설명을 할 수 있으니 왠지 면이 서는 느낌이다. 미팅이 끝난 뒤
에도 "한 잔 어떠세요?"라고 가볍게 제안할 수 있다. 게다가 이제 우
리는 카페에서 갓 구워낸 피자를 사 들고 와 식사를 하면서 프레젠
테이션하는 걸 당연하게 여긴다.

먹고 마시는 게 전부는 아니다. 언제 가더라도 낯익은 얼굴을 만
날 수 있다. 고바야시 점장은 사람을 불러모으는 힘이 대단하다. 인
테리어를 바꾸고 싶은 손님에게는 또 다른 손님 가운데 인테리어
업자가 나타나 답을 주고, 자전거 튠 업이 필요한 사람에게는 밥 먹
던 자전거포 주인이 다가와 상담을 해 준다. 갑자기 전단을 만들고
싶다 해도 문제없다. 카페 단골 중에 분명 훌륭한 전단 디자이너가
있을 테니까 말이다. 그렇게 이곳을 드나드는 이들의 힘을 빌리면
뭐든 뚝딱 해치울 수 있다. 나도 빼놓을 수 없는 단골이다. 나는 이
카페에서 커피를 마시고, 담배를 피우고, 노트북을 펼치고서 작업
을 한다.

이 카페는 다양한 지역 구성원들이 다 모이는 곳이다. 그러니 굳
이 딱딱한 기획서를 만들고, 일부러 약속 시각을 빼놓을 필요가 없
다. 그저 오다가다 들른 사람들과 인사를 나누다 보면 상담도 하고,
안면도 트고, 정보도 나눌 수 있다. 여기는 그야말로 이 일대의 허브
인 것이다. 생각해 보면 '카페'는 본래 그런 기능을 하는 곳이다. 새
삼 카페가 고맙다. 오늘도 우리는 이곳에서 커피를, 또는 이탈리안
맥주를 마시며 쓸데없는 잡담을 나눈다. 오해는 마시라. 이건 결코
노는 게 아니다. [담당: 미카야마]

미카야마 영광의 궤적 · ⑦ 이제는 어디로?

　도쿄R부동산은 멤버가 점차 늘어 스무 명에 육박했습니다. 지역 R부동산까지 합치면 마흔 명 남짓한 인원이 열심히 뛰었지요. 멤버들은 기를 쓰고 독특한 물건을 찾아와 매일 같이 소개 글을 사이트에 올렸습니다. 웹 사이트의 방문자 수도 순조롭게 늘었습니다.

　저는 어쩌고 있냐고요? 어제는 나가노(長野)현의 하쿠바(白馬) 스키장에서 스노보드를 즐겼습니다. 그런 다음 도쿄로 돌아와 맛있는 라멘을 먹고, 밤에는 케이블 TV로 프리미어리그를 시청했습니다. 아스널이 이겨서 잠자리도 행복했습니다. 꽉 찬 하루를 즐겼다는 벅찬 기쁨이……. 앗! 그리고 보니 온종일 일을 안 한 듯……!

　뭐, 지나간 일은 어쩔 수 없지요. 앞으로 결혼도 해야 하니 도쿄와 도쿄R부동산에 더욱더 충실한 모습이 아니라, '가고 싶은 곳에 언제든지 갈 수 있는' 삶을 관철하고 말겠습니다. 머지않아 여러분과 다시 만날 날을 기다리면서 말입니다!

<div align="right">(끝)</div>

다시 만날 그날까지 저는 이만…….

세컨드하우스를 권하며

바쁜 일상은 도회에서, 여유로운 휴식은 시골에서……. 상황과 컨디션에 따라 생활공간을 구분해 살 수는 없을까? 자연이 아름답고 교통수단이 발달한 일본이라면 불가능한 일도 아니다. 다만 천혜의 자연경관이 아무리 장관이라 해도 도쿄에서 1시간 반 이상 걸린다면 매일 출퇴근은 무리다. 그래서 도달한 결론이 '도심에 작은 집, 교외에 큰 집'이라는 새로운 세컨드하우스 개념이다. 이 장에서는 도쿄와 보소에 있는 두 집을 오가는 세컨드하우스살이를 소개한다. 몸과 마음이 균형 잡힌 생활, 그 실천기를 주목하라.

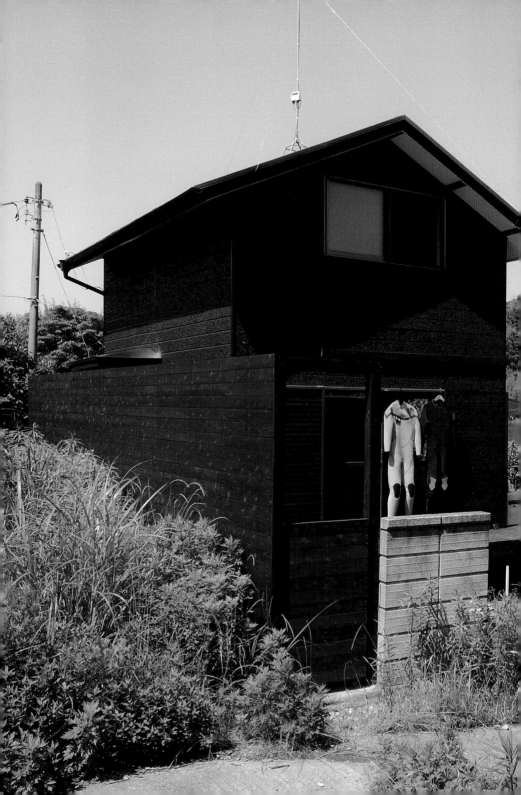

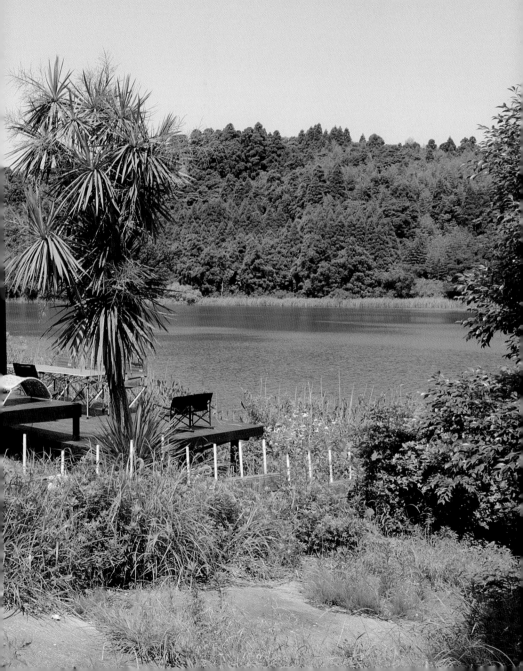

잠깐이나마 도시 탈출,
수변 힐링 하우스

수변 풍경을
독점하는
힐링 하우스

이 경치를 보라. 정원 바로 앞에 연못, 아니 저수지가 펼쳐져 있다. 보소 지역은 아름다운 해변으로 유명하지만, 산 쪽으로 조금만 들어가면 이런 경치를 비교적 많이 볼 수 있다. 수면으로 쑥 뻗어 나온 설치물은 보트를 매어 두기 위한 선창다리다. 이곳에 새로 단장한 나의 작은 세컨드하우스가 있다.

보소까지 가서 물건을 찾은 것은 역시 서핑을 즐기고 싶었기 때문이다. 그러니 가장 먼저 염두에 둔 것은 당연히 바다까지 걸어갈 수 있는 위치였다. 거기다 출퇴근을 생각해 역까지 오가기도 편하고, 집 주변의 환경도 마음에 쏙 들기를 바랐다. 하지만 그런 부지는 찾기 어려웠다. 당연했다.

일단 바다까지의 거리를 무시하기로 했다. 서핑이 중요하다면서 무슨 소리냐고 의아하게 여길지도 모른다. 나를 비롯한 주변 사람들의 행동을 곰곰이 되짚어 보니, 바다까지 걸어갈 수 있는 곳에 사는 지인들도 결국은 차를 타고 이동했다. 그 점을 깨닫고서 주변 환경부터 따지자는 생각에 이르렀고, 그 덕에 이 땅을 찾을 수 있었다.

수변 경치를 독점할 수 있다는 장점 외에도 이 땅에는 한 가지 매력이 더 있었다. 아직 충분히 쓸 수 있는 낡은 오두막이 있다는 것이었다. 오두막을 살려 보기로 했다. 그러면 신축시 필요한 행정 처

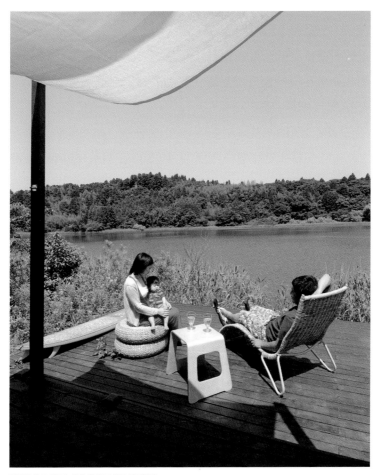

널찍한 우드 데크는 경치 좋은 거실로 변신한다.

힐링 하우스

이 물건은 도쿄R부동산이 매입해 사용 중인 사례다.

▼ 소재지: 지바현 이스미(いすみ)시 미사키초시이기(岬町椎木)
▼ 면적: 약 40㎡
▼ 전철역: JR 소토보센(外房線) 다이토(太東)역에서 도보 13분

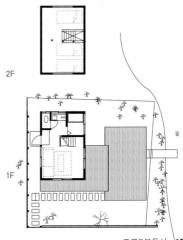

2F

1F

물

리에 시간을 들이지 않아도 되고, 공사 기간도 단축할 수 있었다. 일부러 오래된 집이 달린 물건을 고른 이유는 조금만 손을 보면 당장 쓸 수 있기 때문이었다.

수리에 들어가면서 고민한 점은 이 수변 경치를 어떻게 생활 속으로 끌어들일 것인가 였다. 실내 디자인보다는 외부 설비에 집중하기로 하고 수변 쪽으로 넓은 우드 데크를 만들기로 했다. 정원을 가득 채운 널찍한 우드 데크는 스무 평에 가깝다. 집의 내부 보다도 넓으니 거실 대신이라 여기고 비용을 집중적으로 쏟아부었다.

집 안은 부분적이나마 직접 수리를 시도했다(그럴 수밖에 없었다). 바닥은 스테인과 니스를 여러 번 덧발라 광택과 깊이감을 더했다. 벽에는 규조토를 발랐다. 샘플로 나온 재료를 싸게 구해 흙손으로 천장과 벽에 시공했더니 서툴기는 해도 질감이 꽤 멋졌다. 다락방 바닥에는 펠트를 물려 박은 카펫을 깔았다. 친구들이 놀러 와 바닥에서 자더라도 푹신해야 편하게 쉴 수 있을 것 같아서였다.

이번 여름에는 정원의 잡초를 깎고 징검돌을 놓았다. 그 옆으로 샤워기도 설치했고, 담쟁이덩굴과 열매 식물을 심어 소소하게나마 정원을 꾸몄다. 다음에는 섀시를 바꿔야겠다. 품이 많이 들겠지만, 섀시를 바꾸면 방 안과 우드 데크에 연속감이 생겨서 더 쾌적한 공간을 만들 수 있을 것이다.

이 물건을 매입하면서 나는 세 가지 중요 결정을 내렸다. '땅은 작아도 된다. 경치를 사자', '희망 사항을 대담하게 포기하자', '수리를 할 수 있는 물건을 고르자'였다.

세컨드하우스를 사치라 여길 수도 있지만, 누구라도 가질 수 있다. 가격이 싸기 때문이다. 이 물건은 토지와 건물을 합해 약 40평,

수변 풍경을 즐기며 바비큐

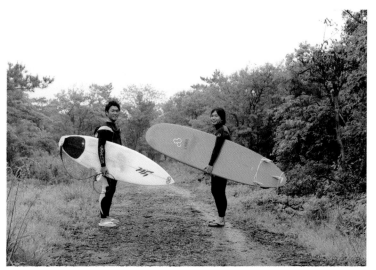

서핑 명소 이치노미야(一宮) 해안까지는 차로 10분 거리다.

거기에 무엇과도 바꿀 수 없는 경치가 달려있다. 이 조건을 차 한 대 정도 가격에 매입할 수 있었다. 물론 제 경비와 수리 비용이 들기는 하지만, 주택융자를 받으면 월 수만 엔으로 충분히 해결할 수 있다. 시각만 조금 바꾸고 우선순위를 정한다면 생활의 폭과 가능성이 훨씬 넓어질 수 있다. [담당: 요시자토]

침실은 직접 도장한 2층에 두었다.

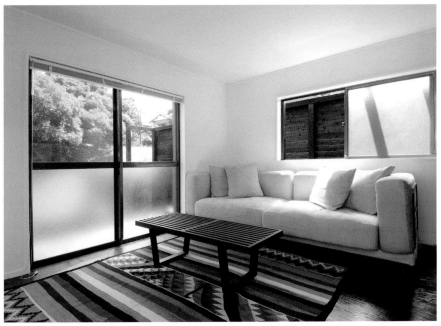

R부동산과 직접 만든 공간

DIY 개조를 권하는 신축 연립주택

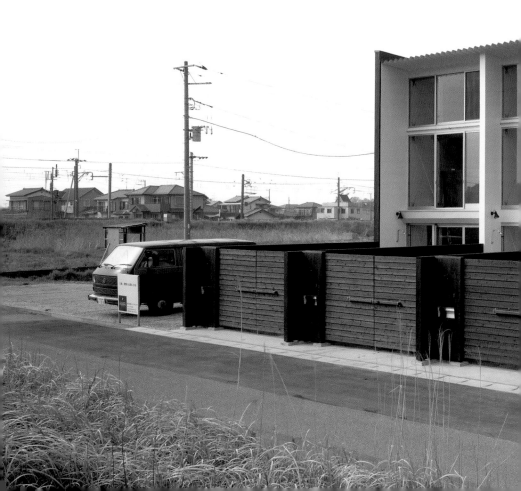

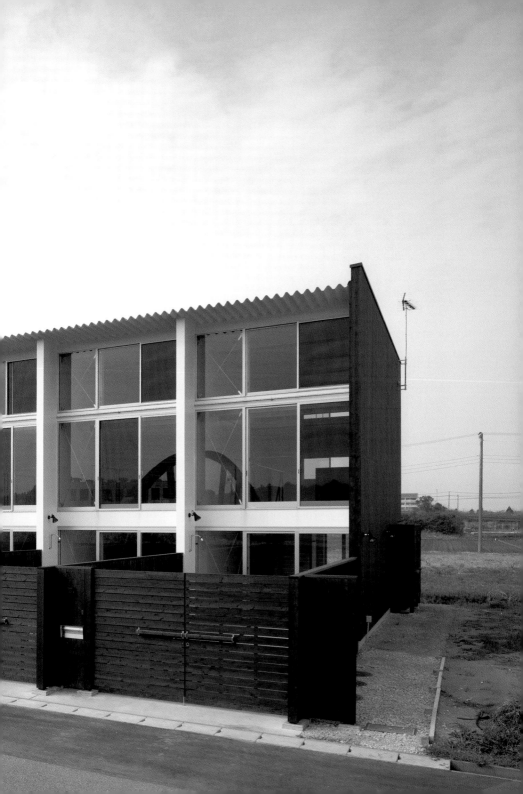

창고주택,
세컨드라이프를
위한 선택

이번에 소개할 물건은 '보소 창고주택'인데 창고처럼 골조만 있는 신축 연립주택이다. 설계는 건축사무소 Open A가 맡았다.

1층은 정원과 바로 연결된 공간으로, 실내 차고로 쓸 수도 있고 거실처럼 쓸 수도 있다. 2, 3층은 트여있어 천장고가 높은데, 원한다면 바닥면적을 넓힐 수 있다. 욕실에는 수전과 샤워기만 달아 놓았으니 욕조나 선반은 직접 설치해야 한다. 그야말로 창고처럼 자유롭고, 필수 설비만 마련된 집인 것이다. 물론 서퍼를 위해 지은 집인 만큼 옥외 샤워기의 위치, 보드의 수납 설계는 완벽하다.

최소한의 골조만 세운 데는 이유가 있다. 이곳 보소 주변에는 도쿄 도내와는 달리 대형 DIY 매장이 넘쳐난다. 미완성인 부분은 살 사람의 손에 맡기는 것도 재미있겠다고 판단한 것이다. 설계팀은 '보소 카탈로그'까지 만들었다. 주택부품이나 자재 등의 기능을 소개했을 뿐 아니라 관련 상품을 자세하게 설명한 뒤 판매처까지 실었다. 보소 지역에 새로 이주해 온 사람에게는 무척이나 요긴한 지혜와 아이디어의 보고가 될 것이다.

게다가 통상 임대물건의 경우에는 수리할 수 있는지 여부가 매우 중요한데, 이 물건은 '개조 가능'을 넘어 '개조 추천'이라는 조건이 붙어 있다. 이 얼마나 매력적인가?

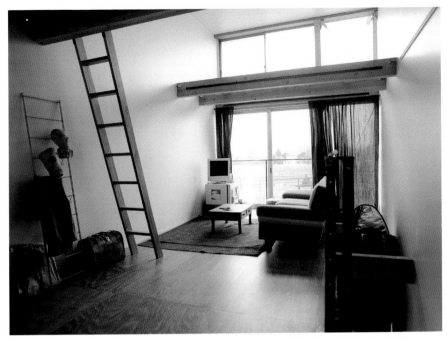

2층은 거실이다. 강이 보이는 남향의 대형 창으로 햇볕이 내리쬔다. 위로 보이는 대들보에 바닥판을 깔면 직접 바닥면적을 늘릴 수 있다.

보소 창고주택

이 물건은 'Master of Life'라는 제목의 임대 광고를 통해
계약을 성사시킨 사례다.

▼ 소재지: 지바현 조세(長生)군 이치노미야마치(一宮町) 이치노미
야(一宮)
▼ 면적: 63.78㎡
▼ 전철역: JR 소토보센 가즈사이치노미야역에서 도보 8분

단면도

집 앞에서 건물주 사카이 씨 부부

보소 창고주택은 JR 소토보센 가즈사이치노미야(上総一ノ宮)역에서 내려서 8분 정도 걸으면 도착하는 위치에 있다. 한 동에 네 집이 있는데, 하나는 주인이 살고 나머지 세 집은 임대로 내놓았다.

건물주 사카이(酒井) 씨는 도쿄의 광고회사에 근무하는 서른한 살의 젊은 직장인이다. 사카이 씨도 서핑을 위해 보소 지역을 가끔 찾는 서퍼였다. 약 5년 전부터는 소토보센 온주쿠(御宿)역 근처에 작은 원룸을 빌려 주말마다 서핑을 즐기러 올 정도로 열심이었다. 그러면서 놀라운 사실을 깨달았다.

도쿄 고마자와(駒沢)의 사택에서는 아내와 둘이 살면서 근처 오토바이 주차장을 빌리는 데만 월 3만 엔이 드는데, 같은 금액으로 온주쿠에서는 차고가 달린 원룸을 통째 빌릴 수 있었다. 공기 좋고 자연환경이 수려한 데다 바다까지 가까이 있으니(당연히 파도는 최고) 보소는 너무나도 매력적이었다. 사카이 씨 부부는 시골에서 자랐기 때문에 도쿄에서만 살아야 한다는 생각이 없었다. 그런 데다 이 지역의 매력을 알면서부터 아이가 생기면 이곳에서 키우고 싶다고 생각할 정도로 좋아하게 되었다.

'집세가 싼 걸 보면 당연히 땅값도 싸지 않을까?' 사카이 씨는 보소에 땅을 사서 집을 짓는 것이 도쿄의 신축 맨션을 사는 것보다 훨씬 타당하다는 생각이 들었다. 가즈사이치노미야역에서 도쿄역까지는 특급열차로 1시간. 출퇴근을 충분히 고려할 수 있는 거리였다. 다만 매일 오가기는 무리였다. 그래서 떠올린 것이 세컨드하우스였다. 평일은 도쿄에서, 주말은 보소에서. 여유가 있으면 평일에도 보소 집으로 갈 수 있을 터.

생각 끝에 사카이 씨는 보소에 땅을 사서 임대용 건물을 지었다.

현관에는 사카이 씨가 애용하는 오토바이를 세워 두었다.

사업용 융자를 받아 직접 거주하면서 임대도 주는 방법을 선택했다. 임대로 얻은 수익은 사업용 융자금을 상환할 셈이었다. 마침 그 무렵 고마자와 사택을 비워줄 시기가 되어 다른 집을 구해야 했다. 장기적으로는 보소에 정착하기로 한 터라, 도쿄의 새집은 나중에 매도할 것을 고려하기로 했다. 그래서 에비스(惠比寿)에 수익성 높은 중고 아파트를 매입해 전면적인 수리에 들어갔다. 이때는 주거용 융자를 받았다. 보소에서 사업용 물건을 지어 놓은 상태였기 때문에 쓸 수 있는 방도였다.

두 번의 중대 판단 후 사카이 씨는 여유로운 세컨드하우스살이를 누리고 있다. 그중 하나는 매달 수익을 낳는다. 새로운 라이프스타일에 관한 현명한 선택이 가져온 결과다. [담당: 바바]

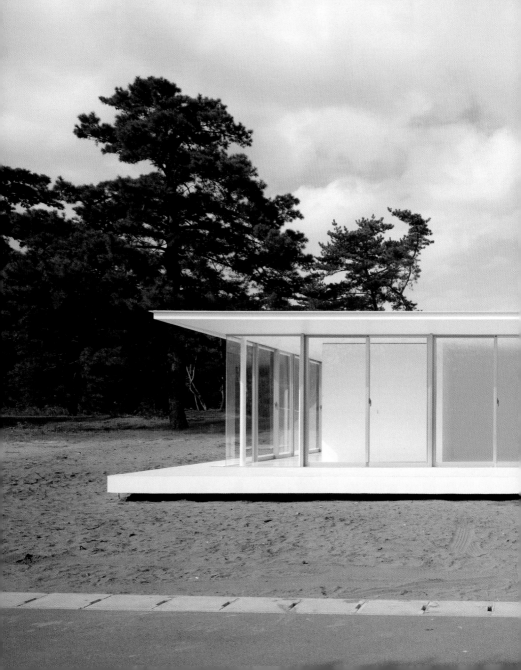

해변에서 시작된 세컨드하우스 실험

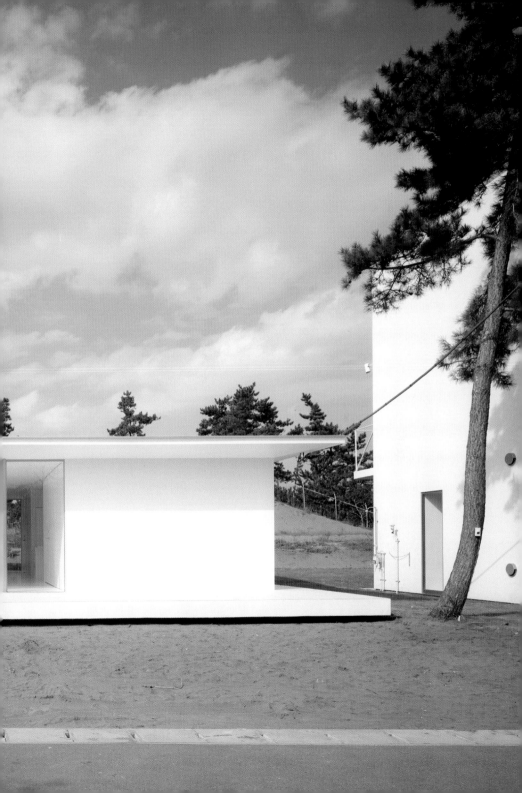

'새로운 교외'
생활을 찾아서

　도쿄R부동산 멤버인 나, 바바 마사타카는 '도쿄'가 아닌 '보소'의 해변에 집을 지었다. 그 전까지는 줄곧 아파트 세입자였다. 평생 집세를 내고 살아도 상관없다고 생각했다. 남의 집이라도 잘 고르기만 하면 합리적인 생활이 가능하다고 믿어 의심치 않았고, 그래서 R부동산에도 몸 담게 되었다.

　그런데 달라졌다. 번잡한 도시생활에 20년이나 노출되면서 몸속에 조금씩 나쁜 물질이 쌓이고 있다는 생각이 들었다. 이대로 도시생활을 계속해도 될까? 그건 행복일까? 처음으로 위기감에 가까운 의문을 품기 시작한 것은 2005년 무렵이었다. 마흔이 코앞으로 다가온 어느 날, 도쿄에서 1시간 반 거리에 있는 소토보의 해변에서 매력적인 장소를 발견했다. 가격은 도쿄와 비교해 파격적인 수준이었다. 300m만 걸으면 서핑을 할 수 있는 바닷가가 눈앞에 펼쳐져 있었다.

　물론 직장은 도쿄였다. 매일 출퇴근을 해야 했고, 앞으로도 계속 일에 집중하고 싶었다. 그래서 찾아낸 곳이 이곳이다. 어쩔 수 없이 선택해야 하는 베드타운이 아니라 적극적으로 목적의식을 품고 살 수 있는 교외 말이다.

　지금 우리 식구(부부와 두 자녀)는 보소의 집을 일차 주거지로 이용하면서, 도쿄에서는 아주 작은 아파트를 빌려 지낸다. 이른바 세

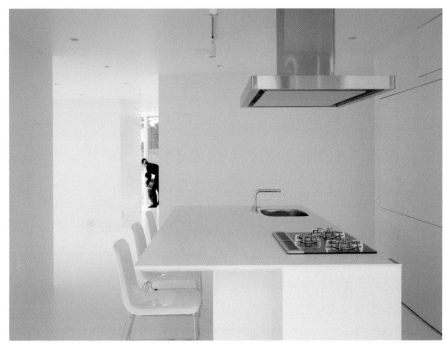

식당은 마치 실외 같은 개방감이 느껴진다.

보소의 바바 씨 집과 이치노미야 서프 빌리지

바바 씨 집과 인접한 이치노미아 서프 빌리지(임대용 연립주택)는 'Ichinomiya Surf Village'라는 제목의 임대 광고를 통해 계약을 성사시킨 사례다.

▼ 소재지: 지바현 조세군 이치노미야마치 이치노미야
▼ 면적: 69.6㎡(테라스형), 74.6㎡(개러지형), 66.2㎡(타워형)
▼ 전철역: JR 소토보센 가즈사이치노미야역에서 2,300m

세컨드하우스살이를 실험 중인 바바 씨 가족

컨드하우스살이다. 바쁜 평일에는 도심으로 퇴근하고, 여유가 생기는 주말은 보소에서 지낸다. 직장에서 1시간 반이면 도착하니 출퇴근에도 무리가 없다. 사실 대출상환금과 집세를 합해도 도쿄 도심에서 80~100㎡의 아파트를 빌리는 것과 비슷하다.

이 방식을 택하고 나서 내 생활은 크게 변했다. 일이 일찍 끝난 날에는 보소로 가는데, 다음 날 아침 바다에서 한바탕 수영을 즐긴 뒤에 출근할 수도 있다. 8시 반 특급열차만 놓치지 않으면 10시 미팅도 문제없다.

보소의 집은 대지에 비해 건축면적이 작은 단층집이다. 땅값이 비싼 도쿄에서는 상상할 수 없는 모습이다. 이 집에서는 가족의 사생활을 보호하기 위해 독립된 개별실을 마련하되 거실과 주방은 툭 티워서 개방감을 강조했다. 창을 열면 바로 바깥 공간으로 이어지는데 그곳도 마치 정원처럼 느껴진다. 처음에는 커튼을 달까도 생각했지만, 굳이 그럴 필요가 없을 것 같아 그냥 두었다. 마음이 느긋해졌나 보다.

여기서는 한여름에도 창을 열어 두기만 하면 시원한 바람이 온 집안을 훑고 지나가니 에어컨이 필요 없다. 도쿄보다 훨씬 시원해서 도시의 열섬 현상이 얼마나 심각한지 단번에 알 수 있다. 가을에는 사방에서 들려오는 벌레 울음소리가 고요함을 새삼 일깨우고, 겨울이 되면 쨍하게 얼어붙은 공기가 참으로 기분 좋다. 우리는 도쿄에서 사계절을 잃고 살았다.

저 멀리서 아이들이 동네를 뛰어다니는 소리가 들린다. 이렇게 아이들의 기운을 언제든 느낄 수 있으니 굳이 쫓아다니지 않고 내버려 두어도 안심이다. 어두워지면 어김없이 집으로 돌아올 테니 말이

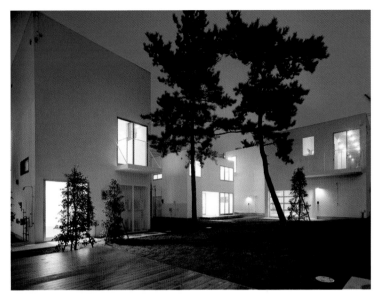

임대용 연립주택의 정원은 느슨하게 공유되는 열린 공간이다.

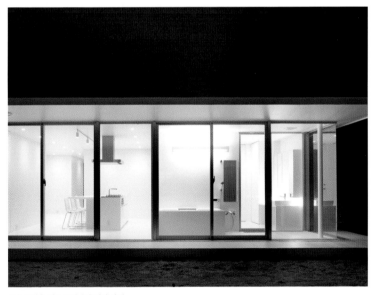

고운 불빛을 내는 주방과 욕실의 야경

다. 어렸을 적 내가 느낀 시간이 이곳에 그대로 흐르는 느낌이다.

최근 들어 이런 삶을 좋아하는 사람들이 하나, 둘 주위에 모여들고 있다. 정착하는 가족도 있고, 우리처럼 세컨드하우스살이를 하는 사람도 있다. 또 직장인도 있고, 자영업자도 있다. 서로 다른 모습이지만, 같은 공기를 마시고 있다. 우리의 공통점은 생활에 대한 가치관이 확고하고 자연에 대한 감수성이 풍부하다는 점이다. 이곳은 학교와 병원이 멀고, 식당이 적고, 서점이 없다. 아직 모자란 것투성이다. 하지만 그런 것들은 도쿄에서 누리면 된다. 1시간 반이면 갈 수 있지 않은가?

도심과 교외를 잘 구분해 사는 세컨드하우스살이. 아직 실험단계이지만, 나의 생활은 매우 즐겁고 풍성해졌다. [담당: 바바]

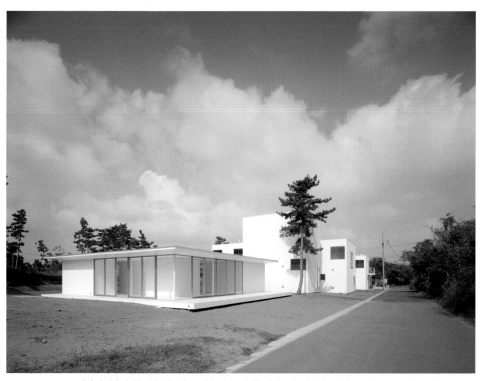

바바 씨 집과 임대용 연립주택 6개 동. 세컨드하우스살이를 하려는 이들이 몰리고 있다.

서핑의, 서핑에 의한, 서핑을 위한

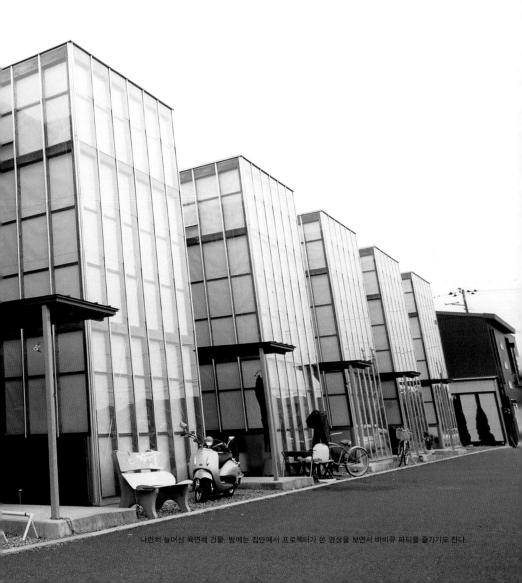

나란히 늘어선 육면체 건물. 밤에는 집안에서 프로젝터가 쏜 영상을 보면서 바비큐 파티를 즐기기도 한다.

서핑 마니아를 위한
새로운 주거

　빛을 내는 일곱 개의 사방등 같은 건물. 유리로 된 직육면체 건물의 내부에 장지가 붙어있어 밤이 되면 구주쿠리 해변을 부드러운 불빛으로 물들인다. 이제는 이치노미야 해안의 랜드마크로 자리 잡은 '파도타기 연립주택' 이야기다. 이 물건은 한 마디로 '서퍼를 위한 임대물건'이다.

　사실 보소는 임대물건이 다양하지 않다. 도쿄에서도 흔히 보던 천편일률적인 연립주택이 대부분이기 때문이다. 빈 집이 많아 물리적 공간을 찾는 어렵지 않지만, 더 개성 있고 주거의 가치를 느낄 수 있는 물건은 어렵다. 이 집은 그야말로 그 같은 욕구에 제대로 부응한다.

　내부는 복층구조로 천장 높이가 6m나 되는 열린 공간이 시선을 사로잡는다. 옥상에는 18㎡짜리 우드 데크가 마련되어 있다. 게다가 해변까지는 걸어서 단 5분. 서핑을 마치고 돌아오면 현관 옆에 설치된 온수 샤워기로 집안에 들어가기 전에 몸을 씻을 수도 있다. 욕실도 현관 바로 다음에 있다.

　그 외 설비는 최소한으로 갖추어져 있으며 임차인이 개조할 수 있는 조건이라 입주자의 취향대로 고쳐서 살 수 있다. 당연히 인기를 끌 수밖에 없는 조건이다. 신축 당시에는 대기가 40건이나 될 정도였다. 물론 지금도 만실이라 입주 순번을 기다려야 한다.

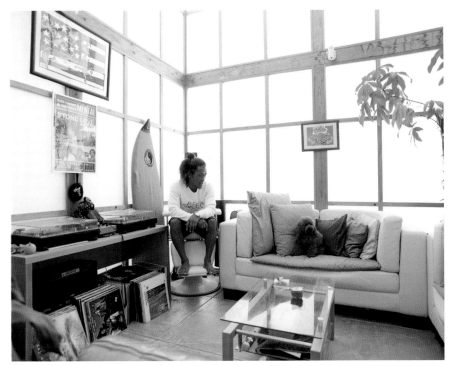

거실에서 휴식을 취하는 N 씨와 반려견

파도타기 연립주택

이 물건은 '파도타기 연립주택'이라는 제목의 임대 광고를 통해 계약을 성사시킨 사례다.

▼ 소재지: 지바현 조세군 이치노미야마치 이치노미야
▼ 면적: 50.49㎡
▼ 전철역: JR 소토보센 가즈사이치노미야역에서 2.5km

신축 당시부터 거주 중인 N 씨는 원래 서핑을 위해 도쿄와 보소에 각각 집을 얻어 놓고 왔다 갔다 했지만, 지금은 아예 이 집에 눌러앉았다. 그가 이런 이야기를 했다.

"맑은 날에는 옥상 그네에 앉아 책을 읽어요. 그때가 가장 행복하죠. 집세가 도쿄의 반값이니까 일도 반만 하면 되고, 대신 그 시간을 취미에 쓸 수 있어 좋아요."

방 안에 들어가니 음악 CD와 서프 보드가 잘 진열돼 있었다. N 씨의 행복한 일상을 단적으로 보여주는 듯했다.

[담당: 사사키, 오가와]

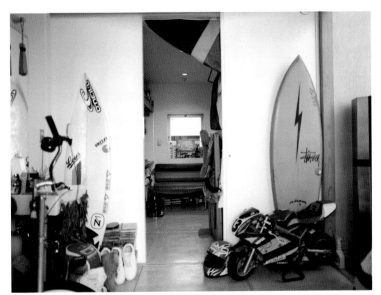

현관에서 욕실로 이어지는 바닥은 서핑 후 물을 흘려도 되는 바닥 자재로 마감했다.

2층 방. 안쪽 높은 단 위에 침대가 있다.

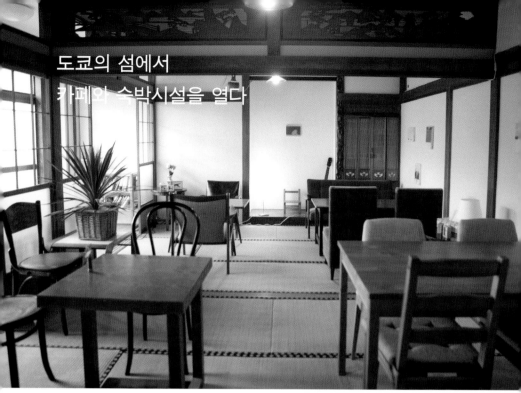

도쿄의 섬에서
카페와 숙박시설을 열다

니지마섬에 문을 연 숙박시설 '사로(saro)'의 1층 카페. 사장이 R부동산 멤버이다.

도쿄에서 2시간 반이면 투명한 바다를 볼 수 있다.

니지마섬의 카페+민박 saro

이 내용은 R부동산이 소개한 물건이 아니라 도쿄R부동산 멤버가 운영하는 숙박시설에 관한 정보다.

▼ 소재지: 도쿄도 니지마무라(新島村)
▼ 교통편: 도쿄항의 다케시바(武芝) 부두에서 고속정으로
　　2시간 반, 대형 야간 페리로 9시간

사로의 운영진

니지마섬
프로젝트

　도쿄에도 섬이 있다. 그중 하나가 도심에서 고속정으로 2시간 반, 소형 비행기로 40분이면 갈 수 있는 니지마섬(新島)이다. 1980년 대에는 여성을 유혹하기 좋은 헌팅 섬으로 악명이 높았던 곳이지만, 지금은 아름다운 경치와 오래된 석조건물, 한적한 오솔길로 알려져 있다. 우리는 도시와 동떨어진 소박한 분위기에 이끌려 여러 번 이 섬을 다녔고, 그러다 반했다.

　도시는 어디를 가나 광고의 홍수다. 간판이 넘쳐나고 '이걸 하라, 저리 가라'라고 다그치듯 유혹하는 사람들이 많다. 하지만 이곳에는 그런 메시지가 일절 없다. 오히려 집이고 차고 문을 잠그는 사람이 없을 정도로 느긋하게 산다. 그래서 사람들은 항구에 내리는 순간 부터 전혀 다른 사람이 되고, 뼛속 깊이 편하게 쉬게 된다.

　2009년 봄, 우리는 비어 있는 건물을 하나 찾았다. R부동산의 뜻 있는 멤버들과 미토(水戸)시에서 카페를 경영하는 다카노 요이치로 (高野要一郎) 씨는 곧 의기투합했다. 공동 프로젝트로 그 집에서 숙박시설을 열기로 한 것이다. 그렇게 문을 연 곳, 카페와 민박을 겸한 '사로(saro)'는 도시를 떠나 '슬로우 타임*'을 즐기기 위해 찾아오는

*　삶의 즐거움과 정신적 풍요로움을 얻을 수 있는 적당한 속도를 말한다. 속도 지향의 성장 사회 에서는 보이지 않았던 것과 간과했던 것을 속도를 떨어뜨림으로써 되찾자는 것이다. 경제성, 효율 성 위주의 양적 성장에 치중해 온 삶의 방식에 대한 반성이 전제되어 있다.

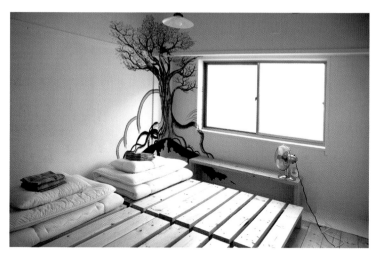

2층은 숙박시설이다. 심플한 목제 침대, 벽화……. 객실은 앞으로도 여러 사람의 손을 빌려 단장할 계획이다.

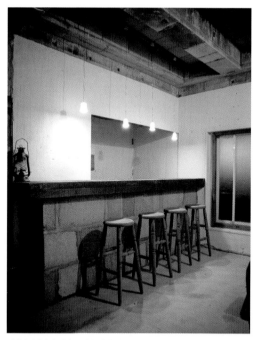

니지마섬에서만 난다는 항화석*의 질감을 살린 바

사람들을 위한 장소이자 섬 주민들의 휴식처다.

이 지역 젊은이들과 R부동산에서 모집한 참가자의 도움을 받아 '사로'를 열었다. 고급 숙소는 아니지만, 충분히 훌륭하다. 첫해 여름은 연일 만실이었다. 해변 음악 이벤트가 있는 멋진 시간이었다. 가을에는 폐교가 된 초등학교 교사에서 아트페스티벌도 열었다.

이 섬에 오면 할 일과 갈 장소를 의식적으로 찾을 필요가 없다. 찾는다 한들 딱히 특별한 것이 눈에 띄지도 않는다. 그저 언덕 위에서 한적한 해변을 내려보며 꼬마들에게 인사나 건네고, 천천히 산책하고, 해변의 노천탕에서 석양을 받으며 오늘 잡은 생선을 먹고, 책을 읽고, 별을 보고, 잠을 자면 된다. 아침 일찍 눈이 떠지면 서핑을 하고, 낚시도 할 수 있다. 그러기 위해 훌쩍 떠나올 장소가 있다는 사실은 그 얼마나 감사한가? 게다가 여기는 엄연히 도쿄 도내다. 탈출을 위한 장소는 너무 멀지 않아야 좋다. [담당: 하야시]

* 니지마섬에서만 출토되는 화산암의 일종. 스펀지 구조의 유리질이라 톱이나 도끼로 쉽게 절단할 수 있다.

R부동산은 성장 중!

R부동산의 출발점은 도쿄다. 하지만 도쿄에 갇히고 싶지는 않았다. 다른 도시에서도 같은 시도를 해보고 싶었다. 도시마다 부동산 환경은 다양하다. 지역에 맞는 방법을 모색하면서 각각의 R부동산을 꾸리고 있다. 중요한 것은 물건과 장소에 대한 애착이 있는 운영자다. 어떤 지역이건 그 점만큼은 분명하다. 전국의 R부동산은 지방 도시에 얼마나 많은 가능성이 있는지를 증명했다. 우리는 이를 발판 삼아 앞으로도 일본 전역에서 즐거운 물건을 발굴할 것이다.

도쿄R부동산의
첫 파트너, 지역
네트워크를 시작하다

가나자와R부동산 www.realkanazawaestate.jp

가나자와R부동산은 2007년 봄에 출범했다. 정확히 말하면 가나자와R부동산 프로젝트가 2005년에 시작되었다. 당시 나는 도쿄에서 건축설계 일을 하는 동시에 가나자와에서 훗날 가나자와R의 구성원이 된 사람들과 이런저런 작업을 하고 있었다. 비어 있는 낡은 빌딩을 수리해 레스토랑이나 이벤트 공간을 운영하기도 했고 가나자와 21세기 미술관, 현립 중앙공원이 주최하는 이벤트를 기획하는 따위였다. 모두 가나자와의 시가지 중심부를 무대로 이 지역을 더 적극적으로 즐기고, 이용하기 위한 작업이었다.

작업의 일부로 도쿄R의 바바 씨, 요시자토 씨, 미카야마 씨를 가나자와에 불러 건물 재활용 안을 계획하거나 가상의 가나자와R부동산을 발표했다. 그러는 사이 지방판 첫 R부동산은 자연스레 가나자와에서 만들어졌다.

2006년에는 물건의 수집, 조사, 촬영, 원고 작성 등 웹 사이트 운영의 기초작업을 시작했다. 그러면서 쉬지 않고 도쿄R부동산으로부터 업무를 배웠다. 매일 빨간 펜 첨삭지도라도 받는 것 같은 심정이었다. 사이트 오픈을 앞둔 우리에게는 극복해야 할 과제도 많았고,

오래된 상가주택이 강가에 늘어서 있다. 가나자와에는 '남자 강'이라 불리는 사이노가와(犀川)강과 '여자 강'이라 불리는 아사노가와(浅野川) 강이 자아내는 독특한 운치가 있다.

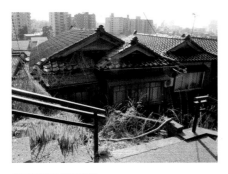

아크로바틱 상가주택

▼ 아이콘: 상가주택, 뒤틀림, 번화가, 야경, 슬로우, 창고느낌 ▼ 소재지: 이시카와현 가나자와시 히가시야마 ▼ 면적: 97.02㎡ ▼ 교통: 호쿠테쓰(北鉄) 버스 하시바초(橋場町) 정류장에서 도보 10분

옛 멋 그대로 상가주택

▼ 아이콘: 상가주택, 개조OK, 창고느낌 ▼ 소재지: 이시카와현 가나자와시 히가시야마 ▼ 면적: 41.65㎡ ▼ 교통: 호쿠테쓰 버스 히가시야마 정류장에서 도보 1분

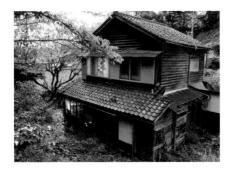

의외로 가까운 산간지 생활

▼ 아이콘: 뒤틀림, 번화가, 슬로우 ▼ 소재지: 이시카와현 가나자와시 도키와마치(常盤町) ▼ 면적: 437.06㎡ ▼ 교통: 호쿠테쓰 버스 도키와마치 정류장에서 도보 4분

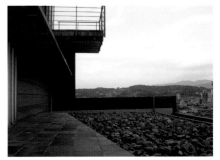

입체적 원룸

▼ 아이콘: 뒤틀림, 야경, 디자인GOOD, 옥상/발코니 ▼ 소재지: 이시카와현 가나자와시 고노하나마치(此花町) ▼ 면적: 78.53㎡ ▼ 교통: JR 가나자와역에서 도보 8분

불안도 컸다. 인구가 고작 45만이었으니 도쿄와는 비교할 수도 없는 시장 규모였다. 지방 도시는 인터넷 비즈니스에 대한 인지도도 낮았다. 또 우리의 보수를 좌우할 수도 있는 물건 시세가 매우 저렴했다. 지역 내 동종 업자들의 협력을 얻을 수 있을지도 의문이었다. 하지만 나는 태생적으로 R부동산의 사업 방식과 잘 맞는 사람이었다.

가나자와에서 나고 자란 나는 도쿄로 이주하기까지 18년 동안 가나자와 시내에서만 열 번 가까운 이사를 경험했다. 우리 집은 몇 년에 한 번씩 이사를 했고, 나는 그게 좋았다. 집을 고르는 기준도 까다로웠다. 그런데 대학에 입학하면서 처음으로 혼자 살게 되자, 너무 기쁜 나머지 잘못된 선택을 하고 말았다. 강요에 가까운 부동산의 권유로 신축 원룸 아파트를 고른 것이었다. 좁아터진 데다가 개성이라고는 찾아볼 수 없는 그 방에서 나는 불과 1주일 만에 후회를 맛보았다.

집세와 면적, 설비 같은 숫자 정보에만 의존하면 실망만 남는다는 교훈을 얻은 나는 그뒤로 입소문이나 발품을 믿기로 했다. 미대 선배들의 영향도 있었다. 아틀리에로 변신한 창고, 소설《한없이 투명에 가까운 블루》에 등장할 법한 미군 하우스, 취향대로 수리한 방 등 선배들의 공간은 나에게 큰 자극을 주었다. 하지만 부동산은 절대 그런 집을 소개해 주지 않았다. 그래서 나는 우편함이나 전기 계량기를 확인하고, 옆집 소개를 받고, 빈집을 찾아 등본을 확인하는 기술을 스스로 익혔다.

비효율적이지만 확실한 이 방법을 지금은 가나자와R의 멤버들이 활용 중이다. 가나자와R에는 직접 발로 뛰어 찾은 물건이 많다. 지역이 크지 않고 동네별로 독특한 분위기가 있기에 개성 넘치는 물

건을 찾기 쉬운지도 모른다. 덕분에 가나자와R 사이트를 보면 가나자와라는 지역의 다양성과 깊이감을 느낄 수 있다. 함께 운영하는 블로그는 멤버들이 발품을 팔다가 얻은 작은 정보까지 모조리 소개하고 있어 새로운 유형의 가이드북 같은 느낌도 든다.

가나자와R 사이트에는 수리에 관한 상담이 많이 올라와 있는데, 상가주택 사례가 대표적이다. 낡은 물건을 활용하는 경향은 앞으로 가속도가 붙을 것 같다. 우리도 아직 쓸 수 있는 물건은 더 활용해야 한다고 생각한다. 또 하나의 특징은 I턴* 하는 고객이 매우 많다는 점이다. 그 덕에 다양한 연령대의 고객이 자택이나 별장, 사무실을 구하기 위해 찾아온다. 그들의 공통점은 가나자와에 대한 애정이 강하고, 개성이 넘친다는 점이다. 그래서 멤버들이 더 큰 자부심을 느끼고 있다.

가나자와R부동산은 고객들의 기대에 부응하기 위해 단순히 물건을 소개하는 데 그치지 않고 그 물건의 사용법, 가나자와를 즐기는 새로운 시각까지 제안해 나갈 생각이다.

[가나자와R부동산 운영자 고즈 세이치(小津誠一)/ 유한회사 E.N.N. ·
건축설계팀 studio KOZ 대표]

* 도시에서 태어나 살던 사람이 농촌으로 이주하는 현상

일이든 레저든,
자유로운 생활권

후쿠오카R부동산 www.realfukuokaestate.jp

"후쿠오카에는 재미있는 물건이 있나요?"

2007년 7월, 도쿄R부동산의 후쿠오카판을 만들고 싶어 도쿄에 갔다가 처음 들은 이야기다. 물건이 있는지가 가장 중요하다는 것이었다. 이후 석 달 동안 '이 정도면 소개해도 되겠다' 싶은 물건을 매주 한 건씩 쉬지 않고 도쿄에 제시했다. 서로의 감성이 맞아야 할 것 같았다. 그 석 달은 서로의 감성을 맞춰가는 기간이라 생각했다. 그리고 2008년 4월 4일, '후쿠오카R부동산'이 탄생했다.

후쿠오카에서 R부동산을 시작한 이유는 무엇인가? 나는 본래 후쿠오카가 아니라 요코하마(横浜)에서 태어났고, 대학은 도쿄에서 다녔다. 후쿠오카에는 전혀 연고가 없었다. 그런데 졸업 후 취직을 하자마자 후쿠오카로 발령이 났다. 내 의지와는 무관했다.

솔직히 처음에는 어서 시간이 흐르기만 바랐다. 어차피 직장 생활은 3년만 하고 이후에는 도쿄에서 창업할 생각이었기 때문이다. 그런데 막상 살아보니 후쿠오카에는 엄청난 매력이 있었다. 밥이 맛있고, 물가와 집세가 싸고, 목적지가 어디든 금방 갈 수 있었다.

집, 일터, 놀이터 등 일상적으로 오가는 권역은 모두 자전거로 이동할 수 있을 정도였다. 심지어 공항에서 시가지까지도 지극히 가깝

후쿠오카는 하늘이 넓다. 공항이 시내와 가깝다 보니, 고도제한으로 시내에는 고층빌딩이 없기 때문이다.

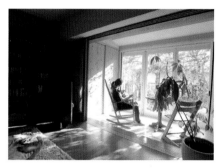

오호리의 우연한 만남

▼ 아이콘: 녹지/숲, 바다/해자, 빈티지, 옥상/발코니, 반려동물 ▼ 소재지: 후쿠오카현 후쿠오카시 주오구 오호리 ▼ 면적: 59.9㎡ ▼ 교통: 구코센(空港線) 오호리공원역에서 도보 13분

꿈 속의 산 속 오두막

▼ 아이콘: 녹지/숲, 조망GOOD, 단독/독채, 옥상/발코니, 천장 높아요, 릴랙스 ▼ 소재지: 후쿠오카현 지쿠시(筑紫)군 나카가와마치(那珂川町) ▼ 면적: 101.68㎡ ▼ 교통: 니시테쓰(西鉄) 버스 니시하타 정류장에서 도보 10분

푸른 융단

▼ 아이콘: 녹지/숲, 바다/해자, 조망GOOD, 빈티지, 단독/독채, 개조OK/인테리어 없음, 옥상/발코니, 반려동물, 힐링 ▼ 소재지: 후쿠오카현 이토시마군 시마마치(志摩町) ▼ 면적: 150.1㎡ ▼ 교통: 쇼와 버스 후나코시 정류장에서 도보 22분

I HAVE A 오호리공원 2

▼ 아이콘: 녹지/숲, 바다/해자, 조망GOOD, 빈티지 ▼ 소재지: 후쿠오카현 후쿠오카시 주오구 오호리 공원 ▼ 면적: 65㎡ ▼ 교통: 구코센 오호리공원역에서 도보 4분, 니시테쓰 버스 니시코엔(西公園) 정류장에서 도보 1분

다. 매달 한 번은 도쿄나 해외로 출장을 갔는데 후쿠오카 공항에 내리면 집으로 돌아오는 데 10분밖에 걸리지 않았다. 인구 100만을 넘는 전 세계 도시 중 공항까지 이토록 쉽게 오갈 수 있는 도시가 또 있을까?

마지막으로 산과 바다도 가깝다. 산은 차로 30분이면 갈 수 있고, 바다는 고속도로로 40분, 일반도로를 타더라도 1시간이면 여유 있게 도착할 수 있다. 하카타만(博多湾) 얘기가 아니라 투명하고 아름다운 외해를 볼 수 있는 이토시마(糸島)반도, 특히 게야(芥屋) 일대까지가 그렇다는 말이다. (거리도 짧지만, 경치는 또 얼마나 좋은가?) 서핑도 할 수 있고 출퇴근까지 가능한 거리에 외해가 있다니!

도쿄R부동산과 보소R부동산에 따로따로 있는 물건을 후쿠오카는 한군데 모아둔 격이라 할 수 있다. 시내 번화가도 그렇다. 도쿄는 시부야, 신주쿠, 이케부쿠로(池袋) 등 곳곳에 번화가의 다양한 기능이 흩어져 있지만, 후쿠오카는 텐진(天神) 한 곳에 집중되어 있다. 시내 한복판에는 센트럴파크를 연상시키는 오호리(大濠) 공원이 있어 녹지도 다른 도시 부럽지 않다. 없는 것 없이 옹기종기 모여 있어 시간상으로 매우 편리한 도시이다. 그래서 하루 동안 할 수 있는 일이 참 많다. 한마디로 이곳 후쿠오카는 '굉장히 살기 좋은 도시'다.

또 다른 시각에서 보면 후쿠오카는 기업이 테스트마켓으로 첫 손에 꼽는 도시다. 적당히 싸고 질도 나쁘지 않은 문화에 소비자가 익숙한 탓에 평가 잣대가 까다롭기 때문이다. 전국적 기업 중에는 후쿠오카에서 시작해 현재 유명 대기업으로 성장한 부동산 기업도 많다. 그뿐인가? 여기서는 창업 비용도 적게 든다. 독자적인 문화가 발달해 있어 창작자의 층이 두껍고 멋을 추구하는 문화가 뿌리내렸

다는 점도 특기할 만하다. 이런 점들을 종합해 볼 때 처음 사업을 시작하는 장소로 후쿠오카는 절대 나쁘지 않은 선택지였다.

최근 우리 후쿠오카R부동산은 시내 중심부의 중고 아파트와 게야 해변의 단독주택을 오가는 세컨드하우스살이를 열심히 제안하고 있다. 도시와 자연을 모두 즐길 수 있는 데다가 시내의 중고 아파트 매입, 해변의 단독주택 건축에 드는 비용도 도쿄와 비교할 때 반 정도면 충분하다. 사실 나도 바다 가까이에 우리 회사가 분양한 대지를 매입해 집을 짓고 있다. 시내 아파트와 이 집 건축에 융통한 대출금 상환액은 매달 10만 엔을 조금 넘는다. 이 정도면 대단히 만족스러운 수준이라 생각한다.

[후쿠오카R부동산 운영자 혼다 유이치(本田雄一)/ 주식회사 DMX 대표이사]

서퍼용 주택에서
'마을 만들기'까지

보소R부동산 www.realbosoestate.jp

보소의 바다에 뛰어들어 파도에 몸을 맡긴다. 물속에서는 수평선과 일출이 백사장에서보다 훨씬 아름답게 보인다. 그리고 광활한 바다와 나의 존재감을 느낄 수 있다. 나는 서핑이 좋아 파도를 찾아서 보소로 왔다. 보소는 자연경관이 뛰어나고 생선도 맛있으며 사람들도 푸근하다. 그래서 금세 보소의 포로가 되었다.

외국계 부동산회사에 다니던 나는 평일에는 도쿄에서 죽어라하고 일만 했다. 주말만큼은 이곳에서 지내고 싶어서 임대물건을 찾아보았다. 그런데 도쿄와 다를 바 없는 공간구조, 판에 박은 듯한 아파트밖에 없었다. 빈집은 많았지만, 가슴을 뛰게 하는 집은 없었던 것이다. '조금 더 재미있는 물건, 예를 들어 서퍼를 위한 집이 있으면 얼마나 좋을까?' 하는 생각이 들었다.

그래서 땅을 사서 직접 집을 짓기로 했다. 땅값이 싼 보소라면 가능한 일이었다. 머릿속에 그리던 서퍼를 위한 임대물건을 당장 기획했다. 바로 '파도타기 연립주택'(206쪽)이다. 완공 기념 오픈 하우스 때는 도쿄에서 80명이 넘는 고객이 방문했다. 그걸 보니 이 물건의 잠재력이 실감 나게 다가왔다. 그 후 보소의 매력에 흠뻑 빠진 나는 회사를 그만두고 부동산회사 밤블릭을 차렸다.

요즘 도쿄와 보소를 무척 자주 오간다. 세컨드하우스살이에 푹 빠진 탓이다.

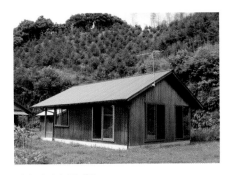

뒷산 레시피 (별채!)

▼ 아이콘: 호젓해요, 땅이 좋아요, 수목이 빽빽해요, 은신처 느낌
▼ 소재지: 지바현 가쓰우라(勝浦)시 시로키(白木) ▼ 면적: 53.5
㎡+데크 7.25㎡ ▼ 교통: JR 소토보센 가쓰우라역에서 약 6.2km

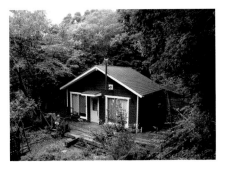

산 좋고 물 좋고

▼ 아이콘: 반려동물, 호젓해요, 수목이 빽빽해요, 은신처 느낌 ▼
소재지: 지바현 이스미시 가미오키(神置) ▼ 면적: 31㎡ ▼ 교통:
JR 소토보센 다이토역에서 약 6.2km

바다를 좋아하는 모든 이에게

▼ 아이콘: 반려동물, 파도 최고, 바다까지 걸어갈 수 있어요, 조망
GOOD ▼ 소재지: 지바현 조세군 이치노미야마치 이치노미야 ▼
면적: A 유형 58.68㎡, B/C 유형 55.39㎡ ▼ 교통: JR 소토보센
가즈사이치노미야역에서 2.6km

캐나디안 카누

▼ 아이콘: 반려동물, 입지 최고, 땅이 좋아요, 수목이 빽빽해요, 조
망GOOD, 은신처 느낌 ▼ 소재지: 지바현 이스미시 미사키초(岬
町) 에노키사와(榎沢) ▼ 면적: 1408㎡(약 426평) ▼ 교통: JR 소
토보센 다이토역에서 1.5km

내 회사를 차리고 얼마 지나지 않아 도쿄R부동산의 디렉터인 바바 씨, 요시자토 씨와 만날 기회가 있었다. 그들은 마침 '도쿄R부동산 릴랙스'를 시작한 터라 보소에 대한 관심이 컸다. 처음부터 시각과 감각이 비슷했던 우리는 한바탕 마시고 흥이 오르자 '보소에 R부동산을 만들자'고 의기투합했다. 2008년 7월, 우리가 만난 지 반년 만에 보소R부동산은 문을 열었다.

보소는 도쿄에서 1시간 반 정도면 올 수 있다. 가즈사이치노미야역에서 특급을 타면 도쿄역까지 1시간밖에 안 걸린다. 도쿄까지 충분히 출퇴근이 가능하다. 서핑에 안성맞춤인 소토보의 거친 바다, 야경이 아름다운 건너편 우치보(內房)의 잔잔한 바다, 신선한 어패류, 질 좋은 농산물과 넓은 대지, 그리고 곳곳에 숨은 맛집과 따뜻한 사람들. 슬로우 라이프를 즐기는 전원생활도 아니고 리조트도 아니다. 그 적당한 편안함이 보소의 매력이다.

물건의 가격도 적당하다. 바다가 보이는 $50m^2$ 넘는 임대물건을 월 6만 엔에 빌릴 수가 있다. 개성 넘치는 물건도 많이 발굴했다. 카누를 타면 바로 강으로 나갈 수 있는 토지, 1930년대 분위기를 물씬 풍기는 오래된 살림집, 바다에서 조금만 떨어지면 산속 통나무집도 있다.

우리는 중개만 하는 것이 아니라 그 땅을 활용해 어떤 재미있는 가능성을 끌어낼 수 있을지 고객과 함께 고민한다. 예를 들어 보소에는 천연효모 빵집, 매크로바이오틱(macrobiotic)* 레스토랑 등 특

* 식품을 있는 그대로 섭취하여 음식 고유의 영양을 얻는 방식으로 뿌리부터 껍질까지 통째로 먹는다. '전체식'이라고도 부른다. 장수식사법으로 일본에서 인기가 높다.

화된 가게가 많다. 땅값이 싸니까 독립점포를 개업하기 쉬운 것이다. 이 지역이라면 선택하기에 따라 누구나 일인자가 될 수 있다. 게다가 지금은 인터넷 정보 시대다. 매력있는 곳이라면 사람들은 전국 어디라도 달려간다. 도쿄 사람들이 이곳을 가깝게 여기는 게 조금도 이상하지 않다.

요즘 우리는 '마을 만들기' 프로젝트를 시작했다. 이치노미야의 땅을 분양해서 공통의 디자인 지침에 따라 느슨하게 토지를 공유하는 단독주택군을 조성할 예정이다. 땅은 12개 구획으로 분양하고 일부는 3주 만에 소진되었다. 매입자는 모두 도쿄에서 왔고, 세컨드하우스살이를 생각하는 사람이 많았다.

인구는 줄고, 빈집은 늘고 있는 시대다. 소유 개념과 욕구는 조금씩 옅어지고 있다. 오히려 누구와 어떤 환경에서 무슨 이야기를 하고 무엇을 먹는지, 어떤 시간을 보내는지가 훨씬 중요하다. 다양한 라이프스타일을 고려할 때 보소R부동산을 떠올려 준다면 좋겠다.

[보소R부동산 운영자 사사키 마코토(佐々木真)/ 주식회사 밤블릭 대표]

자연과
공존하는 삶

이나무라가사키R부동산 www.realinamuraestate.jp

도심에서 집을 구하러 다니다가 문득 강가나 공원 옆, 하다못해 지붕 낮은 조용한 주택가에 살고 싶다는 생각을 한 적이 있다. 대도시에서 얻은 피로감을 그렇게 해서라도 풀고 싶었던 것 같다. 그러면서 '바다나 산 가까이에 살면서 도심으로 출퇴근하는' 모습을 상상했다. 순간적으로 든 생각이었다. 당장 지도와 전철 노선도를 펼쳐 가나가와현의 쇼난에서 살면 어떨지를 따져봤다.

나는 결국 쇼난 바로 옆에 있는 가마쿠라로 이주했고, 올해로 11년째가 된다. 퇴근길에 전철이 가마쿠라역에 도착하고 문이 열리면 안으로 불어 드는 공기에서는 옅은 바다 내음이 난다. 그뿐 아니다. 한적한 동네, 희미한 파도 소리, 동네를 둘러싸듯 늘어선 산줄기…… 이제는 그런 것들이 그 무엇과도 바꿀 수 없는 소중한 일상이 되었다.

'사람들이 왜 여기서 살 생각을 안 하는가?' 나는 궁금하기 짝이 없다. 짐작건대 '아직 몰라서'가 가장 큰 이유일 것 같다. 그리도 도쿄 도심이 모든 것을 완벽하게 갖추고 있으니 물리적 거리, 또는 통근시간에 대해 괜한 오해를 할 수도 있을 것 같다. 하지만 붐비는 전철을 질색하고 지극히 게으른 나 같은 사람도 충분히 즐기며 살고

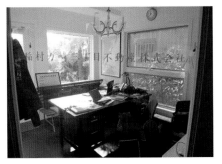

이나무라가사키R부동산을 운영하는 이나무라가사키 산초메(三丁目) 부동산주식회사

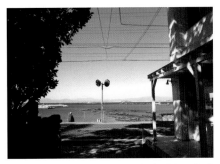

하야마신나세(葉山真名瀬)에서 바라본 바다, 에노시마(江の島), 후지산.

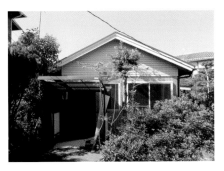

이상과 현실의 간극

▼ 아이콘: 빈티지, 반려동물, 정원, 도심 60분 ▼ 소재지: 가나가와현 후지사와(藤沢)시 구게누마후지가야(鵠沼藤が谷) ▼ 면적: 80㎡ ▼ 교통: 에노시마덴테쓰센(江の島電鉄線) 구게누마역에서 도보 6분

INSIDER

▼ 아이콘: 빈티지, 자동차OK, 바다까지 5분, 바다 조망, 에노시마/후지산, 옥상/발코니 ▼ 소재지: 가나가와현 즈시(逗子)시 사쿠라야마(桜山) ▼ 면적: 78.81㎡ ▼ 교통: 게힌큐코센 신즈시(新逗子)역에서 도보 18분

이나무라 고원

▼ 아이콘: 빈티지, 바다까지 5분, 바다 조망, 정원, 아메리카너구리 조심, 산/계단 ▼ 소재지: 가나가와현 가마쿠라시 이나무라가사키 ▼ 면적: 90.75㎡ ▼ 교통: 에노시마덴테쓰센 이나무라가사키역에서 도보 5분

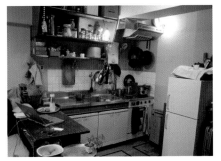

네 번째 주자 모집

▼ 아이콘: 빈티지, 열차 선로 옆, 도심 60분, 옥상/발코니 ▼ 소재지: 가나가와현 후지사와시 구게누마이시가미(鵠沼石上) ▼ 면적: 48.78㎡ ▼ 교통: JR 도카이도센(東海道線) 후지사와역에서 도보 5분

있다. 이 경험을 많은 도시인에게 전하고 싶다. 이것이 바로 내가 부동산을 시작하게 된 계기다.

나는 이사를 많이 다녔다. 가마쿠라에서도 다섯 번이나 집을 옮겼다. 그런데 어느 날, 이렇게 이사를 자주 다니는데 같은 업자에게 두 번 의뢰한 적은 한 번도 없다는 사실을 깨달았다. 물론 물건을 중심으로 계약을 했고, 부동산 업자는 중개만 했을 뿐, 중심 역할을 하지는 않았다고 하면 그 말도 맞다. 하지만 이 업계에서는 업자 대부분이 정보를 공유한다. 그래서 생각했다. '고객이 단골 부동산을 매개로 물건을 고르는 방법은 없을까? 자꾸 찾아가고 싶은 부동산이 있으면 좋을 텐데!' 하는 것이었다.

솔직히 요즘 사람들은 시가지 경관에 대한 감각이 둔하다고 느낄 때가 많다. 에도도쿄박물관에 가 보면 에도시대의 거리가 디오라마로 재현되어 있다. 저층의 검은 기와집이 운하를 따라 질서정연하게 늘어서 있는 모습은 참으로 아름답다. 도로의 서쪽으로 후지산이 보이는 배치였던 것 같다.

전원이 펼쳐진 농촌 풍경은 지금도 아름답다. 자연을 있는 그대로 삶 속에 받아들였던 이들의 후손은 지금 오로지 효율만을 추구한다. 물론 자본주의를 무시하고 녹지 보전이나 개발 반대만을 외치는 행위는 망상에 불과하다는 것도 안다. 혼자 해결할 수 있는 문제도 아니다. 이런저런 이유로 나는 부동산을 열기로 했다. 어찌 됐건 나의 열일곱 번째 창업은 그렇게 시작되었다.

[이나무라가사키R부동산 운영자 후지이 다케유키(藤井健之)/
이나무라가사키 산초메 부동산주식회사]

지방 도시의 실험,
공간 재생과 인구 변화

야마가타R부동산 Ltd. www.realyamagataestate.jp

야마가타R부동산은 R부동산 중에서도 특별한 실험으로 평가받는다. 운영 주체가 대학이기 때문이다. 도호쿠(東北)예술공과대학의 건축환경디자인학과는 교육의 일환이자 대학과 지역사회의 소통수단으로 이 실험을 시작했다. 지역 R부동산은 후쿠오카와 가나자와에도 있지만, 야마가타의 경우는 결정적으로 다른 점이 있다. 부동산 중개 사이트가 아니라 이 지역의 라이프스타일, 이 지역을 즐기는 방법을 보여주는 미디어로 특화되려는 것이다.

이런 방향성을 표방한 데는 두 가지 이유가 있다. 우선 대학이 주체이므로 부동산업체를 운영할 수 없고, 빈 물건이 인구에 비해 너무 많았기 때문이다. 처음에는 다른 R부동산과 똑같이 학생들과 함께 '매력적인 빈 물건'을 발견하려 했다. 하지만 한 달 후, 시가지의 빈 물건을 표시한 주택지도를 보고 일동은 경악했다.

"시가지 전체가 다 비었잖아!"

지방 도시의 현실이 뚜렷이 드러났다. 그 순간 야마가타R부동산의 지향점은 확실해졌다. 이 지역 주민에게 새로운 삶을 제안하고, 교류인구를 늘리는 동력원이 되어야 한다는 것이었다.

전국의 상점가가 공동화(空洞化)로 신음하고 있다. 다양한 활성

화 방안이 제시되고 있지만, 성공 사례는 무척 드물다. 상업지역이라고 해서 재생의 계기를 상업에서만 찾기 때문이 아닐까?

야마가타R부동산은 시가지를 '사람이 사는' 지역으로 재조명하려 했다. 학생들에게 '교외에 살고 싶은지, 시가지에 살고 싶은지'를 물은 결과, '술집과 아르바이트 직장이 가까운 시가지에 살면 좋겠지만, 주거 공간이 없다'는 대답이 돌아왔다. 시가지를 둘러보면 빈 물건은 많았다. 문제는 그 물건들이 주거용이 아니라 상가나 업무용이라는 점이었다. 핵심은 수요와 공급의 부조화. 교류인구가 늘지 않는 일부 원인도 여기에 있을 가능성이 컸다.

그래서 움직였다. 어차피 비어 있으니 대학생이나 청년들에게 싼값에 빌려주겠다는 뜻있는 건물주가 있으리라 생각했다. 다들 젊은 이들이 돌아오기를 바라니까 말이다. 게다가 빈 물건을 갤러리나 점포로 개조하고 싶지만, 초기 비용과 보증금이 부담스러워 이러지도 저러지도 못하는 사람이 많았다. (이건 전국 어디나 마찬가지다)

일단 야마가타R부동산 팀은 문을 닫은 낡은 료칸을 이용해 레지던시 프로그램*을 마련하고, 장기투숙형 숙박시설과 학생들이 운영하는 갤러리를 만들기로 했다. 료칸의 주인을 찾아가 일부러 프레젠테이션을 하고, 예산이 모자라 지역 은행을 대상으로 한 사업설명회도 열었다. 지방 도시는 뭐든 복잡하지 않다는 것이 강점이라면 강점이다. 우리는 순식간에 승인을 받아냈고 그 다음 달에 공사를 시작했다. 절차나 과정이 복잡하지 않으니 관계자가 적고, 그래서 결과도 빠르게 얻을 수 있었다.

* 영어로는 Artist-in-Residence. 예술가들에게 일정 기간 동안 거주 및 전시 공간, 작업실 등을 지원하여 창작을 돕는 사업을 말한다.

페업한 시내 료칸을 레지던시 프로그램 및 카페로 이용 중이다.

디자인부터 공사까지 학생들이 직접 맡아 료칸을 재단장했다.

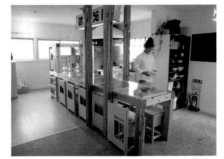

주방과 식당은 입주자들이 공유하는 공간이다. 어떤 청춘 드라마
가 펼쳐질까?

　　지금 학생들은 낡은 료칸에서 벽에 페인트를 칠하고 있다. 자신들이 쓸 공간을 스스로 꾸미고, 나아가 지역사회에 뿌리내리게 하고 싶은 것이다. 이 움직임은 금세 화제를 불렀다. 최근에는 '우리 건물도 비어 있는데 방법이 없겠냐?'는 상담이 늘고 있다. '어차피 비었으니 실험적으로 어떤 용도로든 써 달라'는 통 큰 의뢰도 있다. 이래서 지방이 좋다.

　　세상 모든 것이 단숨에 변하지는 않는다. 작은 변화가 하나하나 쌓이면, 언젠가는 점이 모여 면을 이루는 흐름이 되지 않을까? 잠들어 있는 자산이 많다. 지방 도시를 위한 작은 실천은 시작되었다.

<div align="right">[바바 마사타카]</div>

원상 복구 개념을 의심하라!

R부동산의
라이트 리노베이션
서비스

디자이너에게 의뢰할 정도는 아니지만
동네 시공업자는 불안한 분 상담해 드립니다!

R부동산이 정의 내린 '새로운 원상'

"이 희한한 벽지, 차라리 바르지 말지……." 이런 얘기를 할 수밖에 없는 건 이상한 관습, '원상 복구' 때문이다. 원상 복구란 세입자가 물건을 비워줄 때 원래대로 되돌려 놓고 나가는 행위로, 새로 입주하는 세입자는 마음에 들지 않는다고 함부로 고칠 수도 없다. 그러니 실제로는 돈 낭비인 경우가 다반사다.

이런 악습을 없애기 위해 R부동산은 계약서에 '새로운 원상'이란 개념을 넣고, 임대물건이라 할지라도 사용자가 취향대로 내부 수리를 할 수 있게 한다. '새로운 원상'은 소유주와 합의하에 정하는데 건물을 비워줄 때 '양호한 상태'로 돌려주기만 하면 된다는 의미다. 소유주와 세입자 모두 불필요한 과정을 거치지 않아도 되니 피차 이득이다. 당연한 것 같지만, 지금까지 상식은 그렇지 않았다.

가치를 올리기 위한 제안

R부동산에서는 사용자가 자유롭게 자기표현을 할 수 있는 공간이 인기다. 예를 들면 '노출 천장, 심플한 흰 벽, 노출콘크리트 바닥에 라이팅 덕트' 같은 식이다. 기존의 원상 복구는 문제 있는 부분도 그대로, 질이 떨어지더라도 원래대로 되돌려 놓는 행위가 중요했다. 그래서 물건의 가치를 오히려 떨어뜨리는 일도 많았다. 그렇다면 원상 복구는 낭비다. 우리는 그런 낭비를 없애고 싶었다.

그래서 어떻게 디자인하면 고객의 니즈에 부응할 수 있을지를 미리 파악해 조정하는 과정을 거친다. 무조건 공사를 벌이는 것이 아니라, 공간에 대한 작은 아이디어와 업자 간 코디네이션, 공사 발주 노하우로 충분히 가능한 일이다. 과한 디자인보다는 힘을 뺀 심플한 공간을 공급하려 한다. 게다가 우리는 그런 물건에 맞는 고객을 중개할 능력도 있다.

R부동산은 가벼운 수리를 지원한다

요즘은 셀프 인테리어에 도전하려는 사람이 많다. 그들은 하나같이 '생각은 있는데 디자이너에게 의뢰할 정도는 아니고, 그렇다고 동네 업자에게 맡기기는 불안하다'는 고민을 안고 있다. 게다가 애초에 아는 업자도 없다. R부동산은 그런 고객들을 도울 수 있는 창구와 서비스를 마련 중이다. '라이트 리노베이션 컨설팅'이라고 할 수 있다.

우리에게는 어떻게 하면 적정 금액으로 공사를 할 수 있는지, 어

떤 자재가 좋은지, 그 자재는 어디서 구할 수 있는지, 그리고 공사업자는 누가 좋을지에 관한 노하우가 있다. 대단한 디자인이나 세밀한 설계를 하는 것도 아니다. 다만 약간의 지식과 노하우를 제공해 고객이 안심하고 조금 더 다양한 디자인을 즐길 수 있게 하는 것이다. 고객으로서는 '이거 바가지 아닐까?'하고 의심에 의심을 거듭하는 것보다 훨씬 기분 좋은 과정이다. 사실 이 서비스는 R부동산의 멤버들도 원하던 바였다.

R부동산의 라이트 리노베이션 서비스가 만들어낸 공간

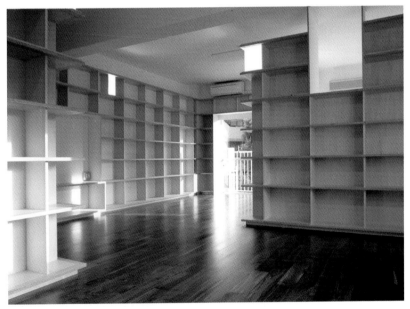

사방을 책장으로 꾸미고 싶다는 요구를 실현한 집

도쿄 아카바네(赤羽)의 아파트. 무인양품과 협업했다.

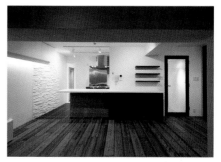

아자부(麻布)의 아파트. 바를 닮은 주방과 순환동선이 특징이다.

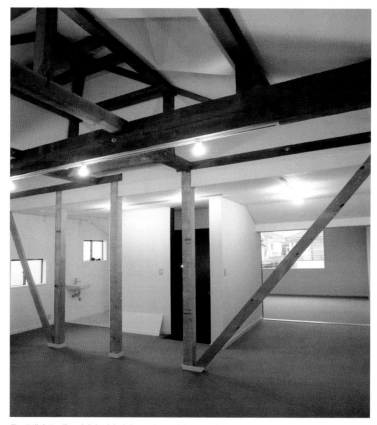

목조주택의 구조를 보강했다. 벽과 천장은 그대로 두면서도 새 공간을 만들었다 .

R부동산의
물건 재생법

R부동산 방식으로 접근하면
당신의 물건도 매력적으로 변할 수 있다

R부동산은 물건을 발굴하기만 하는 회사는 아니다. 가능성이 숨어 있는 물건을 디자인하고, 매력적으로 변화시켜서 고객을 모아 공실을 채운다. 물건의 재생 기획과 실행까지 맡는 것이다.

평소에 많은 고객을 만난다는 점은 R부동산의 최대 특징이다. '지금 어떤 사람들이 어떤 물건을 원하는지' 손바닥 들여다보듯 훤히 꿰고 있다. 그러나 가려운 곳을 긁어줄 물건이 시장에 반드시 있으라는 법은 없다.

아쉽게도 공급자의 논리, 디자이너의 에고가 지나치게 강한 경우가 많아 안타깝다. 그런 물건은 한순간 반짝였다 사라질 뿐 금세 시대의 흐름에 뒤처지게 된다. 부동산은 패션과 달라서 금방 바꿀 수가 없다. 현대인들은 그 점에 민감하다. 필요한 것은 '거주자의 눈높이'라고 생각한다.

물건 소유주에게 "이런 물건이 있으면 좋을 텐데"라는 이야기를 하면 "그럼 만들어주세요"라는 말을 자주 듣는다. 그래서 R부동

산은 요즘 물건을 재생하는 데 공을 들이고 있다.

소유주는 누군가가 전 과정을 책임지고 처리해주면 편하고 안심할 수 있을 것이다. '기획→설계 및 디자인→공사감리→임대료 설정→고객 모집→계약 등의 번거로운 업무→계약 종료후 다시 모집'하는 것이다.

새삼 R부동산 사이트의 독자가 많아 든든하다는 생각이 든다. 지난 시간 동안 우리는 감각적인 물건에는 남다른 감각의 고객이 반드시 반응한다는 것을 깨달았다.

우리는 실로 다양한 규모의 물건을 취급했다. 원룸 하나를 리노베이션 한 적도 있고 건물 한 동을 통째 기획, 시행한 적도 있다. 아직까지 공실을 거의 만들지 않았다는 것은 자랑거리다.

돈을 들인다고 매력적인 물건이 되는 것은 아니다. 오히려 돈을 잘못 쓰면 있던 세입자도 빠져나간다. 지혜를 모으고 아이디어와 궁리를 짜내면 그 노력은 공간에 배어 나오는 법이다.

사람들이 어떤 공간을 찾고 어떤 기능을 원하는지, 매일 직접 느끼고 제공하는 일은 부동산 중개의 기본이다. 지금까지 부동산은 그 일에 최선을 다하지 않았던 측면이 있다. 그게 아니라면 공급자의 시각으로 세상을 보았기 때문일 수도 있다. 그런 의미에서도 우리는 단순히 물건을 찾는 단계를 넘어 매력적인 물건을 만들어 가고자 한다.

물건 재생을 위한 기획·시공 사례 4건

변두리 낡은 기숙사에서
바이커를 위한 아파트로

역에서 멀다는 점이 최대 약점이었지만, 그 점을 역이용한 사례다. 오토바이 운전자들을 노린 것이다. 어느 날 R부동산 사이트의 검색 결과를 살피다가 우리는 놀라운 사실을 발견했다. '바이크'의 검색 횟수가 예상외로 많았던 것이다. 도심에 대형 오토바이 주차가 곤란한 사람들이 그렇게 많다는 사실은 그때 처음 알았다. 그래서 처치 곤란으로 골치를 썩이던 낡은 변두리 기숙사를 바이커를 위한 개러지 하우스로 재생시키기로 했다. 결과는 상상을 뛰어넘어, 만실을 기록했다. (히가시오지마(東大島)역에서 도보 20분)

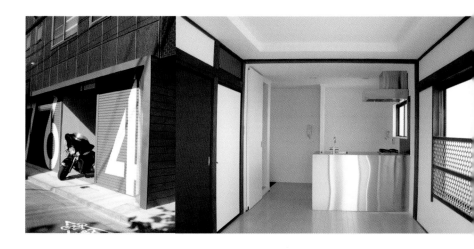

도매상가의 소규모
빌딩을 SOHO로 재생

　도쿄라 해도 도매상가의 작은 빌딩에는 공실이 많다. 예전에는 창고 겸 주거 공간으로 쓰였지만, 지금은 다들 교외로 빠져나갔기 때문이다. 이 물건은 텅 빈 공간의 특징을 살리면서 작은 샤워 부스를 붙여 SOHO로 개조한 사례다. 대형 원룸에 간단한 수전설비가 붙은 형태라 보면 된다. 천장과 바닥은 노출해 비용을 많이 들이지 않았다. 그래도 창작자들은 이런 중성적인 공간을 좋아한다. 직접 꾸밀 여지가 있기 때문이다. R부동산의 인기 물건으로 꼽힌다. (고텐마초역에서 5분)

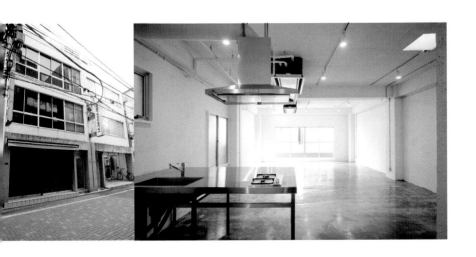

평범한 사무실을
유일무이의 아파트로

입지 조건이 애매하고, 너무 평범한 사무실이라 공실이 많았다.
그런데 벽 너머로 이국적인 풍경이 감춰져 있을 줄이야……. 벽을 허
물어 창을 낸 뒤 주거로 용도를 변경하고, 옥상에는 데크와 노천탕
을 설치했다. 사무실로는 매력이 없었지만, 주거로 바뀌자 엄청난 조
망권을 갖춘 고급 아파트로 몸값이 상승했다. 결국, 모 대형 부동산
기업과 협업으로 이 물건은 REIT(부동산투자신탁)에 매각되었다.
가끔 R부동산도 이런 화려한 실적을 남긴다. (몬젠나카초(門前仲町)
역에서 도보 7분)

녹지와 다채로운
공간이 자랑인 신축 아파트

R부동산이 중고 물건만 취급하는 것은 아니다. 신축 프로젝트에도 촉각을 세우고 있다. 니혼바시 고부나초(小舟町)에 있는 이 물건은 최상층에 건물주가 살고 아래층은 임대로 내놓았다. 우리가 토지 매입부터 기획, 설계, 세입자 모집까지 전 과정을 맡아 진행하였다. 공원 옆이라는 입지 덕에, 녹지에 손닿을 것 같은 테라스가 특징이다. (미쓰코시마에역에서 도보 6분)

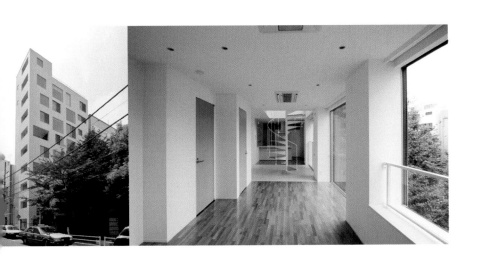

간절히 원하는
공간을 만나기 위해
R부동산은
무엇을 해야 하는가

바바 마사타카
도쿄R부동산 · 주식회사 Open A 대표

도쿄R부동산은 처음에 낡은 물건만 소개하는 특이한 사이트에 불과했다. 지금은 숨은 보석을 발견하는 '엔진'으로 성장했다. 사람들이 새로운 시각으로 물건을 평가하는 우리 방식에 공감해 준 덕이다.

우리는 줄곧 보물찾기 놀이를 하듯 도쿄를 돌아다녔다. 그러다가 도쿄 이외의 지역에서 우리와 비슷한 감성을 가진 사람들을 만났다. 가나자와, 후쿠오카, 보소, 이나무라가사키, 그리고 야마가타다. "왜 이 지역이냐?"라고 묻는 사람도 있었지만, 딱히 전략적인 의미가 있지는 않았다. 그저 매력적인 사람들과 물건이 그곳에 있었을 뿐이다.

2010년 2월 현재 도쿄R부동산의 월간 페이지뷰는 약 300만, 매일진 회원은 약 3만 명이다. 구글에서 '부동산'으로 검색하면 중요 단어 10개 중에 포함된다. 틈새라고 생각했던 영역이 의외로 틈새가 아닐 수도 있다는 생각이 들기 시작했다.

공간을 스스로 선택하고, 만들고, 사용하고, 즐기는 행위는 원래 자유롭고 근원적인 행위였을 것이다. 그런데 부동산 업계는 묘한 시스템을 만들어 자본의 논리에 따르고 있다. 물건은 조건으로만 평가되고, 보이지 않는 분위기나 정서는 뒷전이다. R부동산의 멤버들은 그 부자연스러움을 해소하기 위해 공간을 찾고, 사이트에 올리고, 고객에게 제공한다. 연하장 등의 기회를 통해 '좋은 집에 살고 있습니다. 고맙습니다' 같은 인사를 들으면 얼마나 기쁜지 모른다.

하다 보니 온갖 문제점과 고민도 따라왔다. '라이트 리노베이션 서비스'나 '물건 재생' 등은 현실적 니즈에서 탄생한 새로운 움직임이다. R부동산은 궁극적으로 우리 자신이 살고 싶고, 일하고 싶은 공간을 우리 손으로 능동적으로 만들 수 있는 환경을 추구한다. 그러려면 물건을 찾기만 해서는 안 되며, 서비스와 시스템을 갖춰야 한다는 것도 알게 되었다. 아무래도 R부동산의 다음 도전이 될 거 같다.

이 책의 원고를 다시 읽어보니, 사람들이 공간을 즐기는 방식이나 감성이 대단히 빠르게 발전했다는 느낌이 든다. 전에 중개했던 물건을 취재차 방문했더니 못 알아볼 정도로 변화가 생긴 곳도 있었다. 사는 이의 체취가 배어든 물건은 다양한 매력을 뿜어낸다. 그곳에는 생생한 삶의 현장이 있다. 바쁜 일상 중에도 이 책의 취재에 협력해 주신 분들께 이 자리를 빌려 감사 인사를 전한다.

여러분 고맙습니다. 간절히 원하는 공간을 만나기 위해 R부동산은 앞으로도 도시를 누비고 다니겠습니다.

도쿄R부동산의 '핫'한 물건

도쿄R부동산에는 한번 보면 잊을 수 없는 특징과 분위기를 가진 물건을 구분 짓는 평가 팀이 있다. 그 이름도 '도쿄R부동산 핫한 물건 팀'. 2008년 1월부터 2010년 1월 사이에 도쿄R부동산 사이트에 올린 물건 중에서 '핫한 물건 팀'이 엄선한 스물여덟 개 물건을 소개한다.

※물건들은 '주거', '업무', '주거·업무'로 카테고리를 나누었다. 임대료, 매매가는 명시할 수 없으나, 각 카테고리 안에서는 가격이 저렴한 순으로 나열했다.

[주거] 재키의 공방 part3

'혼자 작업하는 목수 재키' 시리즈 제3탄. 목공 및 보드
시공, 내장 및 설비를 건드릴 때는 무조건 상담하고, 내
용에 따라 원상 복구가 면제된다고 한다. 공방으로 쓰라
고 번화가에서 떨어진 곳에 지은 물건이지만, 전혀 다른
용도로 쓴다 해도 대환영. 샤워실, 주방이 있어서 주거로
쓸 수 있다. (물건 게재일: 2009년 5월 3일)

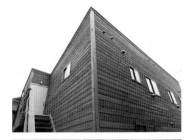

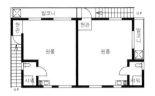

▼ 소재지: 도쿄도 마치다(町田)시 오노지마치(小野路町)
▼ 면적: 30㎡

[주거] 요가 모던

첫눈에 혹 반했다. 지극히 평범한 주택가의 느슨한 환경
을 뚫고 툭 튀어나온 듯한 긴장감 있는 실루엣! 공용부
도 멋지다. 배관, 우편함, 아파트 안내도에서 손잡이 하
나까지 모조리 감탄을 자아낸다. 1층 입구에 막 자란 수
목도 왠지 잘 어울리는 느낌이다. 실내도 훌륭하다. 한
가지 흠은 좁다는 것. (물건 게재일: 2009년 7월 25일)

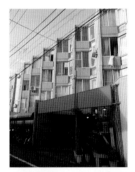

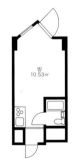

▼ 소재지: 도쿄도 세타가야구 요가(用賀)
▼ 면적: 16.6㎡

[주거] 21세기형 공동주택

공용 현관 문을 열면 색색의 상자가 시선을 끈다. 알고 보니 각 집의 신발장이다. 하기야 옛날 공동주택(하숙 포함)은 공용 현관에서 벗은 신을 신발장에 넣고 각자 방으로 들어갔지……. 오래된 이 집을 이케다 유키에(池田雪絵) 건축설계사무소가 리노베이션을 했다. 실내는 눈부신 화이트. 현관이 공용이라 집집이 현관, 복도가 따로 없어 그런지 표시된 면적을 의심할 정도로 넓게 느껴진다. (물건 게재일: 2009년 3월 16일)

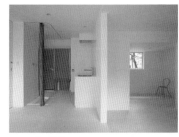

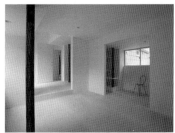

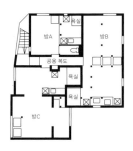

▼ 소재지: 도쿄도 나카노(中野)구 나카노(中野)
▼ 면적: 32.4㎡

[주거] Co-op Olympia의 검은 집

도쿄의 번화가 오모테산도(表参道)에 자리 잡은 아파트 Co-op Olympia 물건. 문을 열자마자 검은색이 시선을 사로잡는 가운데 창 밖에는 티끌 한 점 없는 녹색의 세계가 펼쳐져 있다. 현관에 들어서면 바로 있는 주방은 어둠의 세계인지라, 거실의 흰 여백과 바깥 풍경을 가득 담은 창이 마치 터널을 통과해 창공을 볼 때처럼 반갑게 다가온다. 감각적이고 세련된 연출이다. (물건 게재일: 2009년 2월 15일)

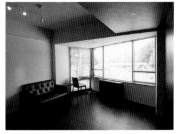

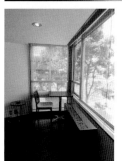

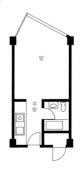

▼ 소재지: 도쿄도 시부야구 진구마에(神宮前)
▼ 면적: 27.54㎡

[주거] '게게게'가 떠오르는 숲속 나무집

묘지가 보여도 괜찮은 사람에게는 반가운 소식! 절과
인접한 목조건물로 건축년도는 알 수 없다. 절 부지 내
에 늘어선 묘비를 보면 요괴 만화《게게게의 키타로》가
떠오르지만, 그 대신 푸르른 숲을 가까이 둘 수 있다. 대
형 액자를 닮은 창으로는 그림 같은 풍경이 펼쳐진다. 고
급 주택가 이미지가 강한 미나토구 안에서도, 노른자땅
에서 새소리 가득한 녹지를 매일 즐길 수 있는 건 묘지
옆이기 때문이다. 여러 측면에서 자랑거리가 많은 물건
이다. (물건 게재일: 2008년 10월 27일)

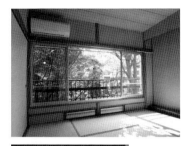

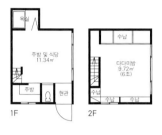

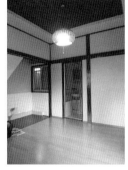

▼ 소재지: 도쿄도 미나토구 미나미아자부
▼ 면적: 32㎡

[주거] 숲속에 살다

굵은 벚나무와 온갖 수목으로 둘러싸인 정원이 코앞이
다. 자유롭게 드나들 수도 있다. 주위에 고층 건물이 없
어 공용 옥상에 올라가면 탁 트인 전망이 좋다. 오래된
건물이지만 힘하게 쓴 흔적이 없다. 방이 둘. 하나를 작
업 공간으로 쓴다면 낮에는 정원의 나뭇잎 사이로 비치
는 햇빛을 즐길 수 있겠다. (물건 게재일: 2010년 1월 15
일)

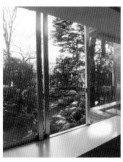

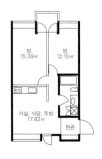

▼ 소재지: 도쿄도 오타구 덴엔초후(田園調布)
▼ 면적: 60.81㎡

[주거] 따끈따끈 햇빛 드는 집

11층 아파트의 9층. 주인이 내부를 수리해 살던 집이다. 중앙에 있던 벽을 터서 큰 원룸으로 만들었다. 북미산 소나무 자재를 바닥에 깔아 따뜻한 분위기를 자아낸다. 햇빛이 잘 드는 이 집의 성격에 딱 맞는 느낌이다. 특히 40㎡가 넘는 테라스는 넓기도 하거니와 전망이 아주 좋다. 따뜻한 날에는 테이블과 의자를 놓고 밖에서 식사해도 참 행복하겠다. (물건 게재일: 2009년 10월 30일)

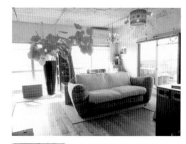

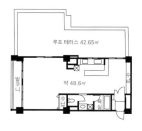

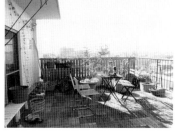

▼ 소재지: 도쿄도 나카노구 가미타카다(上高田)
▼ 면적: 56.06㎡

[주거] 담쟁이덩굴 집

담쟁이덩굴에 파묻힌 집을 쾌적한 주거 겸 사무실로 수리했다. 필요 없는 벽은 철거하고 기둥과 브레이스를 드러내자 공간이 훨씬 넓어졌다. 담쟁이가 가렸던 창을 되살리니 내부도 엄청나게 밝아졌다. 2층의 주방 공간에는 세 방향으로 창이 나 있어 각기 다른 경치를 볼 수 있다. (물건 게재일: 2009년 10월 14일)

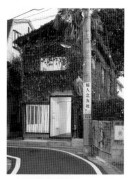

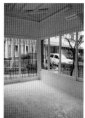

▼ 소재지: 도쿄도 도시마구 니시이케부쿠로(西池袋)
▼ 면적: 52㎡

[주거] 양조장이 테라스하우스로

일본민가재생리사이클협회 이사인 건물주가 아키타(秋田)현에 있던 양조장의 술 곳간(무려 1888년에 지어졌다 한다!)을 가마쿠라로 이축하였다. 양조장 건물이 점포로 쓰이는 예는 여럿 봤지만, 주거로 쓰인 사례는 처음 보았다. 위풍당당한 외관이 볼 만하다. 내부는 고재를 재활용한 복층 구조. 기본적으로 원자재 중 쓸 수 있는 것은 모조리 재활용했다 한다. 이 밖에도 곳곳에서 건물주의 정성이 느껴진다. 일단 와서 보시라. 장담컨대 끝내준다. (물건 게재일: 2009년 3월 24일)

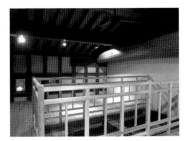

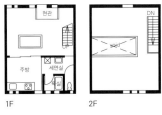

1F 2F

▼ 소재지: 가나가와현 가마쿠라시 오기가야쓰(扇が谷)
▼ 면적: 77.33㎡

[주거] 매화향 번지는 집

현관 앞에 매화나무를 심은 목조 단층집. 옛날 미닫이문이 멋스럽다. 지은 지 약 40년 된 가옥을 리노베이션한 물건으로 '목수를 잘 만난 덕'이라는 건물주의 말처럼 보통 솜씨로 지어진 집이 아니다. 만듦새 하나하나가 장인 정신의 발로다. '오래되었어도 남겨야 할 멋'과 현대 생활에 필요한 기능성이 조화를 이룬 특별한 집이다. (물건 게재일: 2009년 10월 19일)

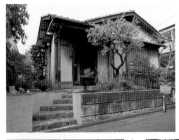

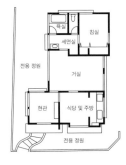

▼ 소재지: 도쿄도 스기나미(杉並)구 시모타카이도(下高井戸)
▼ 면적: 55㎡

[주거] 어른의 시간

이 물건의 주인은 처음부터 '주방에 서면 즐거운 집, 사람들이 모이는 집'을 원했다. 커다란 식탁에 술잔을 든 친구들이 둘러앉고, 집주인은 요리하며 그들과 어울린다. 프로젝터가 있으면 새하얀 벽을 스크린 삼아 영상을 즐길 수도 있을 것 같다. 조금은 어른스럽게! 차분한 시간을 보내고 싶다면 이 공간을 추천한다. (물건 게재일: 2009년 10월 1일)

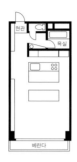

▼ 소재지: 도쿄도 미나토구 미타(三田)
▼ 면적: 48.3㎡

[주거] 사쿠라조수이 주택 -천장고 4m의 산속 오두막-

단독주택 두 개 동을 독립된 세 개의 구획으로 나누는 개조를 했다. 구획마다 독자적인 매력을 뿜어낸다는 점이 특징이다. A동 2층은 기둥이 삐죽삐죽 드러난 투박한 공간이다. 천장을 노출해 산속 오두막 같은 분위기를 강조하고, 단독주택에서 흔히 볼 수 없는 개방감 있는 공간으로 마무리했다. 독특한 공간에 살아 보는 것은 임대라서 가능한 경험이다. (물건 게재일: 2008년 11월 4일)

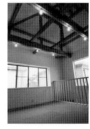

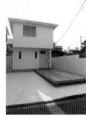

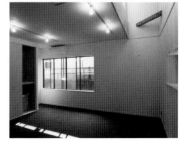

A동 B동
1F

▼ 소재지: 도쿄도 세타가야구 사쿠라조수이(桜上水) 고초메(5丁目)
▼ 면적: 93.09㎡

[주거] 뱃놀이

다다미방에 드러누워 불꽃놀이를 감상할 수 있으니 이 얼마나 호사스러운가? 특등 관람석이 따로 없다. 지척의 운하를 언제든 바라볼 수 있도록, 건축가와 수많은 대화를 거쳐 나온 공간구조다. 주방과 거실의 관계성도 좋다. 친구들 부르기에 딱 좋겠다고 생각했는데, 아니나 다를까 파티용 긴 테이블이 준비되어 있다. 뱃놀이 기분이 따로 없다! (물건 게재일: 2008년 5월 26일)

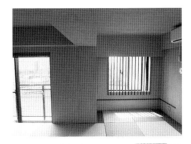

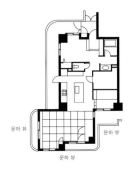

▼ 소재지: 도쿄도 주오구 쓰키시마(月島)
▼ 면적: 73.53㎡

[주거] 자연과 공생하는 건축

별장 터로 착각할 만한 풍성한 녹지에 웅장하면서도 디자인 감각이 뛰어난 단독주택이 서 있다. 특히 눈길을 끄는 것은 정원으로 이어지는 타원형 문이다. 문 위를 뒤덮은 담쟁이가 하루아침에 뻗지는 않았을 터. 시간의 중후함이 보란 듯이 드러난다. 내부도 외견과 비교해 전혀 손색이 없다. 수직 보이드 공간인 현관 홀을 비롯해 48.6㎡나 되는 거실, 테라스…… 곳곳에 감각이 넘친다. (물건 게재일: 2009년 10월 18일)

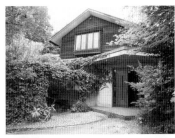

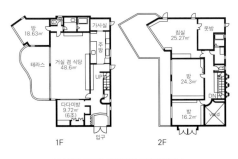

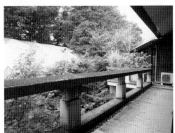

▼ 소재지: 도쿄도 세타가야구 하네기(羽根木)
▼ 면적: 234.88㎡

[업무] 새 사람을 찾습니다

"여기서 첫 사무실을 꾸린 사람들이 다 번성하면 좋겠어요!" 소유주의 바람대로 이 공간을 쓴 사람들은 다 잘 돼서 나갔다 한다. 젊은 창작자들을 위해 만든 셰어 오피스다. 현재 그래픽 디자이너, 영상 크리에이터, 웹 디자이너 등이 사용 중이다. 독립했다고 혼자 일해야 한다면 재미없지 않은가? 다른 이들과 공유하면서 즐겁게 일하고 싶은 사람(만)을 찾고 있다. (물건 게재일: 2009년 12월 8일)

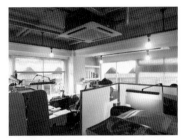

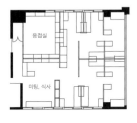

▼ 소재지: 도쿄도 신주쿠구 미나미모토마치(南元町)
▼ 면적: 3.05㎡

[업무] 골목 안 작은 공방

창고느낌의 단순한 공간을 찾는 이에게 좋은 소식이다. 시로카네의 조용한 골목에 7평짜리 공방이 나왔다. 역에서 좀 걷기는 하지만, 오토바이나 자전거 등을 이용하면 그런대로 편리하다. 실내는 전면에 흰 페인트를 발랐고, 철골과 배관이 노출되어 있어 창고느낌이 난다. 플래티나 거리로 나가 점심 겸 산책을 하다 보면 틀림없이 좋은 아이디어도 떠오를 듯! (물건 게재일: 2008년 5월 2일)

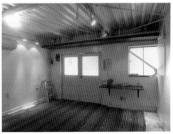

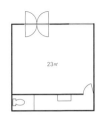

▼ 소재지: 도쿄도 미나토구 시로카네(白金)
▼ 면적: 23㎡

[업무]비밀의 작은 방

끝내준다! 아무에게도 알려주고 싶지 않을 만큼 멋지다. 파격적인 조형미로 유명한 '빌라 비앙카'의 최고층. 아니 정확히 말하면 최고층에서 하나 더 위, 펜트하우스가 있어야 할 곳에 비밀의 작은 방이 있었다. 방을 한 걸음만 나서면 공용공간의 유리 벽을 통해 넓은 옥상이 보인다. 다만, 옥상에 모습을 드러낸 온갖 콘크리트 조형에 간담이 서늘해질 수는 있다. 박력 있는 경치에 둘러싸여 살 수 있는 것도 어찌 보면 굉장한 경험이다. (물건 게재일: 2009년 11월 11일)

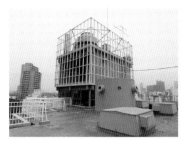

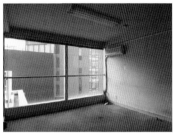

▼ 소재지: 도쿄도 시부야구 진구마에
▼ 면적: 11.59㎡

[업무]수수함이 감도는 곳

왠지 수수한 공간이다. 평범함을 거부하는 무언가가 곳곳에 느껴지기도 하지만 말이다. 뭘까, 이 매력은? 원래 교실로 쓰다가 수리한 물건이다. 입구를 들어서면 병원 또는 극장 접수대 같은 공간이 나온다. 1층은 이 접수대 뒤로 방이 하나, 2층은 거대한 공간이 통째 하나. 취향대로 쓸 수 있겠다. (물건 게재일: 2008년 8월 1일)

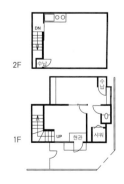

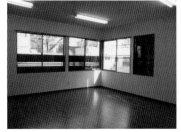

▼ 소재지: 도쿄도 스기나미구 고엔지미나미(高円寺南)
▼ 면적: 59.83㎡

[업무] 모토요요기 SOSO*

'이런 데서 일하고 싶다!' 보자마자 든 생각이다. 네모
반듯한 공간이라 가구 배치도 쉬운 구조에, 조명을 켜지
않았는데도 이렇게 밝다니 훌륭하지 않은가? 요요기우
에하라(代々木上原), 요요기공원(代々木公園), 요요기하
치만(代々木八幡) 세 권역에 둘러싸인 형세라 교통도 편
리하다. 작은 사무실을 찾는 사람이라면 '심 봤다!'를 외
칠지도 모른다. (물건 게재일: 2008년 6월 25일)
* SOSO는 'Small Office Suteki Office'의 약자. 'suteki'는
'매우 근사하다'라는 일본어 단어의 발음.

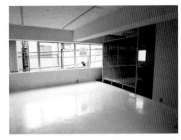

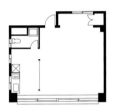

▼ 소재지: 도쿄도 시부야구 모토요요기초(元代々木町)
▼ 면적: 41.1㎡

[업무] 상상 속의 5미터

조립식이 아닌 철골구조, 창고느낌이 아닌 진짜 창고다.
이 물건에서 주목할 점은 2층 바닥이다. 두 개 층에 연
면적 119.24㎡이지만, 2층 바닥은 입주자가 원하면 자기
부담으로 헐어도 된다고 한다. 현재 천장고는 1층이 3m,
2층이 2m다. 면적이 반으로 줄면 약 59.62㎡에 천장고
5m의 공간이 만들어지겠다. 고칠 만하다! (물건 게재일:
2008년 6월 5일)

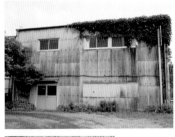

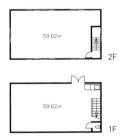

59.62㎡
2F

59.62㎡
1F

▼ 소재지: 도쿄도 도시마구 니시이케부쿠로
▼ 면적: 119.24㎡

[업무] 하쿠산의 초등학교를 닮은 사무실

한 동 전체를 리노베이션한 차분한 느낌의 업무용 빌딩. 작은 방(11㎡)부터 큰 방(76㎡)까지 6개 방이 있다. 카드 보안기가 달린 현관을 들어서자마자 신발장에서 실내화로 갈아 신는다. 어릴 적 학교가 떠올라 가슴이 두근거렸다. 실을 보니 초등학교 교실 같다. 천장고는 높은 곳이 3.3m로 상당한 개방감을 준다. 3면의 창으로 빛과 바람이 원 없이 들어온다. (물건 게재일: 2009년 6월 23일)

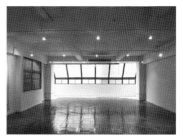

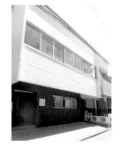

▼ 소재지: 도쿄도 분쿄구 하쿠산(白山)
▼ 면적: 76.51㎡

[업무] 귀여운 직육면체!

데구루루 구를 것만 같은 작고 귀여운 빌딩. 꼭 껴안고 싶은 이 사랑스러운 건물은 1961년에 한 모자 가게의 창고로 지어졌다. 당시의 분위기와 일부 특징을 남기면서 리노베이션하였다. 현재는 편리함에 상큼한 외관까지 갖춘 사무실로 재생했다. 한눈에 반할 이들이 많을 듯. 옥상에 나가면 신주쿠 교엔이 코앞이다. 잊지 말자. 옥상에서는 맥주가 최고다. (물건 게재일: 2008년 7월 6일)

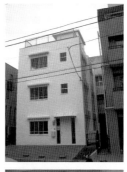

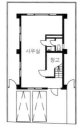

1F / 2F/3F

▼ 소재지: 도쿄도 시부야구 센다가야(千駄ヶ谷)
▼ 면적: 152㎡

[업무] 세상에! 1951년?

이 건물 앞을 지날 때마다 '와, 멋있다!'를 연발했는데 설마 공실 정보가 들어올 줄은 몰랐다. 솔직히 흥분했다. 준공년도를 보고는 좀 놀랐다. 1951년, 이렇게 오래된 건물이었던가. 실내에 들어서니 이번엔 놀라움을 넘어 아연실색! 건축 일을 하는 건물주의 손길이 존경스럽다. 테라코타 바닥에 천장 일부는 유리였다. 이런 사무실이 있을 수 있다니! 하지만 의심할 여지없이 이곳은 사무실이다. (물건 게재일: 2008년 7월 25일)

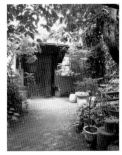

▼ 소재지: 도쿄도 시부야구 요요기
▼ 면적: 167.5㎡

[주거 · 업무] 살고! 일하고! 아사쿠사바시(浅草橋)

1층은 업무, 2층은 주거로 나누고 옛 맛을 살려 수리한 목조 단독주택이다. 1층은 사무실, 아틀리에, 점포 등 여러 용도로 쓸 수 있도록 철골구조만 남겼다. 이 물건은 무한한 가능성을 품고 있는 것이다. 2층에는 원래 길쭉한 다다미방이 하나 있었다. 빨래건조에 딱 어울릴 만한 발코니도 붙어 있다. 한 곳에서 일과 생활을 모두 해결하며 자신만의 아지트를 만들면 어떨지? (물건 게재일: 2009년 3월 2일)

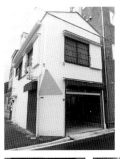

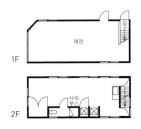

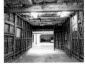

▼ 소재지: 도쿄도 다이토구 아사쿠사바시
▼ 면적: 1층 31㎡, 2층 33㎡

[주거 · 업무] SINCE 메이지

본래 이 자리는 메이지(明治, 1868~1912) 시대에 문을 연 노포 어묵집이었다. 넓이는 24.3㎡(다다미 15조). 순수 일본 가옥인 이 건물에 들어서면 왠지 숙연해지고, 오래된 나무냄새에 나도 모르게 눈을 감고 심호흡을 하게 된다. 빈지문을 열면 부드러운 햇빛이 드는데, 전등까지 켜면 실내가 말할 수 없이 운치 있는 공간으로 변한다. 이 물건의 장점을 알아주는 사람이 어서 나타나 여기서 무엇을 할지, 이곳을 어떻게 쓸지 고민해 주면 좋겠다. (물건 게재일: 2009년 11월 30일)

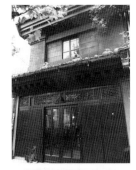

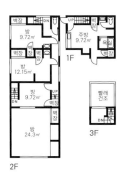

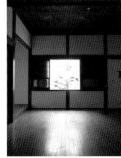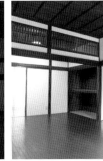

▼ 소재지: 도쿄도 다이토구
▼ 면적: 107㎡

[주거 · 업무] 푸르름 넘치는 아틀리에

거실에서 정면으로 내다보이는 정원에는 숲을 연상시킬 정도로 수목이 우거져 있다. 마음이 온화하고 차분해지는 느낌. 임대로 내놓기 싫다는 건물주의 마음이 이해된다. 전에는 건축가의 아틀리에로 쓰였다는데 그 여운이 아직 남아 있다. 어떤 가구를 들이는지에 따라 분위기는 180도 달라질 것 같다. 조금만 손보면 분위기 있는 사무실로 변신하지 않을까? (물건 게재일: 2010년 1월 6일)

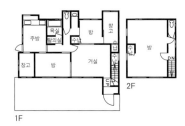

▼ 소재지: 도쿄도 후추(府中)시 미야마치(宮町)
262 ▼ 면적: 120.23㎡

[주거 · 업무] 창조하라

상상을 초월하는 천장고 5m의 적막한 공간, 하늘에서 힘차게 내려 꽂히는 한 줄기 빛. 건축가 집단 '스즈키 마코토(鈴木恂)+AMS'가 설계한 이 공간은 그 자체로 '창조하라'는 메시지를 전하는 듯하다. 현재는 유화를 그리는 화가의 작업실로 쓰인다. 매일 수많은 물건을 보고 다니지만, 그중에서도 유독 도도한 기운과 강한 임팩트가 뇌리에 남는 물건이다. (물건 게재일: 2009년 7월 17일)

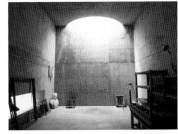

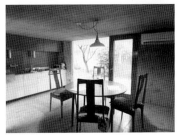

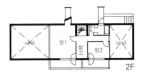

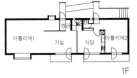

▼ 소재지: 도쿄도 세타가야구 오야마다이(尾山台)
▼ 면적: 159.5㎡

[주거 · 업무] 덩굴째 굴러온 스튜디오

1층은 원래 스튜디오로 쓰던 공간이다. 천장고가 3.5m는 되는 것 같다. 2~3층은 사무실로 사용 중인데 철골이 노출된 천장이 틀에 박힌 사무실과 달라서 좋다. 3층의 발코니는 솔라리움으로 개조해 회의실로 이용 중이다. 밖으로 난 예쁜 계단으로 옥상에 오르면 의외의 장면이 마음을 사로잡는데……. 잔디밭이다! 환호성이 절로 나온다. (물건 게재일: 2009년 5월 22일)

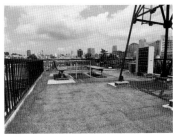

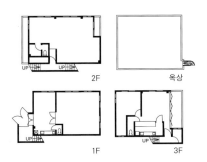

▼ 소재지: 도쿄도 시부야구 히로오(広尾)
▼ 면적: 110.71㎡